潑墨大師

張大千

堅守傳統╳融合現代，揚名世界的國畫大師

從仿畫到被仿畫，三載敦煌面壁創人未所能，宛若飛仙躍向國際，中西合璧的書畫聖手

他，是天才型的繪畫大師，被譽為當代第一大畫家；
他，是中國書畫的第一把交椅，一生為國畫鞠躬盡瘁；
他，是將中國書畫引向世界的推手，踏出國門名震國際！

他是書畫全才──張大千

盧芷庭，周麗霞 著

目錄

目錄

序

　　張大千（一八九九 —— 一九八三），原名正權，後改名爰。字季爰，號大千，別號大千居士、下里巴人，齋名大風堂。四川內江人，祖籍廣東番禺。深受眾人愛戴的偉大藝術家，特別在藝術界更是深得敬仰和追捧。

　　一八九九年五月十日，張大千出生於四川省內江縣城郊安良裡的一個書香門第。十八歲時，張大千隨兄張善孖赴日本留學，學習染織，兼習繪畫。二十歲時，由日本回國，寓居上海，曾先後拜名書法家曾農髯、李瑞清為師，學習書法詩詞。接著因婚姻問題，削髮出家，當了一百多天和尚。還俗後，即以其佛門法名「大千」為號，從此全身心致力於書畫創作。

　　一九二〇年代，張善孖、張大千在上海西門路西成里「大風堂」開堂收徒，傳道授藝，所有弟子們皆被稱為「大風堂門人」，簡稱「大千畫派」。

　　一九三〇年代，他在藝術上更是趨於成熟，工筆寫意，俱臻妙境，與齊白石齊名，素有「南張北齊」之稱。一九四〇年代，張大千赴敦煌之後，畫風也為之一變，善用復筆重色，高雅華麗，瀟灑磅礴，被譽為「畫中李白」、「今日中國之畫仙」。

　　一九四九年，張大千赴印度展出書畫，在印度期間他臨摹研習了印度的石窟壁畫，其後他輾轉於香港、臺灣、日本等地開畫展。此後便旅居阿根廷、巴西、美國等地。

　　一九五七年，他榮獲了國際藝術學會的金牌獎，被推選為「全世界當代第一大畫家」，並被世界輿論稱之為「當今世界最負盛譽

的中國畫大師」，贏得了巨大榮譽。

一九七六年，返回臺北定居，完成巨作〈廬山圖〉後，不幸於一九八三年四月二日病逝，享年八十五歲。

張大千是天才型畫家，其創作達「包眾體之長，兼南北二宗之富麗」，集文人畫、作家畫、宮廷畫和民間藝術為一體。於中國畫無所不能，無一不精。詩文真率豪放，書法勁拔飄逸，外柔內剛，獨具風采。

張大千的藝術生涯和繪畫風格，經歷「師古」、「師自然」、「師心」的三階段：四十歲前「以古人為師」，遍臨古代大師名蹟，從石濤、八大山人到徐渭、郭淳以至宋元諸家乃至敦煌壁畫；四十歲至六十歲之間以自然為師；六十歲後以心為師，在傳統筆墨基礎上，受西方現代繪畫抽象表現主義的啟發，獨創潑彩畫法，那種墨彩輝映的效果使他的繪畫藝術在深厚的古典藝術底蘊中獨具氣息。

降生之初飽受苦難

十九世紀末的中國，由於清政府的腐敗，屢受列強的欺凌。日本為爭奪在我國東北及朝鮮的策略地位，於一八九四年挑起了「甲午戰爭」，清政府被迫簽訂了喪權辱國的《馬關條約》。消息傳出後，全國譁然，抗戰的情緒達到了高潮。

僅僅過了五年之後的一八九九年五月十日，在號稱「天府之國」的四川省內江縣西城外，張大千降生了。

內江位於沱江的中下游，南城門外有一座九層高的白塔叫三元塔。登上塔頂，可以俯瞰內江縣全貌：碧玉一般的沱江環繞其中，城內山清水秀，竹林掩映，江上帆影點點，就如一幅水墨畫一般。唐代詩仙李白曾經用「青山橫北郭，白水繞東城」來描寫內江。但在這時，內江剛剛遭受了特大洪災，民不聊生。

張大千是張家第八個男孩。當時父親按「正心先誠意」的輩分，為他取名正權。

張家祖籍廣東番禺，先祖張德富曾在內江做知縣，後來就在內江定居下來了，歸田耕讀，寫詩作畫，過著閒淡的田園生活。到了張大千這一輩，已經是第六代了。但這時，張家已經因經營不善而衰落了。

父親張忠發，字懷忠。年輕的時候，家裡已經沒有一分田產。他只好去做熬鹵煮鹽的小生意，但又不幸連本錢都賠光了，只落得挑著竹筐沿街收撿破爛的地步。

　　為了生活，張懷忠後來還做過彈棉花、幫人家挑水的工作。但這依然無法使家境有所改善，絕望之下，張懷忠竟然染上了鴉片，在毒品裡尋找安慰，並為自己取號「悲生」。

　　由於家境貧寒，張大千的大哥、五哥、六哥、七哥和二姐都過早地夭折了。張大千剛出生時，連年災荒，母親曾友貞營養不夠，沒有奶水，把孩子餓得整天哭個不停，險些也被饑餓奪去了生命。

　　父親急得仰天長嘆，母親也望著八子落淚。幸好，生性善良的鄰居張蔭梧夫婦與他們交情很好，不僅給他們送錢接濟，還答應由張大娘哺乳小正權。

　　張蔭梧家的孩子比小正權小兩個月，不過他家比較富裕，生活好奶水足，一個人的奶水可以餵養兩個孩子。

　　從此，小正權由三哥的只有十三歲的童養媳羅正明抱著，一天兩次出入張蔭梧家。這樣小正權得以存活下來，並一天天長大。

　　三嫂羅正明從十歲就來到了他們家，從此就一直幫著做家務。等八弟出生後，她的擔子更重了，要給孩子洗尿布，要按時抱著去餵奶。

　　小正權整個童年都是由三嫂一手帶大的。三嫂非常疼他，無論走到哪，都背著他。家裡生活困難，常常吃不飽飯。每當初冬季節，山上人家種的蕃薯收完了，羅正明就背著八弟去挖蕃薯，偶爾可以挖到幾個人家沒有挖完的。

　　初冬的山上，烏雲壓著濕冷的空氣，羅正明背著八弟走了很遠的路，有時還要乘船到沱江那邊去。北風呼嘯著，像鋒利的刀

子一樣，羅正明的手一會兒就凍得通紅了。

而這時，她只不過還是個十幾歲的孩子啊！小正權在三嫂的背上，剛開始還新鮮地東張西望，過了一會兒就睡著了。

羅正明挖著挖著，小正權醒了過來，哇哇地哭。她情急之下，就把八弟抱在懷裡，拿一塊蕃薯自己嚼爛了餵給他吃。這樣是不行的，幸好有一位老太太看到了，叫他們到自己家裡，把蕃薯煮熟了，再餵給小正權。

吃飽後，小正權不哭了，三嫂就坐下來哄八弟玩，嘴裡唱著兒時的童謠：

雀兒搬搬，搬上南山，
南山有個金銀寶貝。
金鼎鼎，銀鼎鼎，
草鞋耳子蹬波羅。

優美的兒歌，引來樹上的小鳥合唱，逗得小正權咯咯直笑。

但是，有時在寒風中挖上一天，也挖不到一籃子蕃薯。回到家之後，三嫂就開始洗衣服、洗尿布、做飯。等八弟睡著了，她又開始在石臼上搗米漿。

小正權的童年就是在這個艱難困苦的家境中度過的，在他的眼裡，幾乎沒有多少歡樂和動人的色彩。

很快，小正權就三歲了。這時候，家裡只靠父親做零工、母親走街串巷為人描花繡帳來度日，微薄的收入只夠勉強餬口。一年到頭，家裡的餐桌上都難得見著肉食。因此，童年時候的小正權，身體非常瘦小。

　　幼年的小正權，雖然身體瘦弱，卻是特別機靈活潑，大大的眼睛，寬寬的額頭，十分惹人喜愛。窮人的孩子早當家，五歲時，小正權就常跟著三嫂上山拾柴、挖野菜。

　　父親沿街收撿破爛，背著彈棉花的工具走街串巷，勞累一天在夜色中歸來，伴著不停的嘆息；母親要給人家繡花，換幾個銅錢貼補家用，臉上堆滿了愁苦。

　　只有三嫂迴盪在山川中甜美的歌聲是難得的一點亮色，但更多的是看到寒風中她紅腫的手。另外還有昏暗的菜油燈，剝落得殘缺不堪的泥牆。

母親啟蒙愛好繪畫

　　春去秋來，轉眼小正權已經八歲了。雖然童年裡沒有多少歡樂，但幸運的是，小正權卻受到了良好的教育。首先他的父母都粗通文墨，沒事兒的時候也教他認幾個字，不過他真正讀書寫字還是由四哥張文修教的。

　　張文修讀書很多，曾中過秀才，有極好的才華。但後來科舉的時候，被人誣陷說答卷裡有觸犯清朝皇帝的地方，不但沒有中舉，連秀才的功名也被革除了，從此絕了仕途之念。

　　四哥回家之時，小正權已經六歲了，於是他就成為了八弟的啟蒙老師。先從《三字經》開始學起，接著學《百家姓》《千字文》。等到這些都背熟了，張文修又教他背誦《千家詩》《唐詩三百首》《笠翁對韻》等淺易的詩歌，逐漸加深到四書五經及《左傳》《春秋》《史記》等經典和史書。

　　張文修對小正權要求非常嚴格，所有他教過的東西必須熟讀背誦，否則就用戒尺懲罰他。後來四哥去資中縣教私塾，還安排八弟學習書法，每天必須臨寫五篇楷書字帖，少一張就打一下。

　　小正權學習非常用功，每次四哥檢查他的作業，都完成得很好，當然也有極少的情況，孩子貪玩總是難免的，那就只好讓手心受苦嘍！

　　一九〇七年的冬天過去，再過幾天就是立春了。立春的前一天，中國農村有「鞭春」的習俗。清末當地的府、縣官在立春前

一天，迎接用泥做的春牛，在衙門前，立春日用紅綠鞭抽打，因此立春又稱為「打春」。「鞭春」的主辦者一般是當地官府，活動場面非常熱鬧、隆重。百姓們都說：「這樣才能把寒氣送走，來年風調雨順，莊稼豐收。」

這一天，對於生活在這裡的家家戶戶都是一個值得高興的日子，因為「鞭春」過去不幾天，就該是熱熱鬧鬧的春節了。接下來，就會漫山遍野的一片嫩綠，到處都充滿著生機。春天總是給人帶來無限美好的遐想和希望。

對小正權這樣的孩子們來說，這一天，更是一個難得的有趣歡樂的日子。這一天，平日裡嚴肅的家長們都會對孩子們放縱一些。小正權興奮得一夜沒睡好，大清早就爬了起來，外面剛剛雞叫二遍。他找出平時捨不得穿的衣服，頭上戴了一頂小瓜皮帽，跟著二哥、四哥跑到大街上，小辮子在頭後一甩一甩的，很神氣。

街道兩邊看熱鬧的人群越聚越多，平時很嚴肅的家長這時也對孩子們特意縱容。這些小傢伙們在人群中鑽來鑽去，嘻嘻哈哈，你追我趕，紛紛擠佔了觀看「鞭春」的最佳位置。

張家幾兄弟也佔到了合適的地方，老八當然被哥哥們放在最前面。「鞭春」的鑼鼓聲從遠處傳來了，小正權伸長了脖子，踮起腳，就看到了大路上那長長的隊伍。

前面的兩列，是幾個穿著紫色黑邊長袍的人作為前導，他們都戴著高高的帽子。而裝飾得五彩繽紛的春牛由兩個人抬著跟在他們身後。再後面是官府的其他人等和沿途跟著看熱鬧的人。

小正權盯著那頭彩色的春牛，眼睛一下就直了：這頭牛高大健壯，兩隻牛角異常粗大，前額上有一個白色牛毛擰成的旋；全身棕黑色的毛與白白的四蹄形成鮮明的對比；牛尾沖天翹起，就像一支極有號召力的火把。

　　有一個農夫打扮的人跟在春牛屁股後面，不時神氣地揚一下鞭子，大聲地吆喝著。

　　小正權立刻就被迷住了：「多麼奇異的水牛！奇異得不可思議，怎麼與平日在田中所見的不同，又是這樣逗人喜愛？你看它仰天長嘯，彷彿鼻子裡發出了『哞哞』的叫聲。」

　　看著看著，他就靠近了那頭春牛，突然頭頂上「噼啪」聲響，原來那個農夫正用鞭子在他頭上甩響：「小娃娃，讓開，不許跟這麼近！」

　　但他仍然痴迷地跟著，結果被一個人捉住衣領扔到了人群邊上。小正權咧開嘴還沒有哭出來，就立刻又被那些彩扎的鰲魚、鍍金的獅子、起伏翻騰的長龍等深深地迷住了。他呆呆地看著，不知身處何地。

　　回到家裡，他問四哥：「春牛為啥跟田裡的水牛不一樣呢？」

　　四哥笑著說：「因為它是用竹篾紮好，用紙糊成的。」

　　「那為什麼不畫得跟真牛一樣？」

　　母親笑瞇瞇地插話了：「八兒，這頭春牛是送給開封府包青天的，所以要把它裝扮得漂漂亮亮的，包大人才會收下；如果做得跟田裡的真牛一樣黑乎乎的，包大人生氣不收，明年的莊稼就不會豐收了。」

母親曾友貞聰穎賢惠，為人善良，從在娘家時就喜歡描花繡鳳，嫁到張家後，為貧困的生活所迫，重操舊業，做起了繡花的活兒。由於她手藝好，繡得栩栩如生，久而久之成了內江縣有名的「張繡花」。

她不但勤勞，而且教子有方。雖然家裡很窮，但她還是讓孩子們讀書。在她的精心培育下，兒女們都在各個方面取得了好成績。

這時張老八聽了母親的話，似有所悟地點了點頭：畫的應該比生活裡的更好看些。

春天到了，一個陽光明媚的上午，媽媽領著小正權去拜訪親戚，路上他開心地四處看著，楊樹、柳樹又生出了新葉，成群的鴨子在河裡歡快地游著、叫著。

媽媽一邊走著一邊囑咐兒子：「八兒，到了人家要有禮貌，到門口要喊人，要鞠躬。」

「嗯！」

到了親戚家，小正權像個小大人一樣向每一位長輩鞠躬問安，人們紛紛誇獎。然後大人們就到屋裡聊天去了。

正權與幾個表哥表姐在院子裡玩，一會兒幾個孩子就混熟了，這時表哥說：「我們到三元塔上去玩吧！」

小正權一聽「三元塔」，立刻高興起來，在家裡每天都遠遠地望著三元塔那巍巍的身影，那一片片白雲就像拴在塔尖上一樣，今天能登上去自然無比興奮。

幾個孩子爬上了陡峭的山坡，費了很大的勁才登到了塔頂，小正權放眼一望，立刻就被驚呆了：

啊！這就是我生活的內江嗎？原來家鄉的景色是如此美麗，沱江像一條淺藍色的玉帶，從西向東伸開，兩岸重重疊疊碧藍的山巒，給人無限的柔情。

玉帶在縣城的腰上繞了個大圈，順著三元塔下的山腳，又由東向南伸向了遠方。河面上小船來往穿梭，波光粼粼，夕陽下河灘上的細沙閃爍出一片金色光芒。

正權倚在窗洞的石壁上，暖煦的春風呼呼地在耳邊響著，心中產生了與上次看「鞭春」時一樣的感覺，只是那次是人類的智慧，而現在則是大自然的魅力。雖然內容不同，色彩各異，但都誘發了小正權對藝術的嚮往。

於是他從九歲開始，就向母親學習畫畫，但不是想當畫家，依然是為了生活。

因為母親的手藝高，人緣也好，因此大家都喜歡讓她做活。活太多忙不過來，她就讓孩子們做她的幫手。二哥善孖、大姐正恆（小名瓊枝）都跟著母親學畫，畫得已經相當不錯了。

這一天，母親把小正權叫過來：「八兒，你看這隻鳥好看嗎？」她手裡拿著一幅花鳥圖案，畫上一隻喜鵲落在梅花枝上。

小正權歪著頭看了看：「好看，就是，就是為啥只畫了一根樹枝呢？喜鵲應該停在大樹上才對啊？」

媽媽沒想到兒子小小年紀會有這樣的問題，她不由得一愣，但想了想隨即笑著回答說：「嗯，具體為什麼我也說不太清楚，反正這樣更好看。對了，你想一下，如果畫出一棵大樹來，那喜鵲就會畫得很小才對啊！而且樹枝畫多了就太雜亂了，也不好看。」

小正權「嗯」了一聲，似懂非懂。

母親接著說：「來，八兒，在畫上蒙個白布，你幫我把這個鳥拓下來好不好？」

「好啊！」

小正權在母親的精心指點下，畫畫的水平迅速進步。母親也盡自己所知，把這世界上最美好的東西灌輸給兒子，從肝膽忠義的關公講到精忠報國的岳飛，從臥薪嘗膽的勾踐講到王羲之的墨池，希望兒子能夠長大成才，使兒子的心中充滿了對前程的美好憧憬。

從小的耳濡目染，加上過人的天賦，小正權從一開始，就對畫畫產生了濃厚的興趣。眼看著大自然中爛漫的山花、鳴叫的百鳥，被母親靈巧的畫筆展現在畫布上，小正權興奮不已，想像著自己也能像母親那樣，隨心應手地把喜愛的花鳥活靈活現地表現出來。

他刻苦學習畫畫，在家裡用紙筆畫，上山打柴、放牛，則用樹枝、石塊在地上、石壁上畫。在家庭的薰陶下，小正權進步很快，不但能幫助母親描繪花樣，畫較複雜的花卉、人物，而且寫字亦較工整，常獲得長輩稱讚。

寫字換來衣食無憂

　　教張正權學畫的另一位老師就是二哥張善孖。二哥也是在母親的啟蒙下學習繪畫的，但隨著年齡的增長，他已經近三十歲了，繪畫水平日益提高，漸漸母親那種手工藝人的水平已經無法再滿足他的需求了。

　　內江也找不出什麼繪畫高手，於是勤奮好學的張善孖就約了兩個愛好繪畫的朋友，到百里之外的資中縣拜了有名的民間畫家楊春梯老先生為師。

　　張善孖在名師的指點下，進步很快，十餘年後成為了中國有名的大畫家。但在張善孖學習的時候，他也沒有忘記喜歡繪畫的八弟。

　　大哥早逝，家中兄弟以二哥為長。二哥比張正權大很多，再加上平日不苟言笑，做事穩重，因此兄弟們在尊敬他的同時也很畏懼他。

　　但二哥一直很喜歡小正權，只要有空，他總會把八弟叫到身邊，輔導他練習白描，尤其是花鳥和工筆人物。而二哥作畫的時候，小正權也常常在旁邊為二哥端墨鋪紙，或者趴在旁邊出神地看。二哥會一邊畫，一邊為他講解用筆、用墨、用色等技法。

　　有一次，二哥與幾個朋友又聚到了閣樓上作畫。小正權則在旁邊幫著研墨。當時二哥正在畫一棵青松，桌上鋪著一塊原來是門簾的藍色布。

畫著畫著，二哥手提著畫紙兩角想往上提一提，小正權也趕緊幫忙，但不小心把筆洗給弄翻了，墨水濕透了桌布，又在畫紙上浸黑了一大團。

二哥這下不高興了，站起身來，用手攏著頦下的鬍鬚，兩眼盯著八弟正想訓斥他幾句。

正權做錯了事，自覺地低下頭來，他眼光落在那塊汙處，突然大聲叫起來：「雲彩，雲彩！二哥，你看，它是一團雲！」

二哥被他那副樣子弄得哭笑不得，他收回眼光，看畫上的水跡：原來，筆洗裡的水不是純正的濃墨，而是濃淡相間的墨水，浸到紙上，在松枝的兩側剛好造成了似雲像霧的一種感覺。

二哥意味深長地看了眼旁邊興奮不已的八弟，沒有說話，但心裡不由得想：「八弟的想像力還蠻豐富的。」

其實在小正權心中，更親切隨和些的還是大姐瓊枝。

當小正權十歲多的時候，他常常會自己跑到城隍廟的書攤上，買來一些繡像的《三國演義》《封神榜》之類的小說。不僅是那些小說使他著迷，小說裡那些人物繡像畫更使他愛不釋手。他先是拿薄紙蒙著描，後來就照著畫，那些披著盔甲的武將和搖著羽扇的軍師，讓他畫著畫著都忘了吃飯。

有一天，他低著頭畫得正起勁，沒有注意到大姐悄悄來到了他身後。

看了一會兒，大姐笑了：「八弟，男人的臉不能畫成這麼圓的，要有稜角才威武啊！喏，貂蟬的肩膀也不能這麼平啊，女子的肩與男人是不一樣的，要斜一些。」

「為什麼要斜一些？」

「你想啊，女人不用常挑擔子，肩膀自然是斜的。那樣不是更美嗎？」

大姐親切、隨和、通俗的講解，讓小小的正權一聽就明白了其中的道理。正權的童年就伴隨著花鳥蟲魚和人物肖像不知不覺地過去了，走進了少年。

一九一一年，張正權十二歲了，正是農曆辛亥年。這正是中國發生激烈變革的一年，隨著震驚中外的廣州起義的爆發，連小小的內江縣城也動盪起來。

張正權的表叔喻培倫，就是黃花崗七十二烈士之一。起義失敗後，他的弟弟喻培棣與一些戰友們回到內江繼續進行革命活動。

這時，有一個驚人的消息把正權震撼了：一向安分守己、為人敬重的二哥竟然參加了革命活動，上街演講，發起並成立了內江保路同志協會。

母親急得要死，不住嘴地嘮叨：「你看你二哥喲，跑去犯這種滿門抄斬的罪行，將來咱們全家都要受他連累。」

但是母親卻不敢當著二哥的面嘮叨。因為二哥幾句義正詞嚴的道理一擺，她就沒有話講了。

二哥一出去，母親就又在正權和九弟面前嘮叨：「在家裡畫你的畫，讀你的書，天塌下來也不會有你的事。八兒，你們可別學你二哥這樣啊！」

動盪的局勢並沒有過去，南方以孫中山為首的同盟會又開始

了活動，官府貼出告示，要求各家各戶派出壯丁組織操練。正權的三哥被派了去，穿上「勇」字衫，頭上紮著英雄結，拿著大刀、長矛在校場上操練。正權他們每天都跑去看。

隨後，為了防止革命軍攻打縣城，正權他們這些十一二歲的孩子也被派去頂替大人守夜。三更天一聲炮響，城門關嚴，孩子們就手拿劈柴的彎刀，一塊兒守在千斤閘後面，但緊張過一會兒之後，他們就會圍攏在老更夫的身邊，聽他講姜太公到諸葛亮，後來又變成了劉伯溫，不知不覺天就亮了，然後每人領十文錢回家。

張正權心裡一直疑惑：像二哥這樣的人也成了革命黨，看來革命黨也並不像人們說得那樣可怕。

但是有一天，張正權也造反了，但他不是造官府的反，而是造了父親的反。

原來，那天中午吃完飯，父親又要出去撿破爛，但從廚房裡拿筐出來，臉上一下變了顏色，鬍子也顫抖起來，大吼一聲：「誰把油罐打破了？」

當時九弟去了已出嫁的大姐家，他眼光落在家裡僅剩的男孩正權身上，不是他還是誰？菜油在當時可是非常貴重的，尤其對他們這個貧窮的家庭，母親每次做菜都捨不得多用。

於是，火冒三丈的父親抓過正權，不由分說拿起竹條在他屁股上一頓猛抽。母親雖然一向疼老八，但這次也是跟父親一樣真生了氣，她忍著沒有過來勸。

正權心中又氣又委屈，疼得眼淚撲簌簌直往下掉，但他卻沒

有哭出聲來，心裡一直想：「不是我弄的，為什麼沒查清楚就打我？四哥就在重慶，我找他去，不在家了。」

打完後，父親背上筐出門，母親也去做事了。正權一咬牙，約了一個朋友，是他在河灘上憑摔角征服了的大牛，二人拿了一些紙和幾支筆，就離家出了南門，沿著官道向著重慶出發了。

當天下午，母親正在屋裡做活，忽然聽到廚房裡「嘩啦」一聲，她趕緊走進去一看，原來是家裡的大花貓把鹽罐弄翻了，鹽撒了一地。這時她才明白錯怪了八兒。

到了晚上掌燈的時候，孩子還沒有回來，大牛的母親也找來了，說中午正權去叫過大牛。兩家人都著急了，山上、河邊、城裡各條街道都找遍了，但都沒發現兩個孩子的蹤影。

話說兩個小男子漢一路走一路玩，不知不覺就走出了十五公里的路，來到了一個小鎮上。

這時，月亮已經升起來了，兩個人找了一個大戶人家的門樓前，「天當房、地當床」倒下睡著了。

一夜無話，第二天一早被肚子吵醒了。兩個人肚子都餓得「咕咕」叫，但他們身上連一文錢也沒有，這可如何是好？大牛嘆道：「常言說：一文錢難倒英雄漢。你我兩個英雄不想落難在此。」

正權被大牛逗樂了，他這一笑突然笑出了一個辦法。他拉著大牛敲響了棲身的那戶人家的大門，門分左右，裡面出來一位老漢，上下打量了他們一眼：「昨晚沒趕你們走，是不是睡得不舒服了，還敲我們家大門？」

正權上前說道：「大爺，我給你畫畫，要不寫對聯也行，不收錢，您給點吃的就行。」

老人一聽，哈哈大笑：「小娃娃好大的口氣。嗯，既然敢這麼說，想必有些本事，跟我來吧！」

進了院子，老人拿來紅紙，並叫人擺上桌子，取來墨汁。

正權氣定神閒地往桌前一站，略一深思，隨即就提筆寫了幾副對聯，當然詞只是「生意興隆通四海，財源茂盛達三江」或「世事洞明皆學問，人情練達即文章」之類的，但字體工整、字跡清秀，對十二歲的孩子來說的確不易。

老人大吃一驚，他當即叫人買了幾碗麵給兩個孩子吃。他們吃麵的時候，老人已經把這件奇事對鄰居們講了。不一會兒，附近的人們都擠進院子裡來看。

肚子裡有了東西，張正權的精神更足了：「各位，我們兄弟倆路經寶地，身無分文，僅有粗藝在身，現為大家寫字、作畫，不要錢，給點吃的就行。」

接著，他又開始畫起來，一會兒就畫了一長串。大家都看呆了，不由得「嘖嘖」稱讚。

在當時那個年代，老百姓識字的並不多，所以，逢年過節還要請私塾先生來給寫對聯，不但要付給先生錢，還必須恭恭敬敬地請來送往。而現在這個孩子不但能寫會畫，而且那字寫得與那些先生們簡直不相上下。

兩個孩子就靠寫字換了幾頓飽餐，而且很多人都趕來瞧熱鬧，也有人跑來求寫對聯。「小孩子能寫對聯」的消息迅速傳遍

了全鎮，當然，一天後就傳到了十五公里外的內江縣城。

　　兩天後，正在精神抖擻不停揮筆寫字、畫畫的張正權終於被家人「抓」了回去。但是，兩個孩子並不沮喪，反而神氣地走在最前面，臉上沒有一點受苦的委屈樣，而是紅光滿面，而且張老八的身上還多了件半新的黑布長褂。

　　張正權沒有花錢卻衣食無憂，這讓他興奮不已，而且這是他第一次在公開場合表演畫畫、寫字，雖然只有兩天，但對他以後走上藝術之路卻產生了巨大影響。

　　這年十月1十日，武昌起義成功；十一月二十八日，清王朝派到四川鎮壓革命的大臣端方被殺身亡。同一天，吳玉章領導革命志士在內江宣告起義，成立內江革命軍政府。

　　一九一二年一月一日，孫中山在南京宣布成立中華民國臨時政府，統治中國長達兩千年的封建制度徹底結束了。

離開內江出外求學

　　革命勝利後，張家的家境也從此大為改觀。二哥張善孖作為同盟會會員，出任樂至縣縣長，四哥張文修在內江師範學校任教。家裡逐漸有了富餘下來的錢，父親和母親在縣城裡開了一間雜貨店，再也不用沿街撿破爛和起早貪黑為人家繡花了。三哥張麗誠從小沒讀過書，就成了這家「義為利」小店的店員。

　　一九一一年，父母帶領全家加入了基督教會。這時候已經十二歲的張正權也終於背起書包，走進了基督教會在內江開辦的華美初等小學堂。

　　父母一直希望能讓老八正權接受正規的教育，原來因為家境貧寒一直無法實現，現在家裡經濟寬裕了，父母自然要把小正權送到學校去。一說到要去上學，張正權非常高興，一大早就起來，連早飯也沒顧得吃就朝學校跑去。

　　這所學堂的學生並不多，因為是教會學校，所以，學校裡大多數是教民的子女。在這裡，張正權感到一切都是那樣的新奇，因為這裡有過去私塾裡沒有的諸如地理、算術、英語等課程。

　　地理課上，老師取出一張世界地圖，在上面，中國也只是小小的一部分，內江則根本都算不上一個小點了。

　　張正權心裡驚奇：「世界是多麼大啊！有一天我一定要走遍世界，親眼看一看外國是什麼樣子，看看那些藍眼睛、高鼻子、黃頭髮的民族，去看看『上帝造人』『亞當夏娃』的故鄉。」他的眼前展現出一個廣闊的天地，也從此立下了宏偉的志願。

但是只有一樣讓小正權不高興，那就是學校裡不教美術課。上學幾天以後，他回到家裡就問母親：「媽媽，學校裡為什麼不教畫畫？」

　　母親說：「我也不知道，我從來沒進過學堂。學校不教就自己學啊！」

　　這時二哥不在家，張正權只好自己畫，白天上課，晚上回家吃完飯，做完功課，他就開始畫畫。有時畫到很晚都不肯睡覺，母親只好進來把燈給熄了。星期天不上課，他就爬到閣樓上去畫。

　　這時候，他已經不滿足於工筆畫，而開始嘗試著寫意、花鳥，從臨摹書上的，到瓷器上的，最後看到誰有就借回來細緻地照著畫下來。

　　畫累了，張正權就趴到窗口上望著外面的景色：窗下有一口老井，井口上長滿了綠色的青苔，沿著井臺邊一條彎彎的小路，走著扛著犁、牽著牛、攜著筐的人；天藍藍的，鳥兒在白雲間飛翔。

　　張正權不停地練著，刻苦地畫著，他的繪畫水平在內江已經小有名氣了。

　　剛剛過了兩年多舒服日子，張正權十四歲那年，世道又亂起來。

　　一九一三年，袁世凱竊取了革命勝利的果實，復辟稱帝，他的行為激起了全國人民的反對。張善孖也積極地參加了四川熊克武發動的討袁運動。

　　但是，由於寡不敵眾，討袁運動失敗了。張善孖於這年秋天隻身逃回了內江，每天躲在閣樓裡作畫，逃避袁世凱手下的追捕。

　　張正權也不問二哥為什麼回來，但他很高興又能跟二哥學畫了。

　　有一天，張正權又看二哥在閣樓上作畫，看了一會兒，他就趴在窗口向外看風景。這時，他突然看到幾個北洋軍人提著槍向他們家走來。

　　他趕忙對二哥說：「二哥，你看！」

　　張善孖一聽八弟聲音異常，就飛快地跑到窗前，他只看了一眼，就匆匆地下樓從後門逃走了。那幾個人進來沒有找到張善孖，也沒有多問什麼，就回去覆命了。

　　張正權雖然不太懂為什麼有軍人來抓二哥，但他始終堅信二哥不是壞人。張善孖逃到百里之外的鄉下躲了起來，隱姓埋名當了一段時間的教書先生，後來輾轉去了日本。

　　由於社會的開放，內江的經濟也迅速發展起來，張家雜貨店的生意也越來越好，鋪面也擴大了。有了錢，張懷忠又想讓八兒子去大學堂讀書。而這時，四哥張文修來信了，讓八弟到重慶求精中學去讀書。

　　求精中學位於重慶的曾家岩，是當時頗有點名氣的學校。張文修受聘於此任國文和歷史教師，他建議父母讓小正權在這裡讀初中。

　　張懷忠把正權叫到跟前說：「你已經十五歲了，現在你四哥也給你報了名，你正好出去見見世面。現在就剩你和你九弟，你們都要好好讀書。你準備一下就去重慶吧！」

張正權眼中立刻露出了喜悅的光芒，自己長這麼大，還從來沒出過內江。他知道重慶比內江大得多，去重慶正是他夢寐以求的。

　　張正權第一次遠離家鄉和父母，他搭乘運白糖的木船沿沱江駛入長江。進入長江後，張正權站在木船上，看著浩瀚的江面，視野極為開闊。

　　少年的心中不由得湧起一股豪情：「長江比內江真不知大了多少倍，它真像是一幅畫不完的畫，這正所謂『山外青山樓外樓』。我就要走出闖蕩世界的第一步了！」

　　重慶位於嘉陵江入長江交匯口及成渝、川黔、襄渝等鐵路的交接處，是長江上游水陸交通的樞紐。它地處四川盆地，三面環江，形如半島，城市依山建起，素有「山城」之稱。重慶是西南地區經濟與文化發展的中心之一，商貿活動繁忙，這使初次遠遊的小正權大開眼界。

深夜探險樹立威信

　　求精中學設在曾家岩，學校的後牆陡坎下就是嘉陵江。重慶是個繁華的大商埠，朝天門碼頭每天人來人往，嘉陵江上貨船川流不息。

　　求精中學是重慶一所優秀的學校，不僅校規嚴，而且對入學的學生挑選得很嚴格，當時也只有一些大戶人家的闊少能上得起。

　　張正權跨進了求精中學，他頭戴瓜皮帽，穿著藍布長衫，腳蹬圓口布鞋，鞋後跟還縫著兩根藍布帶子，以便能捆在腳踝上。這與那些穿著洋布學生裝、留著漂亮小分頭的同學相比，簡直顯得太土氣了。

　　那些大城市的學生看著這個從小縣城來的「鄉巴佬」，都不屑地撇撇嘴說：「哼，又土又傻的土包子，如果不是他四哥當國文教員，他肯定進不了我們學校。」

　　但是沒過多久，這個「鄉巴佬」就讓同學們刮目相看了。在求精中學，小正權讀書非常用功，尤其是一手工整的毛筆字、較好的國文底子深得老師的讚賞，同學們也漸漸地都開始佩服起他來。

　　在求精中學的生活是豐富的。小正權每門功課學習完畢，仍堅持不間斷地畫畫，畫藝也不斷提高。尤其是他喜歡畫古裝仕女，同學們善意地給他起了個外號：張美人。漸漸地，他在同學中已是小有名氣了。

在求精中學學習期間，唯獨有一門課令小正權想起便沮喪不已，那就是數學。數學對於小正權來說，似乎是太難了，雖然費了很大的氣力，卻怎麼也考不及格。

及至晚年，他每與子女談起此事還頗感遺憾：「在求精，我各門功課都好，唯有數學不及格！」

隨後發生了一件事，更讓同學們由佩服而轉為敬重這個矮矮胖胖的「鄉巴佬」了。

求精中學的管理十分嚴格，所有學生必須住校，熄燈號一響，宿舍必須關燈。這樣，學生宿舍頓時就會一團漆黑，一片寂靜。

學生的宿舍緊挨著操場，而操場外就是一片野草萋萋的墳地。

有一天夜裡，從墳場裡突然傳來一聲高過一聲的「嗚嗚」的淒厲而刺耳的嚎叫聲。宿舍裡的學生們在黑暗中睜大了眼睛，膽子小的同學都鑽進了被窩裡，有的甚至捂起了耳朵。

過了一會兒，「嗚嗚」的叫聲中還夾雜著令人恐怖的「咯咯」的笑聲。

天亮了，同學們三五成群地擠成一堆，議論開了：晚上到底是什麼東西在叫在笑？大家眼中都滿是疑惑和恐懼。一個讀過《聊齋志異》的同學斷定，這肯定是狐仙在拜月。

他還說：「拜月的狐狸精看中了哪個英俊的男子，就變成一個美女找他，用不了幾天，就會吸乾這個男子的精血，讓他成為一具乾屍。」

大家都聽得目瞪口呆，一到晚上，又連忙死死地捂住了腦袋，生怕狐狸精找到自己頭上。

一連幾晚，墳場裡都傳來「嗚嗚」的叫聲。

張正權從小生活在鄉下，他也聽過這種聲音，他曾經問過母親，母親說：「這是野獸出來找東西吃，吃飽了就不叫了。但有時吃得高興，它還會笑呢！別怕，八兒。」

張正權想到這裡，決定查個水落石出。一天他與一個平時說自己膽子很大的江津來的同學約好了，各自找了一根木棒，放在床邊，準備晚上去冒險查個清楚。

「嗚嗚」的聲音又響起來了，張正權輕手輕腳地下了床，拉了拉約好的那個同學，但他一動也不動，張正權急了，又推了幾下。那個同學從被窩裡伸出一隻手搖了搖，又急忙縮了回去。

張正權猶豫了一下：「就剩我自己了，去不去？嘿，男子漢說過的話怎能不算數，那多丟人！」

於是他手握木棒走出了房門，來到了操場上。清冷的月光籠罩著校園，四周靜悄悄的，顯得非常陰森。

張正權側耳傾聽，認準了那聲音的來處，就踮著腳向那裡走去，遠遠就看到一個影子在草叢中晃動。他又走了幾步，舉起棒子就朝那影子扔了過去。可能是太緊張了，棒子沒扔出多遠就落在操場邊上，在寂靜的夜裡發出「啪」的一聲重響。

隨著這一聲，草叢裡突然躥出一個像小羊般大小的野獸，它突然看到站在面前的張正權，就慌忙扔下口中的東西，往別處逃掉了。

張正權也被那東西嚇了一跳，趕緊飛跑回宿舍，關上門就鑽進了被窩裡，心裡怦怦直跳，但不禁有些得意：「畢竟是我的膽子大！」

第二天早晨，校長把同學們都集合起來，沉著臉吼道：「是哪個搗的鬼？」

順著他手指的方向，同學們看到了操場邊上的木棒和草叢裡的一具白乎乎的骷髏頭。大家都驚叫一聲，不知是哪個男子被狐狸精吸乾了血。

張正權出來承認：「報告，木棒是我扔的。」

校長一看是國文教師的弟弟，口氣略緩和了一下：「你為什麼要搞惡作劇？」

張正權就把這幾晚的情況一五一十地講了。他指著骷髏說：「這不是我扔的，是昨晚逃跑的那隻野獸丟下的。」

校長打量了一下正權的神情，轉身走入墳堆裡，不一會兒走了回來，對大家說：「可能是一隻野狗把墳給刨開了。沒有什麼事，大家繼續做早操。」

從此，張正權在同學中間建立了很高的威信，大家無不欽佩這個不怕鬼的「張美人」。

遭遇土匪封為師爺

一九一六年五月，學校放暑假了。張正權與幾個同學商量：「每次回家都坐船走水路，這次我想走陸路，沿途可以多見識一些東西。好不好？」

幾個順路的同學都表示贊同。於是八個同路的同學離開重慶，走上了去內江的官道。沒有路費，他們就一路步行。

張正權說：「我有個主意，走到一個同學家，就到他家吃一頓，拿一塊錢再走下一段。」大家齊聲說好。

第二天來到一個同學家，接下來就剩七個人了。大家曉行夜宿，邊走邊聊，很快就來到了丁家坳。這裡是第二個同學的家，在那裡他們遇到了學校的體育老師劉伯承。

當時，劉伯承正在這裡幫助招安土匪，他看到這幾個小青年步行回家，就勸他們道：「你們不要再走了，前面很不安全，到處都有土匪。」

「初生牛犢不怕虎」，幾個年輕人並沒有聽從他的勸告，仍然繼續趕路。有個同學還開玩笑說：「土匪有啥可怕，他們不也是人嗎？大不了把張老八那根上海皮帶搶去掛槍用。」

他們又送走了一個同學後，剩下的五個人竟然先後遇到過六夥土匪。那個開玩笑的同學也真是料事如神，因為土匪們搜遍他們全身，除了書就是紙，沒有一文錢，果然他們就搶去了張正權那根漂亮的皮帶，而且真的立刻把槍掛上了。

僥倖脫險之後，張正權對那位同學說：「你說話這麼準，以後不要再亂說話了。」

　　大家連土匪也遇過了，越走反而膽子越大，很快就到永川、榮昌、大足三縣交界的郵亭鋪了。

　　他們來到一座教堂，希望在那裡過夜，第二天好趕路。但是神父卻說什麼也不讓他們住，還勸他們趕緊離開這裡：「今天這裡土匪與民團交戰，雙方都死了人，土匪今晚肯定會來報仇。」

　　這時，幾個同學也開始害怕了，大家議論了半天，張正權說：「天已經黑下來了，誰知道土匪會從哪個方向來，如果在路上遇到了，看不清楚容易被誤傷，還不如就地休息。」

　　大家聽了他的話，想想也沒有更好的辦法了，只好找了教堂的石牆作為掩護，躺下來休息。幾個人一天內連續受驚，走得也累了，不一會兒就都睡著了。

　　他們睡了不到兩個時辰，就聽到了爆豆一般的槍聲和喊聲。幾個人都一下子驚醒，坐了起來。張正權起身，伸頭向外望去，不由得嚇出了一身冷汗：成群結隊的土匪打著火把從四面八方衝了過來。

　　大家都慌了，四散奔逃。張正權沒有跑出多遠就被土匪絆倒了，而且雙手反綁起來，眼睛上也被蒙上了黑布。

　　土匪雖然取得了勝利，但也怕民團反撲，就搶了些東西，押著一群俘虜撤退。正權眼上的布被取走了，然後也給他鬆了綁。他看到這是一家客棧，土匪們臨時在這裡駐紮。

　　這時，一個頭捆四川人常用的白布帕、身穿黑綢對襟衫的人

走了出來，只見他的腰間還束著一根大紅綢帶。他把手在紅綢帶的英雄結上一叉，大聲說：「弟兄們辛苦了！」

正權心裡說：「這一定是土匪頭子。」

接著土匪們就喝起了慶功酒，正權打量了一下，當時屋裡大概有二三十個土匪。接著土匪們開始審問俘虜，清查他們的底細。

當得知張正權不是民團的，只是重慶讀書的學生，但他家不僅在內江開了家兼營批發的百貨店，三哥還在重慶開了買賣，於是就讓他寫信回去讓家人拿錢來贖人。

「那要怎麼寫你們才肯放人？要多少錢？」

土匪頭子說：「我們不害你，你是個讀書人。你現在就寫，讓家裡拿四挑銀子來贖。」四挑就是四千兩。

張正權鎮定了許多，心想：「他們只不過想要錢而已。」於是就跟土匪頭子說：「我哪值得了這麼多？再說家裡全部家當也不值這些，您江湖好漢高抬貴手，恰似《水滸》中的及時雨。」

說來說去，那土匪竟被他說通，價錢也降到了兩挑。

於是張正權取出隨身攜帶的筆墨開始寫家信，旁邊有個可能讀過幾天書的小頭目見了不由得讚道：「這學生娃寫得一手好字呀！老大，要不讓他做我們的文筆師爺吧！」

那頭目接過信，仔細看了半天，哈哈大笑起來：「真會弄詞啊！不稱我們土匪，而叫做江湖英雄，好！不用你家來贖人了，你就做我們的師爺吧！」

張正權大吃一驚：「不行啊，我書還沒讀完呢！」

「讀書將來有什麼用？」

「我可以教更多的人讀書啊！」

「那能掙多少錢？」

「每個月總有十來塊錢吧！」

土匪們都哈哈大笑起來，那頭目說：「做我們的師爺，那可是第二把交椅，隨便分一次就是一兩百塊大洋。快過來，向師爺請安！」

其他土匪都走過來，向張正權雙手抱拳：「給新師爺問安。」

張正權兩手亂搖，就是不肯答應。

大頭目生氣了，把桌子一拍：「你不要敬酒不吃吃罰酒！給你臉不要，那就拉出去斃了算了！」

張正權畢竟只有十七歲，嚇得不知所措，心裡想：「先保住命再說，現在只能做劉皇叔『青梅煮酒時』了。」

張師爺坐轎，由衛兵抬著回到山上，山門上兩個站崗的向他行禮，神氣地進了山寨。就這樣，張正權成了土匪的文書師爺，主要任務是管帳，寫告示，為綁票寫信向家人要錢。

時間長了，張正權發現，這夥土匪中的人以前大多都是安分的鄉下農民，都是為生活所迫不得不鋌而走險。他們下山大多是搶有錢人，一般不傷害窮人。

張正權偶爾也被迫和土匪們一起搶劫。有一次，張正權被迫跟隨老康去搶劫一個大戶人家，按土匪的規矩，下山搶劫是不能空手而還的。張正權對書感興趣，於是他就到書房去拿了本《詩學涵英》，正好被另一個土匪看見，訓斥道：別的不好撿，

怎麼搶書？「輸」字犯忌的，趕緊換別的。無奈，他只好又取了四幅《百忍圖》一起帶走。

他搶回來的這本《詩學涵英》，就成了張正權在這個刀光劍影的山寨裡的精神食糧，一有空閒，他便拿出研讀吟誦。

「我學作詩也就是在那個時候開始的。《詩學涵英》，就是我自修摸索的啟蒙書。沒事的時候，我常捧著書本，躲在後院吟吟哦哦。有些時候，自己也胡謅幾句，自我陶醉一番。」

說起來，他學詩還因為在這裡認識了一位前清的進士，並且救了那人一命。那進士老者全心全意教張正權平仄對仗等一些詩詞規律。他在山寨最大的收穫是認識了社會，這種認識是在課堂上學不到的。

這些被官府豪紳壓榨，被迫做了土匪的農民，大多心地善良。張正權和他們聊天時，知道了這些昔日的農民每一個人都有自己的悲慘歷史。這支土匪隊伍就是人吃人的社會現實的一個縮影。

他幾次都想逃走，但都由於戒備嚴而沒有成功。一個月過去了，兩個月、三個月過去了，張正權表面上對這種快意恩仇的生活已經滿足了，土匪們對他的戒備也漸漸放鬆了。

他正想逃走，但這時突然得知，他的同學樊天佑也在那一晚被另一夥土匪捉到了。於是，張正權暫時放棄了逃走的打算，就找機會去另一夥土匪那裡看望同學。

樊天佑的手依然被綁著，他一見張正權就哭了起來，原來，他沒有張正權這麼好的運氣，在那夥土匪手裡一直受虐待。

張正權安慰了同學一番，然後去找他們的頭目講情，那個心狠手辣的傢伙開始不答應，後來總算看在他「師爺」的面子上，同意放人，但是有個條件：四挑銀子是不能少的。

　　張正權又與他討價還價，最後同意要八百個銀元，但卻必須由張師爺留在那裡擔保，以十天為限。張正權一天一天數著日子，一天比一天緊張。

　　一直到了第八天，樊家還沒有送錢來，這時那土匪就拿著大刀在他眼前威脅說：「張師爺，對不住了，江湖道義所在，到時你的腦袋搬家別怪我。」

　　第九天，突然四下槍聲大作，連看守他的人也跑了。張正權弄不清怎麼回事，就與手下沿小路回到了自己的山寨上。原來又是官府與民團來剿匪了。山寨上也正在緊張準備。

　　張正權終於等到了這千載難逢的機會，他急忙返回屋內，包好自己的東西，將土匪分給他的全部衣物錢財放在顯眼處，又在上面壓了一張字條，上寫：「小弟我井水絕不犯各位大哥的河水。」

　　不過他不逃了，很快他們的頭目就與官兵談好了條件，接受招安。大當家的被改編做了連長，張正權依然被安排做文書。

　　這時張正權與前來招安的營長說明了情況：「我是重慶求精中學的學生，回家途中被連長他們綁票的，後來做了他們的師爺。」他一五一十詳細講述了一遍，營長不信，派人到內江去了解情況是否屬實。

　　後來四哥趕來，才把他又接了回去，從五月十日被俘到九月十日重獲自由，他當了一百多天的師爺之後回到學校，再次成了

同學們矚目的焦點，甚至傳為章回小說中的英雄人物。

　　這一百多天充滿傳奇色彩的經歷，不僅鍛鍊了張正權的閱歷，也使得他以更加成熟的目光，更加深刻地看到這個社會的另一面。這是他人生道路上第一個值得永遠懷念的經歷。

　　後來在上海，當成為了「張大千」的張正權思三十四歲生日時，他的朋友鄭曼青還賦詩詠嘆此事：

> 大千年十八，群盜途劫之。
> 非獨不受害，智為從所師。
> 在山百數日，垂垂茁廣髯。
> 一日遁歸來，始得脫指魔。

前往日本繼續求學

　　就在張正權結束了「百日師爺」的傳奇經歷後一年，袁世凱倒臺了。然而，中國卻又陷入了軍閥混戰的局面。

　　十八歲的張正權已經長成大人的模樣了：中等個子，體魄健壯，寬臉膛，大額頭，眉宇間透著靈氣，雙目炯炯有神，下頦已經長出了濃黑的絡腮鬍子。

　　這一天，四哥張文修把他叫到了自己的宿舍，鄭重地對他說：「八弟，你也不小了，上了十八，就是成人了。」

　　說著，他把桌上的一封信遞給正權：「這是二哥從日本東京寄來的。袁世凱倒臺了，二哥的案子也結了。他來信讓你去日本留學，你有什麼意見？」

　　張正權笑了，在教會學校第一次見到世界地圖時的那種激動又在心中升騰起來。他早已不滿足這個比內江大多少倍的重慶了，他想到更廣闊的天地去，但沒想到這麼快就實現了。

　　四哥的話打斷了他的思緒：「你也應該去見見世面，學到知識回來報效國家。自己的路要靠自己去闖，知道嗎？」

　　張正權也鄭重地點了點頭：「是，四哥，我記住了！」

　　於是，他結束了在求精中學四年的學習生活，暑假的時候就正式離開了。張正權先回到內江向父親道別。

　　張懷忠這時的生意也做大了，他一邊喝著茶，一邊對八兒說：「到了日本要好好讀書。你們想一想，要不是我過去讀過

書，能寫會算，怎麼能把生意做得這麼大？你看那些不識字的，最多只能做個小商販，一輩子守著巴掌大的一個攤子。」

張正權聽著，看到老父親現在身邊只有三嫂和年事漸高的母親，九弟也到重慶求精中學去讀書了，自己不能在父母身前盡孝，不由得一陣心酸。

夜已經很深很深了，就連後窗牆下的蟋蟀也停止了吟唱。正權卻難以入眠，他再次站到窗前，發現母親房間的燈還在亮著。他悄悄走到門外，看到母親正在為自己縫出國要穿的藍布學生裝。她怕燈光太亮讓孩子發覺，竟然用蒲扇遮住半邊光亮。

這時，母親拿針在白髮上擦了幾下，又低頭縫了起來。

看著看著，張正權的眼前蒙上了一層水霧，他不由得想起了孟郊的《遊子吟》：

慈母手中線，遊子身上衣。
臨行密密縫，意恐遲遲歸。
誰言寸草心，報得三春暉。

第二天清晨，乳白的霧又濃又潮，客船離開了碼頭，順流而下。張正權站在船尾，向父母揮手告別，濃霧遮住了回望的視線，父母的身影和他們的滿頭白髮都漸漸看不到了，但張正權卻清晰地記住了他們臉上滾動的淚珠。

船槳有節奏地划著，發出單調的聲音。船兒也有節奏地輕輕搖盪。霧散了，太陽漸漸露出了淡黃色的微光，兩岸的青山沐浴著朝暉，慢慢向後退去。

一段時間之後，木船隨著沱江劃進長江，開始了長江萬里

行。在寬闊的江面上，小船似乎變成了一片樹葉。洪水帶著夏汛後的泥土味，沖入鼻中。一隻只翠鳥隨著波濤疾飛，一會兒衝入雲霄，一會兒又扎入水中，銜著一條泛著白光的魚兒，掠出水面。

晨風中，江邊傳來行船縴夫川江號子的呼號，雄壯、豪放、低沉、淒涼，長江滾滾的波濤拍打著兩岸，與川江號子唱和著。

張正權一直佇立在船頭，面對著這壯麗的河山，耳聽著這悲壯的交響，不由得蕩氣迴腸，無法自已。

傍晚時，木船在萬縣碼頭停泊下來。張正權沿著碼頭的石階走上來，伸展了一下僵硬的身體。他看著江面，橘紅色的晚霞給江面鋪上了一道輝煌的毯子。

抬眼望去，群峰也披上了金色的袈裟。他不由得發自內心讚嘆：「中國的壯麗山河是多麼美的江山萬里圖啊！」

入夜時，岸邊的一盞盞油壺、亮盞將墨綠色的江水映出點點金星。沿岸的攤點上發出陣陣滷麵的香味。夜深了，燈火熄了，小販們的聲音也消散了，只有江中一輪清冷的圓月。

張正權大瞪著兩眼，沒有一絲睡意，第一次要走出國門，心中既有青春的興奮，也有面對無法預知的忐忑。

第二天，船過三峽，疾如奔馬，張正權緊張之餘，不由得想起中學時學過的一首李白的詩：

朝辭白帝彩雲間，千里江陵一日還。
兩岸猿聲啼不住，輕舟已過萬重山。

經過漫長的航行，張正權抵達了上海碼頭，他按二哥寫下的

地址，順利地找到了李先生，李先生早就為他辦好了船票和出國的一切事宜。

兩天後，張正權又登上了海輪，駛進了寧靜平和、碧藍無垠的大海中。來到東京，張正權找到了二哥張善孖。

大哥早逝，正權等兄弟們非常敬重二哥。二哥畫虎，後來並以畫虎名揚天下，有「虎痴」的雅號。

剛到東京之後不久，一天天氣晴朗，二哥約他去看富士山，看到山上積雪常年不化，風景秀麗宜人，張正權即興吟道：

漸有蜻蜓立釣絲，山花紅照水迷離。
而今解到江南好，三月春波綠上眉。

走到山下，他看到有七八個人戴著遮陽帽，站在一塊塊豎起的木板前，看一眼景色，用鉛筆在板上畫幾筆。

張正權奇怪地問：「二哥，他們這是幹什麼？」

「這是寫生。東洋和西洋學畫的人，最愛用它來提高技法和蒐集創作素材。」

張正權帶著新奇站在他們身後，那些寫生者聚精會神，不一會兒就把藍天、白雲、富士山以及登山的人搬到了畫面上。他深深地被這種方法迷住了。

從此，他也學著到公園、郊外去寫生，不過他的木板不是斜靠在架上，而是用繩子拉著平放胸前。他也不喜歡用鉛筆，就用自己習慣的毛筆來寫生。

二哥主張他應該上與繪畫有關係的學校。後來張正權來到京都藝術專門學校學習染織。

染織是一種裝飾性的織繡工藝，與繪畫不同，但在結構、線條等方面和繪畫又有相通之處。張正權在學習染織技術的同時，又特別注意學習色彩、構圖、裝飾等方面的知識。

京都是日本幕府時代的古都，已經有一千多年的悠久歷史。這是一座美麗幽靜、古色古香的古城，不僅有故宮、平安神宮等古蹟，還有琵琶湖、嵐山那風景宜人的名勝。

在這座古城裡，有很多書畫店。張正權最愛去那裡面逛，尤其對日本德川時代的浮世繪發生了濃厚的興趣。浮世繪是一種日本的民間繪畫，是江戶時代最有特色的繪畫，以表現民間習俗、風景人物為主，線條簡練，色彩明麗，具有濃郁的日本民俗氣息。

浮世繪以其對西方現代美術的推進作用而聞名世界，在西方甚至被作為整個日本繪畫的代名詞。這種生動、自然的風格給張正權留下了很深的印象。

在張正權眼裡，它是那樣親切自然。它常常讓這個在外求學的遊子，想起家鄉的「鞭春」、廟會、武將繡像……

在日本求學期間，張正權以他特有的觀察力，一方面從他所學的染織中吸取色澤、構圖、裝飾等方面的營養；另一方面，從他接觸的日本畫中，探究日本畫的源泉，學習日本畫的長處。

在日本三年，張正權畫了很多寫生畫，富士山、嵐山、琵琶湖以及一些寺廟，都在他的筆下栩栩如生地表現出來。

他有兩個最要好的同學，一個是朝鮮人朴錫印，英語說得很棒，張正權就向他學英語；另一個是日本人山田片夫，張正權

就向他學習日語。三年下來，張正權的日語和英語就都學會了，而日語由於日常用得多，要比英語流利些。

有一次在山田片夫家，朴錫印因為說起了英語，引起了山田片夫的不快，因為他父親不懂英語，所以當朴錫印跟他父親打招呼時，他只有茫然看著無法回答。張正權拉了一下朴錫印的衣角，但他竟然沒有注意到。

山田片夫聽著聽著，竟然憤怒地諷刺朴錫印說：「亡國奴的舌頭最軟，你現在學會了英語，也是為了將來當奴才用的。」

朝鮮和臺灣在甲午海戰之後都被日本侵占了，因此張正權感覺到，這位日本同學的話，不只是對朴錫印，對自己也是一個極大的諷刺。

這突然的場面一下把朴錫印和張正權驚呆了，接下來更多的是震怒。朴錫印當場就淚流滿面，哭了起來。

而張正權則在狂怒之下當場就宣布與最要好的日本同學山田片夫絕交：「難道同學之間竟然也能這樣侮辱嗎？我們可不是主子與奴才！」然後用中國話大吼一聲：「走！」就拉著朴錫印離開了山田片夫的家。

事後他對二哥說：「我不能容忍我個人和國家的尊嚴受到侮辱！此後走到哪裡，我都只說四川家鄉話。」

其實當時差兩個月就畢業了，但從第二天開始，張正權就堅絕不再說一句日本話了，而且始終只穿戴中國式的長衫和鞋帽。為了學習和生活，他馬上聘請了一位在中國長大的日本人當翻譯。

這件事對張大千的刺激非常大，在張大千的後半生，浪跡海外幾十年，他始終保持著民族傳統的生活方式和習俗，他自己一直穿中國長袍、布鞋，吃家鄉川味飯菜，在家中一律說四川話，他還要求夫人和子女在外面見到中國人也一定要說中國話。

他的居所也都以中國傳統建築為本，如他在巴西的「八德園」、在美國的「環蓽盦」、臺北的「摩耶精舍」等。

最後的兩個月，張正權才真正嘗到了「度日如年」的滋味。他越來越思念自己的祖國和家鄉。

一九一九年，張正權完成了他在日本的學業返回祖國。

名師指點技藝大進

一九一九年，張正權從日本留學回來，居住在上海。這時，他的繪畫基本功有了長足的進步，尤其是西洋繪畫講究扎實的造型基礎，這使他受益匪淺。但是，張正權依然醉心於中國傳統繪畫。

剛回到上海時，北洋政府的長江上游總司令吳光新想請張做他的祕書長。憑張正權的才學和留學的資歷，如果他此時在仕途發展，極有可能官運亨通。

但是他拒絕了這個誘惑，因為當年袁世凱派人抓二哥的往事和他當土匪「師爺」的經歷，使他對軍閥、政客和官場有了深刻的認識，他不願和惡勢力勾結在一起，他寧願走自己的藝術之路。

不久，張正權被上海基督會學聘為繪畫老師，他從日本學的印染專業幾乎用不上了，而且從此一生也未用過。

不過好在課程不多，每天授課之餘，他仍可以認真研習中國畫的技法。中國畫講究書畫同源，雖然他的書法有了一定的造詣，但他仍然力求更上一層樓。

過了兩個月，張正權經人介紹，正式拜上海著名書法家曾熙先生為師。曾熙生於一八六〇年，湖南衡陽人，初字嗣元，更字子緝，晚年號農髯，一九〇三年進士，曾主講於石鼓書院。

辛亥革命後，曾熙成為寓居上海的清朝遺老之一，在上海賣

字為生。曾熙善寫隸書、篆書和魏碑等各種字體，為人樸實，交遊廣泛，在當時上海聲望極高。

拜師儀式開始，桌上紅燭高照，地下紅氈一疊。張正權請曾熙上座，然後屈膝跪下，恭恭敬敬行了三叩首，完成了拜師大禮。

拜師之初，有一天師生二人談論完書法，又拉起了家常，張正權把自己從小的經歷，包括「百日師爺」、「遠渡東洋」等經歷說了一遍。

當時張正權還說了他出生時的一段傳奇故事。

母親懷著他時，曾經做過一個奇怪的夢，夢見一位鬚髮皆白的老者，領著一隻黑色的小猴來到他們家。母親見猴子模樣伶俐，心裡很是喜歡，不由得多看了它幾眼。

那老者見狀言道：「你既愛它，我便送與你如何？」

母親高興地接過小猴，向老者施禮道謝。這時小猴子突然被窗外透進來的月光嚇了一跳，一下鑽到母親的懷裡。不久，小正權就出生了。

張大千一生愛猿、養猿、畫猿，大約也和這個典故有關。張大千曾說過：「猿和猴不一樣，猿是君子，猴是小人。猿最有靈性，最有感情。」

張大千曾經養一小猿，很有趣，平時它總是乖乖地坐在桌子一角，見人走過來，就伸臂要人抱，就像小孩子一樣，非常可愛。

這時曾熙突然心中一動，對張正權說：「正權，你既拜我為師，我為你取個學名如何？」

張正權高興地說 ：「好啊，師傅。」

「既然你有這個故事，而你又濃髯如墨，可能是黑猿轉世吧！呵呵，那為師就為你取名為『猨』，而你在兄弟中排行在後，可又名『季猨』。如何？」

張正權非常喜歡這個名字，不過後來他覺得「犭」有點不好看，由於「張」字也是左右結構，這樣書寫起來不太方便，兩個字有些發散，於是就去掉「犭」而署名「張爰」了。由於他一生喜歡養猿畫猿，在他的畫上幾乎都署名變了形的「爰」字，它活像一隻蜷體拖尾、仰天望月而啼的小猴。

一九二四年春天，曾熙為張大千鬻書畫寫了一篇例言，還提到這件事，這篇例言題為〈季猨書畫例言〉，文中曰：

「張猨，字季猨，內江人，生之夕，其母夢黑猿坐膝上，覺而生季，因名猨、字季猨。季性喜佛，故曰大千居士……」

曾老先生告訴他：要學畫，必先學書法，書法不精是畫不好畫的。他嚴格地教張正權練習書法，先學雙鉤臨摹，後學楷書、魏碑。

張正權少年時曾隨二哥、四哥學過書法，各種書體也都有一定功底，但自從拜師之後，他才知道原來只是學了一點皮毛而已，根本還沒有登堂入室、得其神妙。

經過一段刻苦學習，他才明白，書法裡的學問真可用「書海無涯苦作舟」來形容。在曾熙的指點下，他還懂得了：學書法要取各家之長，最後形成自己的風格。

從此，他晨昏不輟，苦練不止，書法進步可以說是「脫胎

換骨」，這為他以後成為一個大畫家和大書法家奠定了堅實的基礎。

受曾老師的影響，張正權這時又開始迷上了京劇。他從小就是個川劇迷，那是受了父母的影響。

這個現象有趣而又普遍，中國的畫家、書法家幾乎個個都愛戲劇，而中國的戲劇名家也大都喜歡書畫。

曾先生說到其中的原因時說：「這其實也沒有什麼神祕的，戲劇的唱腔和書法繪畫上的用筆，都在運氣，唱腔中的抑揚婉轉與書法中的鋒轉用筆有異曲同工之妙，就是戲劇中的身段、服飾和臉譜等，也都對繪畫大有啟發。」

張正權的戲看得越多，就對老師這段話體會越深。

有一天，他在老師家裡寫了一整天的魏碑，到了傍晚，突然想起了今天路過三和戲園時，發現掛出了牌子，今晚是譚少山的《馬鞍山》。譚少山外號叫「譚叫天」，此外號因戲迷稱讚他嗓音高亢，穿透力極強而得。

這時，張正權坐不住了，悄悄溜出去，在街上買了兩個芝麻燒餅，走進了戲園裡。

這齣戲看得真過癮。《馬鞍山》講的是鐘子期和俞伯牙結為知音，相約一年後再會，想不到一年後在馬鞍山上，俞伯牙只見到了鐘子期的父親正給兒子上墳。子期已去，這曲《高山流水》還有誰是知音？於是悲痛欲絕的俞伯牙摔琴報知音。

戲散了，張正權還一直沉浸在劇情的傷感之中，他被深深地打動了，一路走著，情不自禁地哼起鐘子期老父親鐘元甫的一段原板：

人老無兒甚慘凄，
似狂風吹散了滿天星。
黃梅未落青梅落，
白髮人反送黑髮人。
啊！我的兒啊！

他一邊唱著，一邊將鬍子搭在右手上，搖頭瞇眼，學起動作來，不知不覺就跨進了老師的院門。突然發現，老師屋裡的燈還亮著。他腦子裡立刻「嗡」的一聲，鐘老爹的影子不在了，只有鬍師嚴厲的面孔。

「季爰，你回來了，到我房裡來一下。」

聽到老師這一聲湖南口音，正權的心裡更緊張了，心想：「完了，這回可能要挨罵了。」只好低著頭走進屋內。

曾先生問：「剛才去聽譚叫天的戲啦？」

張正權不好意思地低下了頭，不敢說是，但又不敢撒謊。

他正惶恐間，卻聽老師接著說：「叫天的戲實在好。他善銅錘花臉，尤其是他的唱腔，韻味十足，妙不可言，那拖腔常有一波三折之妙。這就與我們練習書法一樣，有神氣相通之處。」

「多聽他的戲，品味其中的奧妙，對於提高書法水平很有幫助。這就叫處處留心皆學問。戲曲與書法、繪畫同屬藝術的範疇，它們有共性的東西，可以相互借鑑，也可互補。唐代書法家張旭，見公孫大娘舞劍器而得其神，從此提高了草書的藝術。」

老師這幾句話，彷彿在正權的心中開了一扇天窗。

老師說得興起：「本來，我今天準備約你們一起去，想不到你一個人先溜了，而且還占了一個好位子。看戲，我不反對，但

是，首先要完成自己的學業。而且要樂大家樂，總比一個人樂更樂。古人云：獨樂樂不如眾樂樂。好了，你去吧！」

晚上張正權在床上輾轉反側，腦子裡想著先生的話語，不由得茅塞頓開：「以前我雖然喜歡戲曲，但只是欣賞，卻沒有品味其中的奧妙。從此，我要更加細心品味戲曲以及生活中一切與藝術相關的知識，提高自己的書畫水平。」

從此他依然經常去看戲，不過經常是與老師一起去，或約幾個朋友。他經常說：「我是奉旨看戲，名正言順。」而且也漸漸與許多著名的戲劇藝術家建立了深厚的友誼，如梅蘭芳、馬連良、程硯秋、俞振飛等，甚至有的成為世交。

突發奇想出家為僧

轉眼間，張正權隨曾熙老先生練習書法已經半年多了。忽然有好幾天，曾先生都沒有看到他的人影了，先生就讓幾個學生去打探一下。

不一會兒，同窗顧蓮村匆匆忙忙地跑進了曾老先生的書房，向正在等消息的老師報告：「不好了！張爰出家當和尚去了！」

曾熙驚得一下子從椅子上站了起來，花白鬍鬚不停地抖動，他不由得跺腳高叫：「什麼，季爰竟然出家了？！這成何體統！」

過了一會兒，老先生喃喃道：「季爰天分極高，而且學習刻苦，我對他非常鍾愛，怎麼也想不到他竟然會看破紅塵。倘若假以時日，我特別點撥他，他肯定會有個好前程。想不到啊，他辜負了我的一片心意！而且這次不辭而別，莫非其中有什麼隱情？」

這時有個同學也插話說：「是啊師傅，我看張爰平日尊敬師傅，善待同門，從沒有什麼失常的表現。他肯定是氣壞了才一時衝動。」

曾熙打斷了他：「氣？他氣什麼？」

「前幾天，他收到老家一封信，說是他的未婚妻最近病逝了。」

「那有什麼生氣的，而且他曾對我說過，未婚妻謝氏是父母之命，兩人並沒有感情。她去世了，他高興不說，還生什麼氣？」

說到這裡，老先生忽然心中一動說：「有一天，我發現他那幾天老是心神不定的，就問他怎麼回事。他說自己也說不清原因，只覺得心裡煩躁，就像日本的什麼富士山一樣，表面平靜，而內部卻岩漿翻滾。我就勸他，不妨學一下佛門弟子，清心寡慾，淡泊無念。莫非是我反而提醒了他？」

不久，這個謎底就揭開了。

張正權的表姐謝舜華比他大3個月，和他是青梅竹馬，兩小無猜。母親見他倆這麼投緣，就在他倆10歲時，為他們定了親。謝舜華一直很體貼表弟，定親之後尤其關心。

有一天，二哥張善孖叫張正權背書，他因為貪玩，背不出來。

在對面屋裡的謝舜華，擔心張善孖會揍他，就把書上的字寫在自己的左手掌上，給張正權提示。可是，沒過一會兒，就被張善孖發覺了，人證俱在，張正權和謝舜華一起挨了戒尺。

張善孖打她的理由是：「你還沒有跟我弟弟結婚，就和他一起作弊，欺騙人，將來他還做得了好人嗎？」

前不久，謝舜華因患乾血癆而與世長辭。

這段純潔的愛情，重重地打擊了張正權，他本想回內江老家祭弔，但是又恰逢張勛率領「辮子軍」在北京搞宣統復辟的鬧劇，全國各地一片討伐之聲，兵荒馬亂，張正權也沒有回四川。但從那以後，他一想到表姐對自己的感情，就想終身不再結婚了，而且這時正如曾熙所料，他又對佛學產生了興趣，從而立志要出家。

　　張正權先到了松江的禪定寺，住持逸琳法師是名重一時的大法師，在佛教界是有名的精通中國古典詩詞和理論的大師，於是張正權拜在了他的門下學佛。

　　逸琳法師為他取法名「大千」。這兩個字深有含義。「大千世界」本是佛家名詞。釋迦牟尼說：同一日月所照的天下稱為「小世界」，一千個小世界稱為小千世界，一千個小千世界稱中千世界，一千個中千世界才稱為「大千世界」。這「大千世界」實在是無限大了！

　　逸琳法師說：「我為你取名『大千』，就是讓你認識到世界之大無邊無涯而且包羅萬象，只有胸懷萬物、探廣究微，鍥而不捨、精誠專一，才能探索到大千世界的無窮內涵。」

　　這個由父母取名的張正權，又名爰、季爰，從此就以法號「大千」為號，別號大千居士。

　　張大千完全根據佛經的規定，日中一食，樹下一宿。當年，佛門中聲望最高的是寧波觀宗寺的諦閒老法師，張大千特地去拜見，和老法師論道多日。

　　時間過得真快，不知不覺3個月了。張大千出家前胸中那種煩躁不安、如岩漿沸騰的狂躁心理，漸漸平息消逝了。每天，他都與老法師們一起討論佛法，探索世間廣大無邊的奧理。

　　可是，臨到要燒戒時，張大千遲疑了。張大千和老法師辯論：「佛教原沒有燒戒這個規矩，由印度傳入我國初期，也不流行燒戒。這個花樣是梁武帝創造的。

　　「原來，梁武帝信奉佛教後，大赦天下死囚，赦了這些囚犯，又怕他們再犯罪惡，才想出燒戒疤這一套來，以戒代囚。我以

為，我信佛，又不是囚犯，何必要燒戒？不燒戒也不違釋迦的道理。」

諦閑老法師說：「你既在我國，就應遵奉我國佛門的規矩。舉例說，信徒如野馬，燒戒如籠頭，上了籠頭的野馬，才馴成良駒。」

張大千問：「有不需籠頭的良駒，難道您老人家就不要嗎？」

老法師笑而不語。辯論了一夜，不得要領。第二天要舉行剃度大典，張大千心有不甘，便逃出觀宗寺，去投奔西湖靈隱寺。

到了西湖邊上，要坐渡船才能到岳王墓，渡船錢要4個銅板，張大千一摸口袋，卻只有3個銅板了。他本以為船家對出家人可能會客氣通融一下，於是就上了船。他對船家說：「我的錢不夠，請發發慈悲，渡我過去吧！」

船家大怒：「坐船不給錢，個個和尚都要我慈悲，我豈不是要去喝西北風！」

兩人互不相讓，爭了起來，為了這一個銅板過河錢，年輕的船家扯爛了張大千的僧衣，還破口大罵：「你這個野和尚，坐船不給錢。」並舉起船槳向他打來。

而張大千畢竟也是血氣方剛的青年，而且在學校打過「鬼」，當過土匪的「師爺」，何時受過這等氣，一聽船家罵他，一怒之下奪過了船槳，將船家打倒在地。

岸上的人都齊聲高叫「野和尚打人了」，其間夾雜著船家的「救命」之聲。幸好一位同船的老太太從口袋裡掏出了一個銅板，

船家這才罷休。老太太回頭向張大千念了一句「阿彌陀佛」，轉身走了。

張大千也不敢多待，只好整理一下破爛的僧衣，趕往靈隱寺。

張大千在靈隱寺有個法名叫印湖的和尚朋友，由於兩人都是極爽朗熱心的人，所以很是投緣。

到禪房安頓好後，張大千將印湖拉到一邊，悄悄問道：「靈隱的清規如何？」

印湖回答：「清規當然好的。你問這話什麼意思？」

張大千神祕一笑：「我是說能不能偷葷？」

印湖也笑了：「和尚偷葷是免不了的。其實悟道也不在乎吃葷不吃葷，南宋有『蝦子和尚』；大相國寺有『燒豬院』。在靈隱出家的濟癲和尚，吃酒吃肉，臨院不容，俱稟帖要驅逐他；那裡的住持是你們四川眉山人，別號瞎堂的慧遠禪師，手批兩行：『法門廣大，豈不容一癲僧耶？』從此就沒有人敢說話了。」

張大千大喜：「既你引經據典，說和尚喝酒吃葷不妨，那麼，酒，我不喝；你得請我吃肉。這一陣我饞得要命。」

「可以，不過在本地不行，山門左右吃食店的房子，都是寺產。方丈交代，誰要賣葷腥給和尚吃，房子馬上不租。我請你到城裡吃小館子。但到城裡還得先換一換衣服。」

印湖有個在家的好友，是個不拘細節的名士，到得他家，印湖原有俗家衣服存在他那裡，張大千的身材與他差不多，借穿也很合身。

這兩個人，一個是燒了戒疤的禿頭，一個是長髮遮項的頭陀，讓人知道頗有不便，好在這裡正值隆冬，他們買了兩頂杭州的「猴兒臉」絨帽往頭上一戴，就掩飾得天衣無縫了。

在「黃潤興」開罷葷，他們到城隍山去喝茶。張大千是一遇名山勝水便不肯輕易放過的，到了吳山的城隍山一看，既不高，又不秀，更不幽，自然大失所望。但面對三吳，不由得想起了柳永的那首《望海潮》：

東南形勝，三吳都會，錢塘自古繁華。
煙柳畫橋，風簾翠幕，參差十萬人家。
雲樹繞堤沙，怒濤卷霜雪，天塹無涯。
市列珠璣，戶盈羅綺，競豪奢。

印湖聽他口中唸唸有詞，不由得問道：「你是在念惹動金主完顏亮，想『立馬吳山第一峰』的那首詞？」

張大千說：「是啊！我心裡在想，把這首詞畫成畫，應該怎麼樣布局？『怒濤卷霜雪』要連海寧的潮也畫進去才算完整。不過，不知道是哪一年的故事？」

印湖說：「世上無難事，只怕有心人。人貴立志，你要做惲南田第二，你就一定會成為惲南田，甚至勝過他。」

惲南田少時從伯父學畫，青少年時期參加過抗清義軍，家破人亡，當過俘虜，又被浙閩總督收為義子，返故里後賣畫為生。他與王時敏、王鑑、王翬、王原祁、吳歷合稱為「清六家」。他山水畫初學元黃公望、王蒙，深得冷淡幽雋之致。又以沒骨法畫花卉、禽獸、草蟲，自謂承徐崇嗣沒骨畫法。創作態度嚴謹，畫

法不同一般，創造了一種筆法透逸、設色明淨、格調清雅的「惲體」花卉畫風，而成為一代宗匠。

張大千聽了印湖的話很受鼓勵，也不由得驚奇地問道：「你說惲南田在杭州做過和尚？不知在哪裡，我要去瞻仰遺蹟。」

印湖笑了，故意問道：「那你說會在哪裡呢？」

看到他臉上古怪的笑容，張大千心思極快一閃：「暮就中靈隱？」

「然也。」

張大千喜不可言：「有這麼巧的事！你快講給我聽聽是怎麼回事。」

印湖答道：「我可不大講得清楚。但你讀過惲南田的《甌香館集》嗎？」

張大千說：「我家有惲南田詩的抄本，但沒有提他做和尚的故事。」

印湖說：「回頭我陪你到旗下買一部《甌香館集》，另外再找找有什麼材料，你回去先看看。明天我把本寺所藏的『志』書借出來讓你研究。」

於是兩人到旗下專賣舊書的六藝書店買了一部《甌香館集》，翻開來一看，有一篇惲南田的侄孫惲鶴生所纂的《南田先生家傳》。又從惲敬的《大雲山房集》錄出一篇傳記，果然，兩篇傳中都說惲南田十幾歲時曾在靈隱出家。

看完這兩段記載，看到「沈近思還俗成婚」一節，張大千心裡浮起一個極大的疑問，問印湖：「有沒有沈近思這個人？」

印湖說道：「怎麼沒有？他是學理學的，官拜左都御史，死在雍正初年，不到 60 歲。」

「那他是不是在靈隱寺做過和尚？」

「做過。雍正還當面問過他，他也承認的。據說晚年一提到石揆養育之恩，總忍不住要哭。這些都有文獻可以稽考的。」

張大千這下更奇了：「這就奇怪了。照新齊諧所說，惲、沈二人，幼年出家，是在同時，可是惲壽平生在明朝，沈近思雍正初年故世，不到 60 歲，算起來應該生在康熙初年。兩個人的年紀相差至少 30 歲，這不就不對了嘛？」

印湖也撓頭道：「啊！你這一說確成疑問。我去借寺志來，你倒不妨查一查看。」

後來果然如張大千所慮，推翻了袁子才所著書的錯誤。

在靈隱寺寄住兩個月，在張大千的一生中是最重要的。因為從《靈隱寺志》《雲林寺志》《雲林寺續志》，以及其他佛門的文獻中，他發現，那些大德高僧比世俗還要世俗，貪嗔愛痴之心，比世俗還要強烈；攀龍附鳳之術，比世俗還要高明。

張大千想到：和尚不能做，不燒戒，永遠被看成野和尚。沒有錢，和尚也難做。這些和尚，其實除了先師不稱先父之外，子侄弟兄叔伯照呼不誤。既然如此，做個出家的在家人，還不如做個在家的出家人。

於是他寫信給上海的朋友，訴說苦悶。朋友回信，勸他住到上海附近的廟裡，可以經常和朋友談書論畫，並表示已為他找好兩處廟宇，約好某月某日在上海火車站北站接他，陪他去廟裡。

張大千依約到北站下車，東張西望地正想找朋友，忽然被一人抓住，大喝一聲：「總算把你捉住了！看你還能往哪裡跑！」

張大千回頭一看，正是他生平最怕的威嚴的二哥張善孖。

原來，朋友「出賣」了他，用電報通知他的二哥張善孖，從四川趕來，終於把他抓住了。

張大千問：「二哥，你怎麼來的？」

二哥虎目圓睜：「你說呢？」

張大千訕笑著低下了頭。

「你自己說，現在怎麼辦？」

「和尚不當了，也不能當了。既然還了俗，自然就能吃葷。樓外樓的醋溜魚最好。」

張善孖說：「走，上樓！吃完了再上火車回內江。」

於是兄弟倆在酒樓之上大吃了一頓，令張善孖感到安慰的是，八弟絲毫沒有看破紅塵的蕭瑟情狀，意氣風發，高談闊論，的確增長了不少見識。

他暗暗搖頭：「無法想像，他當初怎麼會動念頭去當和尚的？」

算算張大千做和尚的日子，正好 100 天。

其實說起來，張大千也許是在用出家這種方法拜師學藝。因為中國藝術長期受佛教的影響，特別是繪畫，和佛教有著很深的淵源。過去我國的藝術家、文學家，幾乎沒有不研究佛學的。

另外，中國畫講究詩、書、畫三位一體，一個優秀的中國畫家必須懂得和會寫詩詞，沒有這方面的修養，嚴格說來就不能算

一個真正的中國畫家。而張大千在出家期間，詩詞和文學修養有
了很大提高，他自己寫的詩詞也堪稱一家。

重返上海再拜名師

張大千被抓的當天,就由二哥押回了四川內江老家。

剛一到家,張大千就發覺情況不對,家裡張燈結綵,貼著大紅的喜字,裝扮一新,心裡疑惑:「難道我還俗,家裡竟然要這樣慶賀嗎?」

他正疑惑不解之時,四哥滿面笑容地走上前來,一邊拱手高呼「恭喜八弟」,一邊拉著他的手,帶他進到屋裡,並為他換上新裝,接著手牽連心紅綢,同新娘子拜了天地進入洞房。

張大千這時才醒悟:「哦,我結婚了!」

新娘名叫曾正蓉,也是內江縣城的人,人雖然長得不是很漂亮,但十分賢惠,體貼丈夫。

這一年是 1920 年,張大千剛滿 21 歲。面對著父母包辦訂下的姻緣,他雖然心裡不樂意,但已經無法抗拒,只好順從了老父老母的意願。

新婚 3 個月後,張大千就離開老家,重返上海。母親數落他:「八兒啊,你才結婚幾天就要走,當新郎還沒有當和尚的時間長,不怕讓人家背後笑掉牙!」

張大千怕母親傷心,並不解釋,毅然離開了。

回到上海,張大千首先到老師曾熙那裡請罪。老先生見到自己的愛徒回歸,心裡很高興,只說了一句「知過能改,善莫大焉」就算了。

過了一段時間，曾熙老先生對張大千說：「季爰，如果想在書畫藝術上有更深造詣，就要多拜名師，博采眾家所長，從中領悟藝術的真諦。我的老朋友李瑞清才高八斗，書法精深，不如我引薦你拜他為師。」

李瑞清在清朝末年當過江寧提學使，兼兩江師範學堂監督。他在書法方面有很深的造詣，擅長大篆和隸書，在上海書法界中名望並不亞於曾熙。而且他還是我國師範學校繪畫課的創始人，他有眾多學生，其中就有在一九一三年任過孫中山侍從祕書的田桓。田桓隨李先生學鐘鼎文，臨〈散氏盤〉。

李瑞清治學嚴謹，並依據張大千的書法個性特點，對他進行有針對性的訓練，又向他推薦了幾本較為適合他風格特徵的碑帖。

張大千在良師指點下，「晨曉即磨墨，夜深還揮毫」，以魏碑為主，兼收各派所長。這一時期的書法學習，對他後來的事業發展造成了不可估量的作用，使他在書法藝術上有了長足的進步。

尤其使張大千終生仰慕李先生的，在於經過李瑞清的啟發，張大千練就了一手舉世無雙的絕藝。

當時張大千所下的有兩種功夫。一種是創造。「七尺烏藤行活計，憑何面目得風流？」要有自己的面目，才能獨成一家，張大千在李瑞清的指點之下，終於創出一筆蒼勁而飄逸，自成一體的行書。

第二種功夫是臨摹，而且常用左手。由於對筆法的深刻了解，任何人的字，他都能在經過周到的分析之後，掌握住運筆用

墨的要訣，模仿得唯妙唯肖。學了這一手功夫之後，當時本是好玩，或作為資本炫耀，但後來竟成為一項舉世無雙的絕藝。

兩位老先生不但對書法有很高的造詣，而且繪畫修養也很高，張大千在旁邊聽他們談論久了，也受到了很多啟發。

有一次，曾熙與李瑞清又在一起談論蘇軾對藝術表現的態度。曾熙說：「『橫看成嶺側成峰，遠近高低各不同。不知廬山真面目，只緣身在此山中。』東坡居士這一不朽的詩句，勾勒出了認識事物的哲理所在。」

李瑞清也說：「其實這首詩也不妨拿來當作形象化的畫論，體現了運動與靜止、局部與全局、現象與本質之間的辯證關係。」

張大千聽到妙處，不由得插話問道：「先生，請問如何在畫中把握整體與局部的關係呢？」

李瑞清說：「繪畫中，一手一指，一木一石，只有放在整體中去欣賞，去理解，才能體味其中的藝術真諦。南宋畫家馬遠，他畫山只畫一角，畫水僅畫一灣，史稱『馬一角』『馬半邊』。他的名作〈寒江獨釣圖〉，只畫了江中一葉扁舟，舟上一獨老翁，老翁獨一釣竿。其餘一片空白，僅有幾筆微波而已。」

大千回想著〈寒江獨釣圖〉的形象，似有所悟，但他又問：「這樣會不會顯得空白太多了？」

李瑞清撚鬚而笑：「這才正是馬遠構圖技法中的特色所在，而『味』就在其中。他把中國畫中『計白當黑』的手法運用到了化境，那一大片空白，不正有力地烘托出了江面上一種空曠蕭

瑟、雪飛風寒的意境嗎？而這也從側面刻畫出了老翁那淡然而專注的神氣，為欣賞者提供了一種廣闊無邊的遐想空間。」

曾熙接著補充道：「空白在這裡恰恰是不可缺少的有機部分，它與扁舟、漁翁和了了微波和諧地組成了一幅完整的藝術構圖，如果沒有這大片空白，這幅畫就失去了『千山鳥飛絕，萬徑人蹤滅。孤舟蓑笠翁，獨釣寒江雪』這首詩的特殊氣氛。」

兩位老師都以擅畫文人畫見長，這種重視文學修養、講究神似情韻的畫風，對張大千也有很大影響。兩位老師都推崇明末清初的大畫家石濤和八大山人朱耷。

他們認為，清初以來一直影響到後世的畫風的王時敏、王鑑、王原祁等名家山水，雖然技巧很高，但缺乏新意。而石濤與八大山人的畫則不然，他們獨創一格，極有生氣，是我國繪畫歷史上的一次革新。

張大千受兩位老師的影響，開始刻苦地臨摹石濤和八大山人的筆墨技法。而在這兩人中，李瑞清推崇八大山人，曾熙則喜好石濤，兩個老頭爭得面紅耳赤，不可開交，甚至忘掉斯文，口沫飛濺。張大千在好笑之餘，也下決心要學好八大山人和石濤的畫。

半年之後，他用石濤筆法畫的山水樹石，用八大山人筆法畫的荷花、松竹，就已經到了唯妙唯肖、難辨真假的程度。

有一天，著名的山水畫家黃賓虹到李瑞清家觀賞石濤真跡。他的鑑賞功力同他的作品一樣，在全國也是首屈一指的。這位老前輩一邊看，一邊連連讚嘆，似乎世上除了石濤就沒有人能稱畫家了。

張大千站在一旁，不由得虎勁又上來了，衝口而出：「黃老，石濤的畫我也能畫！」

這句話打斷了黃賓虹正欣賞、讚嘆的情致，他抬頭一看，原來是一個中等身材、二十多歲的小青年，如果去掉那落腮鬍，就剩一張胖乎乎的娃娃臉。

黃賓虹沒有看出他有什麼出奇之處，搖搖頭說：「年輕人，你太狂了，我比你大四五十歲都不敢出此狂言。」說完又低下頭欣賞畫作，不再理張大千，不一會兒又發出了連聲的讚嘆。

過了幾天，黃賓虹興沖沖地來到了李瑞清家，一進門就大聲嚷道：「梅庵公，我今天可撿大漏了，剛才在城隍廟，花錢不多，竟然得了一幅石濤真跡。」說著就拿出畫來在畫案上展開。

李瑞清和張大千也走到近前觀看。李先生正細細觀賞，連連點頭，張大千卻大吃一驚，上前說道：「黃老，這幅不是石濤的真跡，是我臨摹的。」

黃賓虹一看又是這個狂妄的年輕人，他氣得渾身發抖，嘴唇哆嗦，一時說不出話來。

李瑞清一看，怒喝一聲：「季爰，休得無禮！」

張大千一邊解釋一邊走上前來：「先生，這的確是我畫的，揭開畫的右下角就知道了。」說著他揭開綾邊，右下角果然現出一個米粒大小的「爰」字，活像一隻頑皮的小猴蹲在那裡舉頭望月。

這一下兩位老先生都愣在當場，相對無言。

原來，那天張大千受到黃賓虹的教訓，心生憤慨。後來一賭

氣關起門來，兩天時間臨了幾幅石濤畫作，他從中挑了兩幅最得意之作，把它送到城隍廟的字畫店。

沒想到，畫店師傅經過一番裝裱、作舊處理，竟然騙過了偶爾前來逛店的黃賓虹先生，一粗心竟然上了這個「狂妄青年」的當。

當張大千看到黃先生拿來自己的畫之後，心想可千萬不能把事鬧大了，因此急忙上前解釋。

黃賓虹得知緣由，不由得連連苦笑，又自責又讚嘆，簡單說了幾句就悻悻地告辭了。

黃賓虹前腳剛走，李瑞清的臉一下沉了下來，嚴厲地責備張大千：「季爰，你簡直膽大妄為，不要以為能照著臨兩筆，就得意忘形。比起黃老，你始終都是班門弄斧的晚輩。以後一定要以禮待人，虛心苦學，如若不然，吃虧的只有你自己。」

張大千紅著臉聽老師訓斥，然後退了下去。李瑞清卻走到畫前，細細地品味著他那幅仿作。

九弟出走終生遺恨

　　一九二〇年底，李瑞清先生去世。張大千幫助料理完恩師的後事，不由得想起了年老的父母，思鄉之情不可抑制，就返回了內江老家。

　　回到家裡，張大千發現家裡的一些變化。二哥已經做了縣知事，三哥在重慶的輪船公司也很得意，家裡日子一天比一天好了。三合院已經被粉刷一新，檐上的青草被拔去了，換上了黑油油的新瓦。

　　母親又老了些，平常也不去店裡了，專門料理家務。父親已經戒掉了鴉片，身體好得多了，但是卻變得愛嘮叨了。

　　但變化最大的還是九弟君綬，他現在已經是十六七歲的小夥子了，白淨的面皮，個子比八哥高出了半頭。張大千一回來，他就整天跟在後面，八哥作畫的時候，他在旁邊不時評論幾句。

　　他的評說，往往使張大千驚詫不已，他看著九弟說：「九弟，我看你對畫畫非常有興趣，而且很有點才氣，為啥不用功畫畫呢？」

　　九弟聽了，卻低下頭長嘆了一聲。

　　張大千看到小小青年這副模樣，不由得來了氣：「你年紀輕輕，卻去學阿爸那樣唉聲嘆氣，你有什麼心事？」

　　九弟委屈地指了指窗外樓下。張大千一看，母親正和一個姑娘坐在一起，一邊曬著太陽一邊做針線活，兩個人說說笑笑挺親熱。他心裡頓時明白了：「為了她？」

九弟點點頭：「她姓蔣，是爹媽為我訂的未婚妻，但我不願意，阿媽非但不聽，還把她接到咱家來了。」

　　張大千想起了早逝的表姐，勸道：「這樣可以慢慢建立感情嘛！」

　　九弟委屈得嘴一撇，都快要哭了：「我不願意，我一看到她心裡就彆扭。無論怎麼說我也不要，就是不要！」

　　張大千默然無語，心想：「都到這個年代了，阿媽卻還是用老一套來包辦。唉，我又何嘗不是如此。」

　　有一天，張大千趁周圍沒人，就勸起母親來。不料母親卻傷心地哭了起來：「你們怎麼不懂當老人的心？我和你阿爸，你二哥、三哥、四哥，再加你，不都是這樣過來的？老九被寵壞了，你當哥的不說說他，反來抱怨我。」

　　張大千一下慌了，趕忙向母親認錯，並安慰了好半天。

　　張大千不理家事，閒來總會約幾個兒時的夥伴到外面走走，城西二里遠翔龍山下的資聖寺，是他常去的地方。

　　中秋節這一天，張大千又來到了資聖寺，與那裡的住持果真法師交談起來。果真在俗家也姓張，對常到寺廟來的這個當過百日和尚的本家兄弟相當看重。他也頗通文墨，兩人談起來非常投機。

　　這次果真看到張大千，老遠就高興地打招呼：「你來得正是時候，我好幾天就等你來。近來寒寺準備修整山門，重塑金身，有一塊先人書寫的石碑，乃是明嘉靖十四年進士、禮部尚書、文淵閣大學士趙貞吉書寫的，由於年久，又多遭風雨侵蝕，字跡已經脫落不全了。這次我想勞你大駕。」

張大千明白了幾分，隨即說：「如有報效佛門之處，但說無妨，大千不敢推辭。」

果真接著說：「趙貞吉字大洲，也是我們內江人。現在我們想重刻石碑，要補他的詩文，那就非內江人不可，想來想去，非先生莫屬了。」

虛歲才 23 歲的張大千聽了，又驚又喜，略作謙辭，也就答應了。

幾天後，張大千寫好趙大洲的原文和一副自己寫的對聯送到了寺內。那副對聯是：

與奇石做兄弟，好鳥做朋友；
以白雲為藩籬，碧山為屏風。

每個字都足有鬥大，魏碑風格的字體，遒勁有力，極見功底。

書法被勒石之後，不少香客看到都很吃驚：「喲，張老八出去幾年，本事真大了。平日看他在家閒待著，也不出去做事，原來把字練得這般不得了。」

這件事在內江引起了轟動，此後，在讚嘆之餘，不僅內江縣人，就連鄰近幾個縣的人也都紛紛前來求字畫。這個不出去做事的年輕人，在家掙得的潤筆費遠遠超過了整天在外奔波的人。其中他給一位朋友寫了這樣一副對聯：

路曲若之字，山深無馺塵。

兩年多的時間裡，張大千就這樣在家寫字作畫。由於妻子曾氏一直沒有懷孕生子，按當地風俗，父母又給張大千續配了一房

夫人。這位夫人是內江蘭木灣一個十六歲的姑娘，叫黃凝素。

　　一九二三年，二嫂去世已經兩年了，二哥在江蘇松江府華亭縣認識了松江府太學的女兒楊浣青小姐，並準備結婚。張家人都商量起來，父母年紀太大了，只好讓四哥去松江代表家人參加二哥的婚禮。九弟也吵著非要去，張大千就替他在旁邊說情，於是父母答應四哥帶九弟前去松江。

　　年底的一天，「義為利」百貨店準備打烊，張懷忠正在櫃臺後面清點錢物，突然鑽進三個當兵的，手裡拿著槍，愣是搶走了兩匹綢緞和張懷忠懷裡的錢匣。

　　張懷忠一氣之下，在床上躺了兩天，整天發呆，一言不發。

　　張大千就勸他：「阿爸，你不要傷心了，俗話說破財免災。這幾天我忙著給人畫畫，錢也就掙回來了。要不這樣吧，我早就說過，咱們把店子關了吧，四哥來信，他在安徽郎溪置了一些田產，在山上栽了許多樹。他還說，那邊比四川要安定些，您忙了大半輩子，不如出去享幾天清福。而且老九還賴在松江不肯回來，你順便出去把他揪回來。」

　　父母點了點頭，同意了。就這樣，張大千帶著父母、妻子踏上了南下的旅途。一家人在松江終於又團聚了。

　　有一天閒來無事，張大千與二哥張善孖為父母畫了一張肖像，善孖畫老人像，大千畫背景。老人濃眉豐髯，身穿長衫，坐在荷花池邊。這是兄弟兩人第一次聯手作畫，當畫完細心品味，儘管筆墨嫻熟，線條流暢，但都覺得缺少點什麼，兩人百思不得其解。

後來有一天張大千讀到南朝謝赫的《六法論》時，看到「氣韻生動」一節，古人今人都在繪畫過程中追求形象的內在氣質與畫面整體的章法布局。他意識到：我與二哥所作的那幅肖像，一是神韻不夠，尤其缺乏一個藝術家的個性；二是整體的布局不好，我那一池荷花，滿滿而溢，構圖缺乏疏密與虛實的結合，顯得呆板。

於是，張大千體會到了「藝無止境」的含義，他決定再回上海。

這次九弟也鬧著要跟他到上海去：「哥哥們都在外面見過大世面，為什麼非要把我困在家裡？」父母只好答應了。

來到上海，張大千兄弟二人住在馬當路西城里十六號，一座灰色的二層小洋樓。說來也巧，黃賓虹先生也住在這裡，就住在他們樓上。

自從發生上次的「仿石濤風波」之後，黃賓虹就很看重張大千的才華了，而張大千始終如一地對這位書畫界的前輩充滿敬仰之情。兩個人不久就成了忘年好友。

九弟一到上海，就說什麼也不回松江了，執意要與八哥一道跟曾熙學書畫。張大千拗不過他，只好答應了。

張君綬雖然任性，但卻很有天分，書畫方面進步極快。張大千相信，只要他好好用功，將來成就肯定在自己之上。

但是，剛到上海幾個月，母親就來信，催他們一道回內江，讓張君綬與蔣姑娘成親。

張君綬的熱情一下受到了打擊，學習勁頭也一落千丈。有一天曾先生問張大千：「你九弟的才氣高過你，將來肯定會有出

息。但他這幾天就好像丟了魂一樣，這是怎麼回事？」

有道是「家醜不可外揚」，張大千含糊其辭，遮掩了過去。

有一天，母親又來信了，張君綬看了馬上臉色就沉了下去，也不與八哥說話，也不給他看信上說了什麼，吃晚飯的時候就找不到他了。當時張大千以為他出去散心了，也沒在意，就上床睡了。

第二天一早醒來，九弟還沒回來，這時張大千才意識到可能出事了，急忙到幾個朋友家裡去找，但一天都沒有找到。

晚上張大千疲憊地回到家裡，思索不出這個任性的弟弟到底搞什麼名堂。苦悶之際，他到九弟的房間裡一搜，果然在枕頭下面發現了一封信：

八哥：
我去了，不用找我，你們也找不到，就當我死了罷。請轉告父母
大人，孩子不孝，對不起兩位老人家，就當沒生我一般。八哥，
我的心，你是知道的。

張大千讀完信，腦袋「嗡」的一聲道：「完了！」不由得眼前發黑，一下癱在床上，淚流滿面地喊道：「九弟呀，你這一去，在外面如何生活？叫我如何向父母交代？」

張大千尋找了很長時間，可人海茫茫，哪有君綬的影子。有人說他上了德國的船，也有人說他去了北京，也有人說他去日本了。但是，這一切都要瞞過年邁的父母，他只好模仿老九的筆跡，學著九弟的語氣，以九弟的名義給父母寫信，一會兒說到青島去了，一會兒說在大連，後來乾脆就說到德國留學去了。

九弟出走終生遺恨

　　一年後，父親張懷忠去世，母親也在 1936 年逝世，但兩位老人直到去世都不知道君綬失蹤的消息。母親直到去世前，還常對張大千哀嘆：「唉，老九不聽話，害了蔣姑娘一輩子。」

　　張大千每次聽到都心如刀絞：「是啊，蔣姑娘把自己的希望和終身都寄託在九弟的身上。但是，我可萬萬不能做害別人一生的事！」

　　因此，日後他雖然與曾氏夫人沒有太深的感情，但始終以禮相待。

　　張君綬從此以後杳無音信，成為張大千一生的憾事。

模仿石濤舉世無雙

　　張大千再次回到上海的時候，主要的精力仍然放在對石濤作品的研究上。因為這個時候，在上海藝術界興起了一股石濤熱，一些國畫家和收藏家，對石濤的書畫趨之若鶩。

　　張大千雖然也痴迷石濤的作品，但他與許多人不同，他不是為了標榜高雅，而是發自內心對石濤的愛。

　　石濤是清初四僧之一，原名朱若極，號大滌子，廣西全州人，明宗室。明亡之時他年齡尚小，後隱蔽為僧。早年屢游安徽敬亭山、黃山，中年住南京，晚年定居揚州。石濤擅長畫山水、蘭竹、花果、人物，而尤以山水畫成就最高。

　　石濤所畫的黃山、盧山、江南水鄉、平原風光，都比實際景物更完美。他重視學習傳統，雖師法元人筆意，但並非拘泥不化，更注重深入自然，在寫生的基礎上進行創作。

　　他的畫布局新穎，筆墨千變萬化，不拘守一種形體，而是配合多種多樣的筆勢，根據不同的對象靈活運用，淋漓盡致地加以描繪，表現了山河陽晴陰滅、煙雲變幻、寒暑交替的虛虛實實，形成了自己獨特的多樣化的風格。

　　石濤畫花鳥、蘭竹，多用水墨寫意法，行筆爽利峻拔，用墨淋漓簡練。他的山水、花鳥畫對後世影響很大。

　　同為石濤愛好者的曾熙先生竭盡全力給張大千以幫助。當時市面上已經很少能見到石濤的作品了，他對自己的得意門生說：

「季爰，要學習石濤就得看大量石濤的真跡，我這裡的幾幅你都看熟了，買你又力不能及。我看帶你到各處走走，去看一看那些收藏人家的真跡吧！」

於是，曾熙就帶著張大千，到那些有石濤真跡的地方或人家去，欣賞、品味石濤作品中的真諦。但是張大千隨老師去了一次之後，就自己接二連三地去，多次之後，有些人就不高興了，就把那些作品藏起來，藉口被別人借去了，不再給他看。

時間一長，張大千也明白過味來了，他於是再到別人家裡，就仔細觀摩，將構圖手法、筆墨、題款等一一熟記於心，回到家裡，馬上鋪上宣紙，按記憶把它畫出來。這種被逼出來的過目不忘的功夫，對於提高他的繪畫水平造成了很大的幫助作用。

張大千也覺得自己三番五次地麻煩人家不好意思了，於是他就轉而經常去城隍廟遊逛。

上海的城隍廟是一個非常熱鬧的地方，三教九流，五色雜陳，擺攤算命、舞槍弄棒的，各行各業應有盡有。當然也有許多的字畫店和舊書攤。有時碰巧了也能買到真貨，但大多數時候還是上當買到假的。

有一次，張大千滿心高興地從城隍廟抱著字畫回家，從樓上請下黃賓虹先生一起觀賞。黃賓虹一看，馬上說：「季爰，你怎麼把贗品買回來了？」

張大千立刻向黃賓虹請教其中的訣竅。

黃賓虹就真心誠意地為他指點：「你看，石濤是明末清初人，那時還沒有赭石顏料，而這幅畫用赭石染山石，不是假的還

能是什麼？再看用紙，這種紙是清代道光年間才出產的，根本不是明代的紙。也難怪，現在市面上已經買不到明代的紙了。」

真是「聽君一席話，勝讀十年書」，張大千佩服得五體投地，這時才明白李瑞清先生原來訓斥自己「班門弄斧」所言非虛。

從此，張大千經常就書畫藝術向黃賓虹虛心請教。黃賓虹也毫不保留，將自己所知傾囊相教：

> 中國畫家，要想在藝術上有所造詣，有所創新並自成一體，就必須精於鑑賞。而要達到精通，就必須向古人學習。一個連味道好壞都嘗不出來的人，怎麼能當廚師呢？
> 你應該多讀一些這方面的書籍。比如湯厚的《古今畫鑑》、安岐的《墨緣匯觀》，都對我國歷代不少名畫的用材、題識、印記等做了精闢的評述和註釋，不可不讀。

在黃賓虹的指教和點化下，再加上博覽群書，張大千的鑑賞水平不斷提高。他也省吃儉用地收藏一些喜歡的書畫精品。

黃賓虹還告誡張大千：「石濤的山水意境新奇，筆墨縱橫，變化而有創新；這不僅是技巧問題，古人早就說過，不僅要讀萬卷書，還要行萬里路。」

真是一語道破玄機。確實，石濤就主張畫家「在墨海中立定精神，在筆鋒下決出生活」，「借筆墨寫天地萬物而陶詠乎我也」，並注重「法自我立」，有自己獨創的風格，而且力主「搜盡奇峰打草稿」。

石濤這些主張，對張大千的一生都產生了重大影響。這時張

大千不僅學石濤，也學八大山人、漸江、唐伯虎、四王，就像他學書法不僅學魏碑的莊重，也學趙孟的秀麗。

他的兩位老師曾熙和李瑞清的書法風格就迥然有異，曾熙號稱「北宗」，李瑞清號稱「南宗」，但張大千的書法是各取所長合為一家的。

張大千曾言道：

> 臨摹、觀審名作，不論古今，眼觀手臨，切忌偏愛；人各有所長，都應該採取，但每人筆觸天生有不同的地方，故不可專學一人，又不可單就自己的筆路去追求，要憑理智聰慧來採取名作的精神，又要能轉變。

但張大千越學就越感覺到，自己還處在積累階段，還沒有完全進入藝術的殿堂。

張大千對石濤之喜愛真是如醉如痴，每聞哪裡有石濤的作品，不計路途遠近，必親身一睹為快，能借者則借，能買者則買，有時身上無錢，典賣衣物，亦在所不惜。正如張善孖所說，張大千為買石濤的畫，「甑無米，榻無氈，弗顧也」。

說起來，這裡面還有一個故事：有一天，曾熙突然來看張大千。這還是頭一回，張大千感到受寵若驚，盡禮接待之後，正想問老師有何垂諭，曾熙卻先開口了：「我聽說你家的廚子肝膏湯做得很好，我今天就在你這裡吃中飯，不必費事，做個湯就行了。」

飯後，曾熙問張大千：「是不是買畫的錢還差 800 元沒有付清？」

張大千不由得局促不安地低下了頭說：「是。」

「那這樣好了。昨天剛好有個晚輩送給你師母 1000 元做壽禮。你先拿 800 元去還人家。人家急於要回江西，付清了就不至於誤了人家的歸期。」

張大千萬分感謝恩師，但也從此想到了一個問題：「我雖然號稱『張水仙』，以畫水仙占一絕，但一幅冊頁不過 4 塊錢，要畫多少幅水仙才能換得一幅石濤的畫？我的畫已得石濤三昧，但只因名氣相差太大，所以價錢上不去。」

在這重重感觸之下，張大千造石濤假畫賣大錢，並不覺得是問心有愧的事了。當然，他是挑「買主」的，要找有錢而好揮霍的人，不但賣得起價，而且取不傷廉。

終於，有一個「大買主」自投羅網了。

一九二〇年代，上海「地皮大王」程霖生是個承襲父輩餘蔭的紈絝子弟，既花錢慷慨，好出風頭，又喜歡附庸風雅。因此跟李瑞清先生有些往來。

有一次，程霖生去李瑞清家，發現壁上掛了一張石濤的畫，就認為這是石的精品，不由分說，非要帶回去細看不可。其實這張畫是張大千的手筆，李瑞清也不及細說，只好讓他帶走了。

後來，程霖生專程派人帶給李瑞清一封信，內附一張七百元的銀票，言明那張畫被其「豪奪」了。李瑞清覺得老大過意不去，另外找了一張值七百元的石濤真畫讓張大千給送了去。

張大千走進程家位於愛文義路的豪宅，見廳堂上掛滿的名家字畫，大多為贗品。

　　張大千不但不說破，反而對他的收藏大加讚賞，並說：「程二先生，你收的字畫，珍品的確很多，可惜不專。如果專收一家，馬上就能搞出個名堂來了。」

　　程霖生怦然心動地問：「你看收哪家好？」

　　「你喜歡石濤，就收石濤好了。他是明朝的宗室，明亡了才出家，人品極高。專收石濤，也配你程二先生的身分。最好把齋名也改題作『石濤堂』。」

　　「我要收石濤，一定先要弄一幅天下第一的鎮堂之寶。你看，我這廳堂這麼高敞，假如掛幅幾尺高的中堂，豈不好看？！」

　　「對，對，對！可是石濤的大件很少，石濤的真跡可遇而不可求，慢慢訪吧！」

　　張大千興辭而歸後，物色到一張二丈四尺的明代宣紙，精心仿作成一幅石濤的大中堂，再將其裝裱、做舊。

　　一切妥當後，張大千找了個書畫掮客來，叫他去兜攬程霖生的生意，並叮囑說：「一定要賣五千元，少一文也不行。」

　　「地皮大王」要覓「天下第一的石濤」，這話已經傳遍「圈內」；登門求售者甚多，但程霖生都認為畫的尺寸不夠，直到這幅兩丈多的大中堂入目，方始中意。程霖生對掮客說：「我不還你的價，五千元就五千元。不過，我要請張大千來看過，他說是真的，我才能買。」隨即他派汽車把張大千接來。

　　哪知張大千一看，脫口說出二字：「假的！」

　　「假的？」掮客說，「張先生，你倒再仔細看看。」

　　「不必再看。」張大千指著畫批評，哪處山的氣勢太弱；哪處樹林的筆法太嫩，說得頭頭是道。

「算了，算了！錢無所謂，我程某人不能當冤大頭、收假畫。」

掮客既懊喪又窩火，不知張為什麼要開這種莫名其妙的玩笑，捲起了畫，怒氣衝衝地趕到張家。

張大千已經回來了，他笑著說：「你不必開口，聽我說。你過兩天再去看程霖生，就說這幅畫張大千買去了。」

掮客愣了一下，旋即恍然大悟。

過了幾天，掮客空著手去拜訪「地皮大王」，做出抱歉而又無可奈何，外加掩飾不住的得意神情。

程霖生看他這副樣子，頗為討厭：「你來幹什麼？」

「沒有什麼。我不過來告訴程老闆，那張石濤的大中堂，張大千買去了。」

「張大千買去了！真的？」

「我何必騙程老闆。」

「你賣給他多少錢？」

「四千五百元。」

程霖生十分惱怒：「張大千真不上路！你為什麼不拿回來賣給我？」

「我要是拿回來說那畫是真的，程老闆，你怎麼會相信呢？」

程霖生語塞，想了一下說：「你再想法子去給我弄回來，我加一倍，出九千元買你的畫。」

過了幾天，掮客來回話說，張大千表示，他並非有意奪人所好，只是一時看走了眼，後來再細看石濤的其他作品，看山跟樹原有那種畫法，可見確係真跡。但如果在程霖生面前改口，倒好

像串通了騙人似的；為了對掮客表示歉意，所以他自己買了。

聽了這番解釋，程霖生略為消氣，但對二丈四尺的石濤山水，嚮往之心更切：「那麼，他賣不賣呢？」

「當然賣。」

「要多少？」

「程老闆已經出過九千元，您就高抬貴手，再加一千元，湊成整數吧！」掮客接著說，「我沒說是程老闆要買，我恐怕他會獅子大張口。」

「好，一萬就一萬。」程霖生悻悻地說，「我的『石濤堂』，大家都可以來，唯獨不許他姓張的上門。」

其實張大千亦不必上門：程霖生先後收藏了三百多幅石濤的畫，其中有一大半都出自張大千的手筆。

張大千偽造石濤，所以能夠無往不利，有一個極重要的原因：他本身即為石濤專家。他先後收藏過石濤的畫不下五百件，對其研究之深，旁人難出其右。

美國國立佛瑞爾美術館中國美術部主任傅申在《大千與石濤》一文中說：

> 如果說大千是歷來見過和藏過石濤畫跡最多的鑑藏專家，絕對不是誇張之詞，不要說當世無雙，以後也不可能有。因為如此，張大千有資格指他人偽造石濤；而他人無資格指張大千偽造石濤，因為塵世間究石濤真跡有多少，以及前人偽造的石濤又有多少，只有張大千知其約數。

探索奧妙結識名流

　　張大千日夜不輟研習石濤作品，但他越來越產生了一些疑惑之處。

　　中國畫素來講究「遠山無皴，遠水無波，遠人無目」，其實這是論述畫的透視原理。但張大千驚奇地發現，有一些石濤的作品中，他將遠景刻畫得清清楚楚、實實在在，但近景反而模糊虛幻。這到底是什麼原因呢？這豈不是與古人遺訓背道而馳嗎？

　　這一天，張大千與幾個朋友出處遊玩，順便寫生。同去的後來成為中國著名攝影大師的郎靜山帶了一架德國相機，他把大家叫到一起說：「我想試試這架德國相機，正好給大家合個影吧！」

　　幾天之後，郎靜山來到張大千處，面色慚愧地說：「可能是那天太著急了，再加上技術不熟練，焦距沒有調好，把相照壞了，別人看了都笑話我，沒人肯要照片。」

　　張大千順手拿起一張來看，照片上的人都模糊不清，但背景中的大樹和遠山卻清楚實在。他看著看著，臉上的笑容突然凝固了。他感覺心裡有什麼地方被觸動了一下，思索了片刻，他突然眼前一亮，又拿起照片仔細看起來。

　　郎靜山懊惱地說：「大千，你不要可以，為什麼用這副怪樣子諷刺我嘛？」

　　而張大千卻興奮地叫起來：「不是，你誤會了，這些照片很好，我全要了！」

　　原來，張大千從這些照片中，看到了石濤畫中的意境，解開了這些天來在他心頭越解越濃的疑團。原來日常生活中存在著這種形式，石濤一點也沒有違背生活的原理：「石濤真是高明，這種光學原理他 200 多年前就運用得這麼得心應手。」他對石濤這種深入觀察生活的認真態度嘆為觀止。

　　這個奇特的發現，更使張大千對石濤佩服萬分，他把主要精力放在學習石濤的山水畫上。石濤的《苦瓜和尚畫語錄》成了他案頭常看的書。他廢寢忘食地研習，甚至有客人來訪也從不放下手中的筆，有時半夜突發靈感，就披衣下床，揮毫作畫。

　　黃賓虹對他這種刻苦上進的精神極為讚賞。有一次，他手扶眼鏡，握著張大千案上那一尺多厚的習稿，感慨道：「荀子說駑馬十駕，功在不捨。你具驥驥之才，又有鍥而不捨、專心致志的精神，日後定成大器。」

　　透過對石濤作品和畫論的研究，張大千對這位世稱「大江以南為第一」的禪宗畫師有了更深刻的理解，那就是「以萬物為師」，從生活中提煉素材，從大自然中攝取精英。

　　從此，張大千一生都奉行「外師造化，中得心源」的藝術主張。

　　數年來，張大千不僅從石濤一個人身上，而且從中華民族五千年的文化寶庫中吸取豐富的營養。

　　張大千模仿石濤的技藝越來越高，不但畫得神韻，而且表現手法、構圖特點也都極為相似，所以有時他按自己的構思而作，就彷彿石濤生前也必定這樣畫一般。

而這一時期，由於學畫、買畫，張大千的手頭拮据起來。因為他經常仿製石濤山水畫出售，這些畫甚至騙過了當時很多專業收藏人士，後來就有些人還專門找上門來請他仿作，其中包括日本和國內的一些知名收藏家。

　　由於張大千對石濤作品的理解已經到了神似的地步，名聲也漸漸地傳開了，甚至有人稱之為「石濤復生」、「石濤第二」。當時出版的許多畫冊中，有些石濤的作品其實出自張大千筆下。

　　自從曾熙為他起名「季爰」之後，張大千對畫猿產生了興趣，剛開始畫的時候，那幾隻小猿在紙上顯得很呆板，缺乏生氣。他為此深為苦惱。

　　有一天，張大千在一本書中看到一幅北宋畫家易元吉畫的〈猿圖〉，畫中數十隻猿猴騰躍攀援於山水樹叢之間，各具形態，栩栩如生，猿猴那種靈巧頑皮的神態躍然紙上。他興奮地高價將畫冊買下，帶回家臨了數十張。

　　曾熙有一天來張大千處，看到他臨了這麼多易元吉的畫，就藉機為他講了易元吉的掌故：「易元吉為了畫好猿的神態，經常到深山中猿經常出沒的地方，觀察它們的行動神態，還有山石林木等景物特徵，並熟記於心。

　　「有時在山中一待就是幾個月甚至半年多。每次創作之前，他先反覆將猿在山林中的天性神態思索透徹，下筆時如有神助。這就是實地觀察、心領神會、胸有成竹的道理。」

　　後來，張大千就在家中養長臂猿，每天只要有空就細心觀察它的習性、動態。後來他畫的猿生動活潑，唯妙唯肖。

一九二四年秋天，張大千參加了二哥張善孖和湖北畫家趙半坡創辦發起的「秋英會」。

「秋英會」是一個上海文人、畫家組成的藝術團體，一年一度進行詩畫雅集活動。適當會時，散居各地的會員藝術愛好者們聚集上海，一起賞菊品酒、吃蟹吟詩、題字作畫。

這一次，有一位老先生站起來走到張善孖身前說：「虎公，聽說乃弟能書善畫，且學得苦瓜和尚精髓，何不到此一聚，與大家共賞？」

會員也一致附和。

張善孖這時才意識到，八弟在書畫界已經享有一定的名聲了。尤其是這次從外省來的書畫名流都想一睹他的書畫作品，但他知道八弟的個性，沒有當場答應，只是說：「既然令公如此抬愛舍弟，只是舍弟生性乖僻，我試試看。」

當天回來之後，張善孖直接到張大千的房間，把大家的意思轉達給他，但張大千執意不肯。

張善孖說：「筆會也是一個難得的學習機會，何況裡面不乏名家。古人尚且教訓集眾家之所長，你怎麼反而坐井觀天呢？」

張大千聽二哥說得有理，於是第二次聚會就跟二哥一同來了。剛一走進圓門洞，大家的目光都集中在了張大千身上：只見他中等身材，身穿一件竹色布衫，一縷黑鬍鬚飄垂頦下，雙目炯炯有神。

張大千在門邊站了站，雙手抱拳，與大家一一見禮。然後，找了個地方坐下來，把手中的紙扇「唰」地打開，輕輕地搖了起來。

大家又把目光注視到那把摺扇上，尤其是他旁邊的一位大約十五六歲的少年，看得更是細心。扇面上是張大千自畫的一幅花鳥圖，一隻淺紅羽毛的小鳥正藏在一叢紅葉中，鳥的眼睛也如瑪瑙一般深紅。這大膽的紅色暖色調，與他胸前的黑鬍鬚形成顯明的對照。

　　張大千就和這位少年交談起來。那少年名叫陳巨來，師從趙叔孺學習治印。陳巨來從懷中取出幾方印，虛心地向張大千請教。張大千就與他一起討論起治印的刀法、章法，話越說越投機，從此結為好友。

　　酒過三巡之後，文人雅士們又開始談論起詩書畫來。

　　這時，又是那位提議請張大千光臨「秋英會」的老者出來說道：「大千素有『石濤第二』之美譽，不知今日能否當場一示墨寶？」

　　張大千也不多推讓，只說了一句「那就失敬了，小弟獻醜」，然後就把摺扇交給二哥，緩步來到畫案前。眾人齊圍攏來看。

　　張大千先是畫了幅墨花鳥，一隻翠鳥，棲於一枝荷葉上；然後又畫了一幅墨菊圖，濃墨染成的墨菊正傲霜鬥秋；最後他用工筆畫了一幅人物〈賞菊圖〉，一位古裝仕人手執酒杯賞菊，臉上那種似愁還喜的神態也淋漓盡致地表現了出來。

　　張大千還在最後的圖幅上題了杜甫的絕句：

每恨陶彭澤，無錢對菊花。

而今九日至，自覺酒須賒。

題完後，張大千放下畫筆，抱拳致意：「斗膽塗鴉，不自量力，讓各位前輩見笑。」

眾人看後連連稱讚：「好畫！好畫！」、「集詩書畫三絕為一體，妙不可言，真乃白眉之作！」

連一向不苟言笑的二哥在一旁看到這個場面，也不由得欣喜不已。他知道，能夠得到「秋英會」這些前輩的賞識，那在藝術圈裡就算站穩腳跟了。

果然，經此一會，張大千不僅名聲大振，而且還結識了許多新朋友，書法家謝玉岑就是其中一位。

在這次「秋英會」上，張大千結識了當時被譽為「江南才子」的年輕詩人謝玉岑和鄭曼青。謝玉岑出身常州武進的一戶書香門第，是位多才多藝的文人畫家，詩詞、文章、書畫樣樣精通。尤其他的詩詞，惻豔清新，頗得時人讚譽。

張大千與謝玉岑相識後，二人很快就成為知己。謝玉岑欣賞張大千的畫，張大千敬佩謝玉岑的詩。張大千經常向謝玉岑請教詩詞之道，受其影響較大。

一九三〇年代前後，張大千的很多題畫詩詞均出自謝氏之手。

一九三四年，張大千赴北平開個人畫展，謝玉岑在病中非常想念他，曾為詩云：

半年不見張夫子，
聞臥昆明呼寓公。
湖水湖風行處好，

桃根桃葉逐歌逢。
嚇雛真累圖南計，
相馬還憐代北空。
只恨故人耽藥石，
幾時韓孟合雲龍。

　　謝玉岑病重時，住在蘇州的張大千，每隔一日便往常州一次探望謝玉岑，每次探望都會為謝玉岑作畫。兩人情誼之深令人感動。

　　可惜天不假年，一九三五年，年僅三十七歲的謝玉岑病逝，大千痛失良友，嗟嘆不已。

　　除了謝玉岑，在這次「秋英會」上，張大千還結識了工筆畫家謝雅柳，金石名家方介堪、陳巨來，國畫家黃君璧、張伯駒、潘素等。

首次舉辦個人畫展

　　一九二四年，張大千已經二十五歲了。這個時期的中國藝術界，與世界各國的文化交流活動異常活躍。上海接連舉辦了多次國外畫家的畫展，張大千在參觀、欣賞之餘，也有了舉辦個人畫展的想法。

　　他把想法剛對二哥一說，張善孖對他潑了冷水：「開辦畫展談何容易，不但要有資金，選好場地，更重要的是要有好的作品，搞不好，作品賣不出去，會使自己的名聲掃地，落得畫虎不成反類犬。」

　　張善孖太了解八弟了，過了一會兒，他緩了緩口氣說：「你還年輕，凡事千萬不能急於求成，欲速則不達，再磨煉幾年也不遲啊！」

　　張大千思索著二哥的話，雖然也有些道理，但他心裡還是有些不服氣。二哥的確看準了張大千，他是個認準了的事情，說做就做的人。他在暗地積極謀劃並籌備著自己的畫展！

　　說起來容易，做起來難。一個月下來，張大千畫了不下百十張畫，可是，到了年底，他把這段時間創作的這些作品，拿出來仔細觀賞、挑選時，卻發現只有幾張自認為能拿得出手，不禁悵然若失。

　　他又把這些畫重新翻看了一遍，細細思索，終於發現，他的畫中不是這裡就是那裡，多多少少都留有前人畫中的印跡，沒有幾幅完全是他自己的。他震驚了！

這一天，二哥來到他的房間，看著他的那些畫，拍著八弟的肩膀說：「我看你還是出去走走吧，清醒一下頭腦。你注意到沒有，你的畫大多都留有前人的痕跡，缺乏生活的情趣。你應該到大自然中去體驗感悟一下。古人云：『筆墨當隨時代，脫胎於山川。』」

二哥的話正好說到了張大千的痛處，這也正是他自己剛剛找到的自己畫中的問題所在。這時他耳邊又響起一位前輩的話：「作畫也要講多讀書，但又不可一味關在書齋裡，要多出去走走看看。」

張大千回想自己這些年的藝術軌跡，印證著二哥的話，不覺豁然開朗：「是啊，自己正是缺乏生活、缺乏遊歷，所以頭腦中缺乏積累的素材，提起筆來頭腦就空了，只能在前人的作品中東拼西湊，無法形成自己的風格。」

問題想通了就好辦了。古人說：讀書養性，擺脫塵俗，開闊胸襟。第二天，張大千在書房的牆壁上題了一副對聯：

結茅因古樹；移榻對青山。

他隨即就真的「移榻對青山」去了。他從上海坐上火車，一路駛往杭州。

逛西湖、遊靈隱，看水望山，煙雨中的農夫、夕照下的古渡、湖光中的寶塔、落日下的江河，都在他心中定格成一幅幅畫面。

淒風冷雨敲打著屋前的楊樹，黃浦江水泛起層層冷波，張大千又回到上海，這一夜，他坐在案前埋首讀書，重新寫下一副對聯：

立腳莫從流俗走；置身宜與古人爭。

他正讀的是華琳林的《南宗抉祕》，讀完一段，張大千掩卷沉思：「書中本有如此多的精闢理論，自己走了極多的彎路，卻沒有早些體會到這些道理。

「筆墨既要服從對象，又要重視筆墨的形式美，要辯證地看待師古與創新的關係。作畫要欲脫俗氣，洗浮氣，除匠氣，第一是讀書，第二是多讀書，第三是須有系統有選擇地讀書。」

走了這麼多，看了這麼多，讀了這麼多，張大千的頭腦越來越充實了，下筆也更有份量了。江河奔流，萬木青翠，輝煌廟宇……均成為古今畫家取之不竭的源泉，正如古代文學理論家劉勰所說：「登山則情滿於山，觀海則意溢於海。」

經過一年多的不懈努力，一九二五年，張大千在二十七歲時，終於在上海的寧波同鄉館舉辦了他生平的第一次個人畫展。這次畫展，共展出了張大千的山水、花卉、人物畫一百幅，畫展展期為3天。

開幕前一晚，張大千輾轉難眠，沒舉辦畫展的時候躊躇滿志，臨到頭了，反而忐忑不安起來。二哥的警告反覆在耳邊迴響，他無法預料畫展最後的結果，他一直大瞪著兩眼熬到天亮。

清晨，天空剛剛露出魚肚白，張大千就來到了展覽地。展廳裡空無一人，百幅作品懸掛四壁，與他的主人一起沉默著，等待著未知的命運。

8時30分，展廳大門輕輕開啟了。由於是第一次辦畫展，張大千並沒有請人為畫展的開幕剪綵，他不想過於招搖，是怕與失

敗的慘狀形成鮮明的對比。

半個小時過去了，一個小時過去了，張大千開始焦躁不安起來，偶爾幾個人走進來，也都是看了看又走了，沒有人開口評論或詢問價格。望著街上川流不息的人群，再看看自己門前的冷清，他的心提到了嗓子眼。

突然，門前響起了黃包車的陣陣鈴聲，這鈴聲與沿街找生意的不同，顯得特別神氣，而且明顯是直衝展覽廳而來。

張大千一撩長袍，快步迎了出去。

原來是「秋英會」的那些老前輩們，他們來看畫展了。張大千正迷惑：「並沒有請這些前輩們啊！」但不容他細想，趕緊上前抱拳拱手一一向他們致禮。

事後他才知道，二哥在離開上海去蘇州之前，特意與這些書畫界的朋友們打了招呼，請他們多多關照八弟。

張大千抬手把一行人向裡請：「讓諸位前輩見笑了。」

那位邀請張大千去「秋英會」的老者誠摯地對他說：「賢弟，士別三日，當刮目相看。今天賢弟舉辦如此盛大的畫展，真乃是上海畫壇的幸事。」

剛才還空蕩蕩的展廳頓時人聲喧譁。這些畫界前輩們，不由得被這個後起之秀的幅幅作品所折服。

那位老先生慢慢走到一幅名為〈墨筆仕女圖〉的畫前，細細觀賞著。畫中一位婀娜多姿的仕女，纖纖玉手輕托香腮，手拿絹花小扇，站在芭蕉樹下，雙目脈脈含情，朱唇微啟似有所語。寥寥數筆，就勾畫出一位大家小姐的神情與身段，甚至連她那雲鬢

下的青絲如縷都清晰可辨。

老先生不由得點頭讚嘆：「妙哉！妙哉！賢弟，短短時間竟創作出如此精品，真恭喜了。」

接著，他在一張紙條上寫上自己的名字，貼在畫下，表示他買下了這幅畫。

突然，有兩位老先生爭執起來，張大千趕緊走了過去。

原來，他們爭的是一幅無題的山水畫小品，他們都想買下這幅畫，一時爭執不下，面紅耳赤，童趣橫生。

這幅畫構圖大膽而新穎，上部是天空、山巒，下部是小溪和枯樹，中間橫臥著一條小路，給人一種清新自然而層次分明之感。小路消失在山水交匯之處，暗示在那小路盡頭，將走向一個更遼闊的世界。

兩人一見張大千，都搶先上前表示是自己先看上的。

張大千也沒有辦法，只好說：「這樣吧，既然兩位如此抬愛小弟，日後我照此再作一幅，構思、尺寸不差分毫，如何？」

一位只好作罷，便私下囑咐張大千：「賢弟，我那幅尺寸要大。放心，潤筆從豐。就這麼說定了哦！」

第一天就有三十多幅作品被人預先訂購了。第二天，一批批文人雅士、政客軍閥也聞訊趕來。

三天時間，張大千百幅作品全部售出，第一次畫展勝利結束。他終於長舒了一口氣，但這也讓他悟出了一個道理：「一個籬笆三個樁，一個好漢三個幫。」

所以日後他要廣交天下朋友，不論社會名流、軍政要人、文

人雅士、戲劇家、歌唱家、裱畫師傅、廚師、司機等，都成為他的朋友，對任何人他都以誠相待。

這次畫展，也奠定了張大千在畫界的地位，更堅定了他畢生獻身藝術事業的決心，他從此走上了一個職業藝術家的崎嶇而坎坷的道路。

遊歷黃山開宗立派

1927 年 5 月，張大千收拾行裝，第一次遊歷黃山。

他決定去遊黃山，是受了石濤「黃山是我師，我是黃山友」的啟發，於是想：「要想學好石濤，最好也去遊歷黃山，以天地為師，在大自然中蒐集素材。」

張大千來到安徽南部，抵達壯美雄偉的黃山腳下。明代徐霞客曾言：「黃山歸來不看岳。」黃山集泰山之雄偉、華山之險峻、衡山之靈雲、廬山之飛瀑於一身，被世人譽為「天下第一奇山」。但自清以來，上山的路就逐漸荒涼而艱難曲折。

張大千花錢請了幾個當地人，就走上了野草叢生、巨石攔截的小路，走走停停，一天行不了幾里路。但他越來越痴迷於「無山不石，無石不松，無松不奇，無奇不有」的黃山。

在過最凶險的鯽魚背時，中間是一塊光禿禿的岩石，兩邊是萬丈深澗，當時有個當地人說：「張先生，我先帶一根繩子過去，然後你從這邊扶著繩子再過，到時要小心，千萬別向兩邊看。」

張大千把鬍鬚一捋，兩眼一瞪：「嗯！你們不要小看我，不用你們的繩子，我第一個過去。」說著長袍一撩，抬腿就上。

他穩住心神，兩眼平視，腳步穩穩地走了過去。山風吹拂，他的鬍鬚飄擺，長衫飛舞，有如神人一般。

張大千以他特有的膽量和意志，在黃山上待了兩個多月，觀雲門，登清涼臺，看人字瀑，望蓮蕊峰，畫了大量的寫生。

最美的是在黃山清涼臺觀日出。這天一大早，張大千就來到

了清涼臺上。東方的天空漸漸地亮了起來，慢慢襯托出峰巒如斧劈刀削的剛勁輪廓。

　　越來越明亮的天幕，烘染出遠山近巒的層次。橘紅色的朝陽躲在雲霧裡，慢慢地閃現出一道光環，閃閃爍爍，終於跳了出來。朝暉映紅了張大千的臉，雲騰七彩，朝霞流丹。張大千伸開雙臂，要擁抱這朝陽：「啊，日出！黃山的日出！」

　　看過黃山日出的旭日輝煌，他再觀黃山雲海，那變幻洶湧的雲濤使他心潮澎湃；看過奇詭的黃山石和令人心旌搖動的「迎客松」，奇峰怪石、雲海旭日都進入了張大千的畫稿。

　　初遊黃山，黃山之奇，給了張大千深刻的印象，身處其間，他領悟了畫之真諦。他明白畫卷裡的山水並不等於大自然的奇峰，只有實地觀察、深入自然，才會獲得創作的源泉和靈感。他覺得，要領略山川靈氣，不是說遊歷到那兒就算完事了，實在是要深入其間，棲息其中，朝夕孕育，體會物情，觀察物態，融會貫通，所謂胸中自有丘壑之後，才能繪出傳神的畫。

　　後來，張大千有兩次重登黃山，他還專門刻了一方印章——「三到黃山絕頂人」。

　　這個階段，張大千已經開門立派，招收門徒了。他從黃山回來後對學生說：「不到黃山，不親眼看到黃山雲海，誰會相信天地間竟有這樣的雲海，誰又畫得出這樣的雲海呢？」

　　他為《黃山雲海》這幅畫題詩道：

蓬池幾回干，桑田幾番收。
誰信天地間，竟有山頭海。

從這以後將近 10 年的時間，張大千專心致志地研究、創作山水畫，他筆下的黃山雲海、奇峰、松石，或氣勢磅礡，或俊逸清新。很多人都稱張大千為「黃山畫派」。他還與郎靜山組織了「黃社」，倡導遊黃山，一時入社會員達百餘人。

對於別人稱他為「黃山畫派」，張大千說道：

> 曾、李二師又以石濤、漸江皆往來於黃山者數十年，所學諸勝，
> 並得茲山性情，因命予往游。
> 三度裹糧得窮松石之奇詭，煙雲之幻變。延譽兩師獎譽不已，於
> 時大江南北竟以黃山派呼予。

1929 年，張大千的兩幅作品參加了第一屆全國美術展覽會。張大千繼續到名山大川遊歷、寫生，長江、富春江、莫干山、天目山、羅浮山等無處不留下他的足跡。

這一年他進入而立之年。大江南北，人們都稱「南張北溥」，是說當時中國兩個最有名氣的畫家張大千、溥心畬。溥心畬是清皇室遺族，善畫山水畫。

而也有人稱「南張北齊」，是指他與善畫花鳥的齊白石；甚至還有人稱「南張北徐」，那則是指他與徐悲鴻了。就連大作家茅盾在小說《子夜》中，也有關於張大千作品的描述。但無論怎麼說，都可見張大千當時的社會影響之大。

這一年，張大千畫了一幅自畫像，畫中，他在蒼松下佇立遠望。在這幅畫中題詩的不僅有他的恩師曾熙，還有當時的名人楊度、陳三立、黃賓虹、謝無量等。徐悲鴻也題了一首詩：

其畫若冰雪，其髯獨森嚴。

橫筆行天下，奇哉張大千。

張大千一生遊歷遍及中國名山大川、奇觀美景，可謂見之多矣，但始終覺得黃山第一。

他說：「黃山風景，移步換形，變化很多。別的名山都只有四五景可取，黃山前後海數百里方圓，無一步不佳。但黃山之險，亦非他處可及，一失足就有粉身碎骨的可能。」黃山成了他一生畫不完的稿本。

同時，此時的張大千也添丁進口，10 年時間，黃氏為他生了幾個孩子，根據張家字輩，以「心」字命名：心亮，心智，心一，心瑞。

1931 年前後，張大千繼續在上海、南京、杭州等地舉辦多場個人畫展，並作為中國「唐、宋、元、明中國畫展」的代表，再次東渡日本舉辦畫展。這一年，他的恩師曾熙逝世了。恩師的去世，讓張大千痛心不已。

也就是在這一年，九一八事變爆發了，日本帝國主義侵占了中國東三省。

有一天，徐悲鴻來到張大千家。徐悲鴻與張大千年歲相仿，儘管他們所走過的藝術道路不盡相同，但是在長期的交往中，建立了深厚的友誼。

徐悲鴻與張大千深夜促膝談心，徐悲鴻語氣激憤地說：「自『九一八』之後，侵略者猖狂，國府無所作為，中國人益發被人瞧不起，中國的國際地位一落千丈。」

　　張大千一向不過問政治，但他卻有強烈的民族意識，這時他手握長髯，臉色嚴峻。

　　徐悲鴻接著說：「目睹此情此景，悲鴻痛心疾首，夜不能寐。我常常深思，如何才能使世界各國認識中國，如何讓世界各國都知道中華民族是一個具有 5000 多年文明傳統的民族，中國是一個有著高度文化的國家？

　　「最近，我收到法國國立美術館來函，邀請我籌組一個中國畫展，赴法展出。這正是一次宣揚中國文化，提高中國國威的好機會。因此，我準備請國內名家以最上乘的作品，參加此次展出。此事也須煩張先生扶持。」

　　張大千一捋鬍鬚，鏗鏘說道：「大千雖不才，但也是中國人，所需作品，徐先生要多少我畫多少。」

　　當「中國近代繪畫展覽」在法國巴黎展出後，張大千的一幅《荷花》立即被巴黎波蒙博物館收藏；另一幅《江南景色》被莫斯科博物館收藏。

　　年底，張大千與二哥應著名書法家葉恭綽先生之請，舉家遷居蘇州網師園。

　　蘇州是一座美麗的古城，以水多、橋多、園林多而著稱，素有「東方威尼斯」之譽。網師園原是南宋時代一座私人花園，清乾隆年間擴建成為一座布局精巧、水木清秀的園林。由於張大千的二哥專畫老虎，是有名的「虎痴」，所以，他們還在網師園養了一隻老虎。

張大千也愛畫虎，但二哥叫「虎痴」，所以，大千絕不畫虎。不過，後來有一次他醉酒來了雅緻，提筆畫了一幅《虎嘯圖》，二哥看了連連叫好，還為他這幅畫題詩。後來這幅畫流傳出去，人們看到稱讚不已，就有人來求他畫虎，並願意高出二哥10倍的價錢。

　　這時張大千才猛然想起二哥是有名的「虎痴」，覺得自己畫《虎嘯圖》這件事，冒犯了二哥。雖然二哥並沒有說什麼，但是張大千仍然不能原諒自己。他本來是很愛飲酒的，這次他發了誓：從今以後誓不飲酒，也誓不畫虎。果然張大千從此跟飲酒和畫虎絕了緣。

辭職離蘇定居北平

一九三三年，張大千在中央大學藝術系主任徐悲鴻及其他朋友的勸說下，擔任了南京中央大學藝術系教授，前後一年多時間，每週 6 小時課，奔波於南京、蘇州之間。當時很多學生都以為他是老先生，其實他才三十四歲。

張大千喜歡閒雲野鶴的生活，生性不願受約束，因此一年不到就不辭而別，離開了月薪三百元的教授職務。

因為張大千知道，如果正式走程序寫辭職信，肯定不會被批准，所以他思慮再三，靈機一動，給南京的報紙寄了一份聲明：

大千才疏學淺，教授一職，實難勝任。為免誤人子弟，貽患青年，請辭去中大教授一職。另外，上有高堂老母，不宜久離膝下，回川奉親去也。

辭職之後，他繼續與二哥開辦「大風堂」，招收一些出身貧寒而又有天分的青年人。只要他們看上的，沒有錢也照樣教畫。中國後來的許多著名畫家都是張大千「大風堂」的弟子，如胡爽盦、何海霞、田世光、俞致貞、蕭建初、晏少翔、鐘質夫、陸鴻年、劉力上、吳子京、梁樹年、慕凌飛等。

當時蘇州城裡三教九流，他無所不交，因此有人作了一句順口溜：「蘇州名人哪去了，您往大千家裡找。」

有一天，張大千剛剛結束了長江遊歷歸來，一邊作畫，一邊和客人們閒聊著。他天生就是一個喜歡熱鬧的人，太冷清了受不了。

字畫商李先生說著說著突然想起一件事來：「八老師，我差點忘了。我昨天在談翁家裡看到一幅石濤的真跡。」

張大千立刻放下手中的筆，眼睛催促著他說下去。

李先生接著說：「在一位山西商人手上。談翁知道後就讓人請到家裡，想找人看看，對的話就買下來。」

張大千急切問道：「畫的什麼？」

「哦！是一幅六尺中堂，三色綾，揚州裱，上下軸桿紫檀的。那手藝，我自認為所見不少，但未見有超過它的。」

張大千不耐煩了：「我問你畫的什麼？」

「別急。」李先生故意賣了個關子，「讓我想想，畫的是一座七巧玲瓏的壽石，上面長著三朵靈芝。那靈芝呀……」

後面的話張大千就不聽了，因為他從來沒見過石濤畫過這種象徵吉祥長壽的畫。他打斷了畫商李先生的話問道：「談翁買了沒有？」

聽說談翁與山西商人沒有談攏，那山西人要五千元。張大千一把拉著李先生就要去找那山西商人。

到了談翁那兒，談翁告訴他：「談不攏，那個山西商人性子犟得很，說賣五千元都賣得賤了，當夜就離開蘇州，嘴裡嘟嘟囔囔說可能是去廣州了。」

張大千一夜無眠，心裡放不下那幅畫，第二天一早就留下一句「我如果需要五千元，要馬上籌措」的話，急急趕往廣州。

抵達廣州，暫住在越秀山下一個姓黃的朋友家裡，讓他幫忙四處打聽。等得無聊，兩個人就閒談起來，這時，黃先生才明白了張大千不遠千里南下廣州的原因。張大千說：

大千平生喜愛字畫，不惜一切。每當想起已逝的好友謝玉岑，總覺得坐臥不寧。他喜愛我的字畫，十日之內收集了百多幅。每當思之，誠惶誠恐，汗不敢出，只有勤於筆硯，以謝吾友。

大千平生留戀繪事，傾心丹青。古人之跡，能觀之的儘量觀之，為我所用。我收藏畫並非為了束之深閣、炫耀世人，而是為了學習。珍愛者，傾家蕩產在所不惜；有的看過、臨撫過後，留之無用，便賤賣。貴買，是因學習需要，得之有益。平生無積蓄，藏畫為了學習，一進一出之間也是為了學習。

晚飯後，出去打聽消息的人陸續回來。終於有了山西商人的消息，但卻是個壞消息，那幅石濤的畫被人指定是贗品，那個山西商人一氣之下趕往鄭州去了。

張大千坐上火車連夜趕往鄭州，住到中原飯店。

這次沒有用半天就打聽到了那個山西商人的消息，一位裱畫師傅告訴他：「八老師，我雖然沒和你見過面，但大名卻早就聽熟了。老闆吩咐俺打聽那個山西商人的消息。唉！那個山西商人的那幅石濤〈壽石靈芝圖〉是假貨，給人點破了，他一氣之下撕碎了畫，口吐鮮血，人事不省，現在是死是活也不知道了。」

張大千連追三州都沒有見到那幅畫，心裡極不痛快，只得悵然而歸。

張大千辭職聲明中「回川奉親去也」並非虛言，辭職之後，他確實因母親臥病，乘船回鄉侍奉了一段時間。然後又赴日本、朝鮮遊歷，最後，他把目標定在世界聞名的文化名城——北平。

刻苦研究鑑賞技法

一九三六年，張大千舉家遷居北平，住在西城府右街羅賢胡同一所幽靜寬敞的四合院裡。住下不久，這所院子就不再幽靜了，客人來往不絕。有趣的是，這時「南張北齊」終於聚首暢談了。被稱「北齊」的齊白石雖然比張大千大四十歲，但兩人一見如故，非常投機。

另外，藝術界好友還有溥心畬、梅蘭芳、荀慧生、馬連良、張伯駒等。張大千過得好不快活。

這一年，上海中華書局印刷出版《張大千畫集》，徐悲鴻欣然為該書題序，他在序言中極贊「大千之畫美矣」，並稱「五百年來一大千」。

同時，張大千第一次自由戀愛，與說書藝人楊宛君喜結連理，可謂多喜臨門。

剛剛辭掉教授，又被北平故宮內的「國畫研究室」聘請為指導，一月不定期去講一兩次學，指導那些青年人學畫。

五月份，母親曾友貞在故鄉病逝，張大千守喪盡孝後，又到上海居住了一段時間。

張大千來到北平後，對於鑑別的「見、識、知」三個層面都有很大的收穫。琉璃廠賣的畫，分為古人、時賢兩種，買古畫須請教古玩鋪；求時賢的畫，則在南紙店有「筆單」可供問詢，兩者絕不相混。

照古玩鋪的說法：「古畫十張有十一張靠不住。」

張大千就問：「十張就是十張，何來十一張？」

「大件改小，多出一張，不就是十一張？」

張大千恍然大悟。

古玩鋪老闆接著說：「而且，古畫只要是名家，無不有假，此風自古已然。明朝崇禎年間，上海收藏家張泰階，集所選古來假畫兩百軸，詳細著錄。他的畫齋名為『寶繪樓』，這部書就叫『寶繪錄』，共２二十卷；自六朝至元明，無家不備，閻立本、吳道子、王維、李思訓，僅在第六、七卷中才有名字。這部書值得一觀。」

張大千除了仔細研讀《寶繪錄》外，還看過一本《裝潢志》，專談裝裱字畫書籍的款式技巧，這也是鑑別之「知」中的必修課。張大千還在家裡養了兩名裱工，共同研究裝裱工藝。

「裱褙十三科」裡講的都是一張紙，那就是古人所用之紙，歷代流傳百世的書畫之紙。張大千在上海、杭州、四川時也見識過一些紙，但一直到北平之後，這才大開眼界。

北平古稱燕京，有許多風雅好古的皇帝，歷時千百年的名紙得以保存下來。

張大千自識古紙後，鑑賞能力更是與日俱增。如果一幅無款的古畫，單憑布局、筆法、墨法並無確切證據，但可以從紙的年代上去推斷它的合理性，有時真偽立辨。

張大千因此十分留意於蒐羅年代久遠的舊紙，以此來作為比對真跡的根據。

說到墨，其中的學問也大得很。近世都知道徽州出墨，而更為珍貴的是「易水墨」，為當時一個姓祖的墨官所造。南唐李超父子，原籍就是易州，以後逃難至徽州傳造墨之法，成為徽墨的始祖。

張大千歷來主張要用舊墨，他解釋說：「墨和紙一樣，也要越陳越好。因為古人制墨，煙搗得極細，下膠多寡，仔細斟酌過。現在的墨不但不能勝過前人，反而粗製濫造，膠又重又濁，煙又粗又雜，怎麼能用來畫畫？」

張大千評價鑑定：清朝內府墨，要光緒十五年前所制才是好墨；乾隆墨最妙，因為它是用前朝所制。年久碎裂的墨，加膠重制，又黑又亮，用這樣的墨作畫，光彩奪目，真有墨分五色之妙。

制墨之道路，首先要搗得細，明朝隆慶年間有名的御墨「石綠餅」，搗煙是「大臼深凹三萬杵」。但張大千認為這還不夠，他說古人有所謂「輕膠五萬杵」，這五個字才道盡了制墨的奧妙。

張大千引古人「得筆法易，得墨法難；得墨法易，得水法難」來解釋水墨並稱，水法也就是墨法。後來張大千力求畫風突破而創潑墨、潑彩，功夫全在分層次的水法之上。他說道：「最簡單也是最重要的，硯池要時時洗滌，不可留宿墨；宿墨膠散，色澤暗敗，又多渣滓，畫畫寫字，都不相宜。」

張大千也有一肚子關於毛筆的掌故。

張大千喜歡用上海楊振華的筆，每次定製，必是大中小五百支。因為工筆花卉、設色仕女，都非用新筆不可。

張大千除了紙、墨、筆以外，也非常講究畫面的印。他所
用的印可分為六大類，各有各的用法，分別是：名號印、別號
印、齋館印、收藏印、紀念印和點綴印。張大千之精於鑑賞，仍
然得力於他的藝術修養，他自己說道：

夫鑑賞非易事也。其人於斯事之未深入也，則不知古人甘苦所
在，無由識其深；其入之已深，則好尚有所偏至，又無由鑑其
全。此其所以難也。

蓋必習之以周，覽之也博，濡之也久；其度弘、其心公、其識
精、其氣平、其解超，不惑乎前人之說，獨探乎斯事之微，犀燭
鏡懸，庶幾其無所遁隱，非易事也。

國家罹難心生憤恨

　　一九三七年七月七日，震驚中外的七七事變爆發了，掀起了八年抗戰血腥而悲壯的一頁。

　　此時，張大千正由四川掃墓祭母後到上海，而楊宛君帶著幾個孩子，還有張大千的部分藏畫仍在京城的頤和園。他考慮到留在北平的家人，聽從葉恭綽的勸告，急忙趕回北平。

　　此時此刻，他憂心如焚，恨不能插翅飛回京城。戰爭爆發，很多交通線被拆斷，京滬線的運輸緊張異常。張大千輾轉託人，終於購得了一張十七日前往北平的火車票。十九日到達京城，心才稍安。

　　北平已沒有了往日的美麗風韻，大街上行人稀少，大部分商店都關門停業。張大千和夫人、孩子及家人搬回了羅賢胡同的四合院。

　　七月二十六日一清早，冀察政務委員會委員長宋哲元自山東樂陵老家趕回後，以為這只是小規模的衝突，可以用處理地方事件的模式來解決。這時，張大千大膽回到頤和園去避暑，過了兩天是星期六，張大千又進城聽了程硯秋的戲，住到星期一回頤和園。

　　七月二十九日，張大千還沒進城，日軍突然發動大規模攻勢，二十九軍副軍長佟麟閣、一百三十二師師長趙登禹均在此役陣亡。日本占領北平，張大千被困在頤和園內。

八月三日，日本兵把園內所有人都趕到了排雲殿前，經過大半天的檢查、詢問，這才放行。

八月五日，學生何海霞設法把張大千接回城內家裡。一位朋友請張大千到春華樓為他設宴壓驚。席間張大千氣憤地將在回城路上看到日本兵的暴行告訴了大家。

消息傳到日軍憲兵那裡，這一天「請」張大千來到日本憲兵司令部，充滿殺氣地對他說：「請張先生來是調查軍紀的事。你說日本兵有搶劫、強姦、殺人的情況，請列舉出來，如果調查屬實，我們整頓軍紀；如果查無此事，你要負責任。」

張大千一直在憲兵隊裡扣押了一個月才被釋放，但這期間報紙上卻登出「張大千因侮辱皇軍，已被槍斃」的消息，上海的親朋好友無不悲痛萬分。

上海「八一三」事變後，北平的一些漢奸組織了「新民會」，準備給日本人效勞。張大千非常氣憤地說：「我絕不當亡國奴，我一定要南下。」

雖然被釋放了，但日本人不準他離開北平。他不再畫畫，閉門謝客，在家常常無故發脾氣。他在書架上亂翻，忽然翻出一首自己的《滿江紅》：

寒雁來時，負手立、金矢絕壁。四千里，岩岩帝座，況通呼吸。足下江山漚滅幻，眼前歲月鳶飛疾。望浮雲，何處是長安，西風急。悲歡事，中年劇。興亡感，吾儕切。把茱萸插遍，細傾胸臆。薊北兵戈添鬼哭，江南兒女教人憶。漸莽然，暮靄上吟裾，龍潭黑。

這正是張大千當時心情的寫照。

日本人知道他收藏了很多石濤、八大山人的字畫，想讓他捐出來，張大千推託「我的收藏都留在了上海」。後來日本人又請他擔任北平藝專的校長，被他拒絕了。雖然他在平時不願涉足官場，也不太談國家大事，但在中華民族最危急的時刻，立場卻非常鮮明。

　　不久，日軍駐北平司令香月派漢奸來勸說張大千與日本人「合作共存共榮」，並許諾：可以任命張大千為故宮博物院院長。張大千一口回絕了。後來香月親自前來勸說張大千參加偽政權，也被張大千拒絕了。

　　當時香月問：「先生當是會說日語的，為何不說日語？」

　　張大千說：「日久全都忘卻了。」

　　這時，張大千向日本人提出：「上海謠傳我已被槍斃，我要到上海去澄清。」

　　日本人雖然忌恨張大千，但也不願背上殘殺藝術大師的惡名，再者上海已被他們占領，於是就同意了。但發給他一個月期限的通行證。張大千離開北平後，曾在詩中言道「堅貞不受暴秦封」，指的就是日偽拉攏他一事。

　　張大千虎口脫險之後先去了天津，他立即在法租界永安飯店舉辦了個人畫展。此舉在於說明我不上賊船，也沒有死，並引起轟動。

　　然後張大千乘船回到了上海，並計劃返回四川老家，但由於交通封鎖，只好轉道香港回四川。在香港與先期出發的家人會合，並等來了他視如性命的二十四箱珍貴字畫。

郭沫若先生拋妻別子，由日本回到災難深重的中國，並寫詩一首：

> 又當投筆請纓時，別婦拋雛斷藕絲。
> 去國十年餘淚血，登舟三宿見旌旗。
> 欣將殘骨埋諸夏，哭吐精誠賦此詩。
> 四萬萬人齊蹈厲，同心同德一戎衣。

成千上萬像郭沫若一樣的人，都懷著一腔熱血投身到全民族的抗戰中去。

張大千一路輾轉來到桂林，與摯友徐悲鴻在此相聚數日，然後徐悲鴻經廣州去新加坡，舉辦畫展宣傳抗戰，並為災民募捐籌款；張大千則向南經貴州趕往抗戰大後方重慶。

在貴陽時，張大千來到了三哥張麗誠家，三哥驚呆了：「啊，八弟，八弟回來了！」

孩子們也驚喜地呼叫：「八叔！八叔！」

張大千深情地看了孩子們一眼，卻向三哥、三嫂跪下去，淚水嘩嘩地奪眶而出，強忍著沒有哭出聲來。三哥上前抱住八弟，淚水也滾滾地滴落下來。

一手把八弟帶大的三嫂上前扶起張大千，哽咽著說：「好，好，只要人回來就好，我們也⋯⋯也睡得著覺，吃⋯⋯吃得下飯了。」

張大千再也忍不住了，在三嫂面前，就如在自己母親面前一樣，他一頭紮在三嫂懷裡，放聲痛哭。

張大千繼續前行，在重慶與二哥張善孖重逢，這時張善孖正

創作巨幅國畫〈怒吼吧，中國〉，圖中沒有人物，只有二十八隻威武雄壯的老虎在長嘯怒吼，每隻老虎都與真虎差不多大，占據了長長的畫面。張善孖以二十八隻老虎象徵著中國當時的二十八個省。

此時，全國人民熱血沸騰，有錢的出錢，有力的出力，盡心竭力為抗日貢獻一己之力。二哥張善孖大力為抗日做宣傳，以畫虎之筆鼓舞民心士氣。

張大千受到了感動，他提議兄弟共同創作一幅畫表達抗戰報國的心願。於是兄弟倆借用三國時孫堅討伐董卓的題材，創作了〈雙駿圖〉。張善孖畫馬，張大千畫景物。張善孖在畫上題跋。

張大千題了一首慷慨激昂的詩：

漢家合議定，驕馬向天嘶。
何日從飛將，聯翩塞上肥。

張大千與二哥合作舉辦畫展，又準備了一幅作品，以國民政府賑濟委員會的名義，由二哥攜往歐洲舉辦「張善孖、張大千兄弟畫展」，為抗日戰爭募集捐款。

其中有一幅〈中國怒吼了！〉的畫，用了整整兩大幅素帛。畫面上，一隻鬃鬚怒張的巨獅，雙目如炬，四只如柱的巨足踏在日本富士山上，長嘯怒吼。畫上抄錄了一首流行全國的抗戰歌曲：

中國怒吼了！中國怒吼了！
誰說中華民族懦弱？
請看那抗日烽火，

照耀著整個地球。
中國怒吼了！中國怒吼了！
我們已團結一致，
萬眾奮起，步伐整齊，
不收復失地不休！
中國怒吼了！中國怒吼了！
「八一三」浴血搏戰，
愛國健兒，奮勇直前，
殺得敵人驚破膽！

遊歷邊塞考察敦煌

一九三八年，張大千返回成都後，住進了號稱「天下幽」的青城山上「道家第五洞天」上清宮。

在上清宮住了很長時間之後，張大千臨摹宋元名蹟，心中的悲憤之情才漸漸平靜下來。他與道士們打好關係，不僅可以隨便出入各個道觀，遍觀壁上的、櫃中的文物古蹟，而且他上山寫生和遊玩時，總有道士相陪。

在此期間，張大千在成都舉辦畫展，用收入來試驗造紙。

當時安徽宣紙產地涇縣被日本侵略者侵占，宣紙來源斷絕，市面上宣紙極度缺乏。張大千在夾江研究各種宣紙，最後終於在工匠們的幫助下試驗成功了「大風紙」。

徐悲鴻、董壽平、傅抱石各等著名畫家試用之後，都稱讚紙質很好。張大千就用自己的「大風紙」，創作了大批作品，辦了一個抗日義賣展。

在青城山一住三年，這三年對張大千很重要，因為無異於和尚坐關，潛修內視，為得道必經的階段。作為一個藝術家，必須有所吸收，才能有所表現；而吸收後，又必須經過消化、醞釀，反覆深思，不斷探索，方能有所創造。

張大千的記性、悟性都是第一等，但不論如何，時間是無可代替的，必須經過一定的時間過程，才會到達某一境界。

　　在北平和上海時，人情應酬常占去了張大千好些時間，藝術的吸收不足，又缺乏足夠的時間來消化，作品中就會略顯薄與俗。

　　而在青城山這三年的修練，單從詩詞方面來說，是這段時期的最好。張大千在〈青城小居口占〉詩中描述他的山居生活：

> 自詡名山足此生，攜家猶得住青城。
> 小兒捕蝶知宜畫，中婦調琴與辨聲。
> 食栗不謀腰腳健，釀梨長令肺肝清。
> 歇來百事都堪慰，待挽天河洗甲兵。

　　從他的作品可以看出，這三年張大千讀了不少史書。張大千坐在高臺山第一峰頭，面對大面山的那座亭子中，心裡所想的，除了畫以外，更無他念。在這樣一個可能終日不見行人的幽深之處，正所謂「朝暉夕陰，氣象萬千」，張大千目摹心追，胸中不知有多少未畫出來的山。這些胸中之山，後來都成了他潑墨、潑彩的題材。

　　有一次，張大千還行離家出走的「壯舉」。一天下午，張大千還沒回家，等到日落時仍然沒有一點音信。因為往常他在山上游覽，一般是清晨或上午，斷沒有從下午到黃昏還不回家的。

　　三位太太都急得不得了，與張大千的朋友易君左商量。易君左由於四川省政府疏散，上青城山與張大千做了半年鄰居。

　　易君左先安慰她們不要著急，可能張大千在路上偶遇僧道，聊著聊著就晚了。

　　但是一直等到二更天時，張大千仍然消息皆無。這一下易君

左也不由得擔心起來，於是，兩家男女老少連同上清宮的道士們一同去探尋張大千的下落。

大家找了一個通宵，幾十條火把照得滿山通紅，青色的樹木都變成了紫色，依然不見張大千蹤影。幸好當時正是初夏，夜寒不重，人人抖擻精神，翻山越嶺，攀壑入洞，涉澗跨溪，披雲拂露，一直到天色大亮。

謝天謝地，在山腰的一座小峰的洞內，張大千正像張天師一樣，閉目冥坐，就如面壁九年的達摩祖師，眼觀鼻、鼻觀心，正在那兒修行著呢！

大家欣喜地把他拉到三位太太面前。張大千睜開眼睛一看，不慌不忙地說：「你們幹什麼大驚小怪的？」

後來張大千說，這次家庭風波，緣於三個太太聯合起來對付他，黃凝素竟然拿起桌上的銅尺作武器，不小心打到了張大千的手上。因此張大千「衝冠一怒為紅顏」，拂袖而去。

一九四〇年秋，張大千決定去遙遠的西北，前往敦煌臨摹石窟的壁畫。

早在上海的時候，張大千就見到有敦煌石窟流落出來的珍品，他感覺，那種藝術上的天工造化之美是他從未領教過的。後來他也試畫過仿敦煌壁畫筆法的天女散花圖，但他心中一直渴望著能親自去敦煌，探索藝術的奧祕。他相信，如果親臨其境去臨摹，天下無雙的敦煌莫高窟壁畫一定會對他的人物畫有所啟迪。

張大千初步計劃是由成都到廣元，遊覽該地著名的千佛岩，欣賞精美絕倫的石刻，然後赴蘭州，轉道敦煌。於是先攜全家去

成都，中途回到了內江老家。兒時的回憶與眼前的淒涼景象，使張大千無比辛酸，沒過多長時間，他們就離開內江去了成都。

這時，抗日戰爭正打得如火如荼，張大千出售了部分珍藏的字畫，籌集去敦煌的經費。

恰在此時，張大千心愛的兒子張心亮不幸死於肺病。他當時正在外佈置畫展，不由得淚濕衣襟，長時間陷入痛苦之中。但為了追求藝術上的更高境界，他下定決心，一定要到敦煌去，而且一定用自己賣畫的錢。

於是他再次舉辦個人畫展，用售畫收入採購了大量筆墨、畫布、顏料和生活用品，帶上另一個兒子張心智一起去敦煌。

汽車走走停停，這天傍晚在廣元歇了下來。

第二天一早，張大千與夫人黃凝素、兒子心智步行四千公尺來到千佛岩。

一到那裡，張大千就連連搖頭，長嘆道：「可惜，太可惜了！」

原來千佛岩建在嘉陵江東岸，高五十公尺，長約三百多公尺，在陡崖上，有摩岩造像一萬七千多具，但由於幾年前修建川陝公路，造像被炸毀了一半以上，僅剩七千多個。

一連幾天，張大千都泡在這些毫無生命卻又栩栩如生的石像中。

看了千佛岩，更想去看天山的麥積山了。

但在這時，一個突然傳來的噩耗使張大千不得不改變了計劃：二哥張善孖病逝於重慶歌樂山寬仁醫院。

張善孖這次出國宣傳抗日，歷時近兩年，舉辦畫展達百餘次，回國之後，不顧勞累和醫生勸阻，繼續奔波籌備賑災畫展和東北難民義賣畫展，不幸積勞成疾，回國僅半個月後突然昏迷不醒，於一九四〇年十月二十日去世，年五十九歲。

人們對張善孖的去世都非常悲痛，當時報紙記載：

> 國人與先生，不論識與不識，噩耗傳來，孰不傷慟！

張大千更是痛不欲生，星夜兼程趕回重慶，為二哥料理後事。父母先後去世，九弟生死不知，現在二哥又離開人世，張大千痛心之餘，萬念俱灰。

事後，他懷揣著二哥臨終前寫下的「勇猛精進」四個字再次返回青城山，過了好長時間，心中的悲慟才漸漸平靜。一九四一年三月，張大千再次踏上西行敦煌之路。

這次，除了妻子、兒子心智外，還有侄子心德、學生劉力上等人。他們從成都出發，途經蘭州，坐汽車一個月後才進入戈壁灘邊緣的西安，又換乘駱駝繼續前進，三天三夜才走完最後五十公里。

敦煌位於甘肅省的最西部，古稱三危，《尚書》記載：舜流放共工於此。「四夷」中的「西戎」，相傳即是共工的子孫，世世代代，保有其地。

自古以來，敦煌就是沙漠中的一塊綠洲，是中國通往西域及中亞細亞的交通要道。西面是玉門關，與新疆接壤；西南是陽關；東南十公里有座山，三峰峻絕，因名三危山，據說就是共工當年的住處。

　　早在漢代，敦煌就成為陸地交通的樞紐，南北朝時期，前秦苻堅為開發西域，並把它作為征服西域的前沿陣地，移民至此，並開始興建莫高窟。

　　一千五百多年前東晉時期，有個法名樂傳的遊歷和尚，路過敦煌鳴沙山下，正是夕陽西下、晚霞滿天之時，三危山上突然射出萬道金光，山上的奇岩怪石也彷彿變成了千尊佛像，樂傳驚異之餘，伏地膜拜，並發下宏願，要在石壁上鑿洞供佛。於是他奔走募捐，終於在鳴沙山上修建成第一個洞窟群。

　　後來經各朝各代修建，形成了後來大小一千多個石窟，也稱「千佛洞」。石窟自南向北沿峭壁排列，有的地方上下四層，綿延兩千公尺，大的石窟就像一座大禮堂，而小的僅容一人。其中蘊藏著中國古代最珍貴的文化遺產。

　　由於連綿戰亂，昔日繁華的敦煌逐步衰落了。

　　一九〇〇年，道士王圓籙偶然發現了藏經洞，內藏經卷甚多，包括漢文、藏文、印度文和闐文、回紇文及龜茲文。但這道士只知是古物而不知其珍貴，隨意送人。

　　於是許多外國人聽到消息，都趕來了，敦煌石窟許多價值連城的歷史文物，包括書籍、畫卷、經卷、地誌、小說、醫書等，多數被法國人、俄國人、日本人、匈牙利人或偷或搶或低價買走。只有壁畫及彩塑因無法運走，遺留在洞窟之中，但也遭到少數損壞。

　　從敦煌石窟的壁畫及彩塑中，可以清楚地看到中國幾千年來藝術演變的過程，補充了歷史文獻中沒有記載的內容，價值是無法估量的。

三月八日，張大千到達莫高窟，在高大的白楊與垂柳掩映之中，層層疊疊的洞窟發出神祕的色彩。張大千沒有休息就提上馬燈入洞探視，看罷驚嘆不止。金碧輝煌的壁畫與琳瑯滿目的彩塑，比他想像中的還要精美。

早年那個法國人伯希和在盜竊文物的同時，還對石窟進行了編號，不過他編號的目的是為了方便他記住盜竊的進程。

張大千這次除了修路開道之外，也對石窟進行了編號，不過他與伯希和的順序正好相反，伯希和是由北向南，張大千卻是從南到北。他這是根據歷代工匠開鑿石窟的順序來編的，符合石窟壁畫的歷史創作年代。

在四個月的時間裡，張大千從南向北、由底層到上層，為莫高窟不厭其煩地作了科學而系統的編號。他和助手們都是用毛筆在壁上豎寫編號，總計三百零九號。

同時，張大千建議政府在石窟南北兩面築牆，禁止牲畜進入，並嚴禁過往行人在洞中取火做飯，以使壁畫能長久地保存下來。

張大千此舉，為保護敦煌石窟這一藝術寶庫做出了卓越貢獻，也為後來國際上一大社會學科學研究「敦煌學」奠定了最基本的基礎。凡是中外研究敦煌學的學者都知道「張氏編號」。

完成這些工作之後，由於生活補給不足，吃不好，睡不好，另外更嚴重的是要提防土匪的襲擊，於是他們返回蘭州。

回到蘭州後，張大千召來自己的學生，並親自到青海塔爾寺請派五名畫師，再次進入敦煌。

面壁三年終成大器

　　再次進入敦煌之後，張大千就開始了長達三年的臨摹壁畫的工作。其實他為敦煌石窟做編號，也是為觀摩這些壁畫做準備工作，以免臨摹起來雜亂無章。

　　這次，他除了邀請老友中央大學教授謝稚柳同去敦煌外，還寫信叫來了在北平的學生肖建初。

　　張大千對大家說：「大家都到齊了。從去年以來，我們主要是為莫高窟編號，考訂壁畫年代，熟悉各洞情況。這次主要任務就是臨摹壁畫。我和你們謝老師商量了一下，看來大家對洞內的情況都已經比較熟悉了，我們現在開始著手臨摹復原工作。」

　　看到學生們一臉躍躍欲試的神態，張大千又嚴肅地說：「不能高興得太早，熟悉了，不一定把握得住。有的壁畫時代雖近，但造型、設色卻有區別，你們一定要注意。」

　　說著他帶大家走進第一五一號窟內，指著一幅供養女像說：「就拿這幅畫來說吧，這是一幅晚唐之作，人物體型健美，線條流暢，設色多變，算得上是莫高窟內的極品。但是，她與晉魏的侍女像有什麼區別呢？各個朝代的壁畫又各具什麼特點呢？」

　　隨後，張大千逐一給學生們詳細講解了各朝各代在作畫時的風格以及技法上的特點。

　　張大千不僅進行臨摹工作，他還計劃要對壁畫進行復原和補齊殘缺的部分，還要分類比較，確定壁畫創作的年代，考訂各個

不同朝代的衣飾習俗、畫派和源流。因此要使大家有所了解。

等到進入洞窟之後，大家才知道這項工作的艱巨性。這裡不是寬敞的畫室，有的洞窟低矮狹窄，要半躺著身子才行；而有的畫是刻在特別高的地方的，要爬上特製的高凳才能看清；有時候，需要拿著手電筒，反覆地觀摩許久才能畫上一筆。在空氣窒悶的洞內，待久了會頭昏腦漲；而到外面透氣，又被耀眼的陽光照得金星亂冒。

他們廢寢忘食，克服重重困難，清晨即起，帶著乾糧入洞工作，直到晚上才拖著疲憊的身子回來，有時甚至晚上還要加班。往床上一躺，頭痛、手痛、腰也痛，再也不想動一下了。

張大千不僅自己要畫，還要管理大家，人家累了就休息了，而他還必須計劃明天的事。後來他回憶說：「朝夕浸沐其中，已至忘我之境，當時也不覺得辛苦，也渾忘了人間時日。」

有一次他問：「今年，今年是什麼年？」

有學生回答：「一九四二年了。」

張大千只含糊地「哦」了一聲。

為了排解心中的寂寞，他號召大家休息時就讀一讀古人的經典。於是在昏暗的燈光陪伴下，在大西北肅殺的夜風中，響起了誦讀荀子《勸學》之聲：

> 君子博學而日參省乎己，則知明而行無過矣。故不登高山，不知天之高也；不臨深溪，不知地之厚也；不聞先王之遺言，不知學問之大也。

三個月過去了，張大千卻還不想結束，他越來越覺得這裡是用之不盡的寶庫。他對那些由線條、色彩和畫面組成的各種天神、金剛、梵女、菩薩、高僧的形象讚嘆不已。他已經臨摹了二十多幅唐代壁畫人物，寄回成都辦了一個「西行記遊畫展」。畫展一開幕，就在成都轟動了。

張大千計劃要用更長的時間繼續探討石窟藝術的奧妙，苦苦修練，以使自己的藝術達到爐火純青的境界。他記起《莊子》中的兩句話：「褚小者不可以懷大，綆短者不可以汲深。」於是下定決心，既來了敦煌，不闖出名堂絕不回頭！

夏天炎熱得似火烤，從心裡透不過氣來；冬天漫天黃沙，冰封雪凍。水土不服，生活困難，這些張大千都不怕。有一次他們還險遭土匪搶掠，幸虧躲避及時，才免遭不測。

張大千臨摹之苦也是常人難以想像的。比如他在臨摹第二十號窟的〈供養人羅庭環夫婦像〉時，因為原畫早已殘缺不全，模糊不清，他不僅要臨摹，還要在畫紙上進行復原，歷時竟達兩個月之久。

張大千除在洞窟裡昏暗的光線下臨摹外，回到住室後還進行背摹，因為他已經對敦煌壁畫到了爛熟於心的境界。

在考察壁畫時，張大千突然發現，在一幅殘破的宋代壁畫下隱藏著唐代壁畫。原來早時的工匠們常常會在以前的壁畫上重繪壁畫。

這一重大發現，震驚了考古界和美術界。

張大千與謝稚柳反覆商量後，決定剝掉那層敗壁，重現內層壁畫的舊觀，還原原來壁畫的真面目。

剝落前，他倆共同將上層壁畫照原樣臨摹下來。然後剝掉了那幅宋代敗壁，下面露出了一幅敷彩豔麗、行筆敦厚的唐朝壁畫，畫上還有唐咸通七年的題字。

當時已到花甲之年的中國最負盛名的書法家沈尹默老先生得知此事後，高度讚揚張大千、謝稚柳等人的功績。他專門給張、謝二人寫了一封信，張大千打開看時，展現在眼前的是沈老用那無可挑剔的漂亮書法寫的一首詩：

> 左對莫高窟，右倚三危山。
> 萬林葉黃落，老鴉高飛翻。
> 象外意無盡，古洞精靈蟠。
> 面壁復面壁，不離祖師禪。
> 既啟三唐室，更闢六朝關。
> 張謝各運思，顧閎紛筆端。
> 一紙倘寄我，定識非人間。
> 言此心已馳，留滯何時還？

沈老詩中問「留滯何時還」，張大千和學生們一直「面壁」兩年零七個月才「還」。他們共臨摹了兩百七十六幅畫。

一九四四年夏末，離開敦煌的時刻終於到來了，這時正是牧草旺、牛羊肥的季節。張大千回過頭來，目光溫柔地看著身後：夕陽、三危山、小溪、晚風中清脆作響的鐵馬鈴。看著這一切，他不由得感慨萬千，一首七絕油然而生：

> 摩挲洞窟記循行，散盡天花佛有情。
> 晏坐小橋聽流水，亂山回首夕陽明。

面壁三年終成大器

　　三月至五月，「張大千敦煌壁畫展」連續在重慶三牌坊官地廟展出。著名畫家徐悲鴻、黃君璧，著名詩人柳亞子，著名作家葉聖陶，著名書法家沈尹默、吳玉如等一大批藝術家、文學家、學者都紛紛前往觀看，推崇備至。

　　在展會上，柳亞子揮毫題寫了「雲海歸來」四個大字。而沈尹默則再次寫下七絕一首：

> 三年面壁信堂堂，萬里歸來鬢帶霜。
> 薏薏明珠誰管得，且安筆硯寫敦煌。

　　隨後，肖建初攜畫前往西安展出，再次引起轟動。不久，張大千將他臨摹的敦煌壁畫精選了一部分，出版了《張大千臨摹敦煌壁畫展覽特集》《敦煌臨摹白描畫》等畫冊。

　　表面上，這兩百七十六幅畫就是他「面壁」三年的收穫，但真正的收穫卻是難以估量的，這就是敦煌壁畫在藝術方面的價值。

　　張大千說：「敦煌壁畫是集東方美術之大成，代表著北魏至元代一千多年來我們中國美術的發展史，換言之，也可以說是佛教文明的最高峰。

　　我們的敦煌壁畫，早於歐洲文藝復興約有一千年，而現在發現尚屬相當完整，這也可以說是人類文化的奇蹟。」

　　在去敦煌以前，張大千常聽人說，中國文化多受西方影響。但從敦煌回來之後，他就認為這種觀點並不確切。他說：「敦煌壁畫所繪的人物，可以作為考證歷史的依據。」

　　人們從張大千的作品中，更加了解了這位堅忍不拔的藝術家，高度評價他在敦煌的藝術實踐。著名學者陳寅恪先生就說：

敦煌學，今日文化學術研究之主流也。大千先生臨摹北朝唐五代之壁畫，介紹於世人，使得窺見此寶之一斑，其成績固已超出以前研究的範圍。

何況其天才特具，雖是臨摹之本，兼有創造之功，實能於吾民族藝術上開闢一新境界。其為敦煌學領域中不配之盛事，更無論矣。

張大千在敦煌的藝術活動產生了很大的影響，當時監察院院長于右任聽說後，曾專程到敦煌視察，並建議教育部門專門設機構整理髮掘。後來行政院通過決議，設立國立敦煌藝術研究所籌委會，張大千為八名籌委之一。

隨後，畫家常書鴻領導藝術委員會和敦煌研究所對石窟進行了研究和整理工作。

同時，敦煌之行也是張大千藝術道路上的一個里程碑，他的畫風由此發生巨變，山水畫由以前的清新淡泊變為宏大廣闊，畫中大面積運用積墨、破墨、積色的手法，喜用復筆重色，把水墨和青綠融為一體，豐厚濃重。

同時，他更注意將線條色彩並重的技巧與作品的意境相結合。與此同時，他的人物畫的創作也達到了頂峰，人物勾勒縱逸，個性突出；尤其是仕女畫，由早年的清麗雅逸，變為行筆敦厚，富麗堂皇，人物的衣裙用筆就吸取了唐宋壁畫的各種技法。

自此，張大千成為了畫界的一代宗師。

抗戰勝利考察西康

一九四五年，中國人民經過八年的浴血奮戰，終於取得了抗日戰爭的勝利，全國人民喜氣洋洋地歡慶勝利。大街小巷到處都傳遍了狂喜的呼喊聲：

「哦，哦！勝利了！」

「勝利了！我們勝利了！」

「日本鬼子投降了！」

鞭炮聲、鑼鼓聲響徹全城。

張大千在收音機裡聽到這一天大喜訊，不由得欣喜若狂，仰天長笑：「哈哈！終於打敗了倭寇，還我河山。」

張府上下都興高采烈地準備酒席：「八老師今天要開戒了！」

兩瓶瀘州老窖擺上了大圓桌，香味四溢的川菜升騰著熱氣。

張大千身穿過生日時那件紫緞團花長袍，內襯雪白的綢襯衣，特別精神。他高興地舉起酒杯說：「好，今天破例，我陪大家喝三杯酒。大家可以喝個痛快。」

歡慶之餘，張大千畫了巨幅作品〈西園雅集〉和〈大荷花〉，並賦詩一首表達自己的衷心喜悅之情：

夫喜收京杜老狂，笑嗤胡虜漫披猖。
眼前不忍池頭水，看洗紅妝解佩裳。

「不忍池」在日本東京，張大千在詩中借助它表達了對日本侵略者的蔑視。

一九四六年十月，張大千攜帶著自己創作和臨摹的作品，先後到北平、上海展覽，都大獲成功。應觀眾請求，畫展不得不一再延長展出日期，前後竟長達一個多月。上海各界對張大千面目一新的畫卷極為讚美。畫界還廣為流傳這樣兩句詩：

欲向詩中尋李白，先從畫裡識張爰。

從此張大千被譽為「畫中李白」。

不久，應法國巴黎博物館的邀請，張大千赴法國舉辦畫展，旋即又參加聯合國文教組織在巴黎現代館的展出，又被請到倫敦、日內瓦、布拉格等地展出，均獲得極高的評價。

回到北平，張大千又收了一個徒弟，這個徒弟就是後來成為著名園林建築專家的陳從周。北平淳厚的人情、濃郁的書香以及深邃的文化都使他眷戀不已，於是，他決定以重金買下一所前清的「王府」。

但是，後來在琉璃廠，則意外遇到了罕見的三幅古人名蹟：五代南唐畫家董源的《江堤晚景圖》、南唐顧閎中的《韓熙載夜宴圖》和五代宋初畫家巨然的《江山晚景》。

張大千只好忍痛放棄了「王府」，購下這三幅古畫。他對朋友和學生們說：「房子和古畫既然不能兼得，經過數度考慮，終將古畫買下。因為那所大『王府』不一定立刻有主顧，而《韓熙載夜宴圖》卻可能一縱即逝，永不再返。」

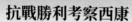
　　張大千得到這三幅珍品後非常高興，真是愛不釋手，甚至晚上都要開燈觀賞幾次。不僅如此，而且從那以後，不論走到哪裡都隨身攜帶這三幅畫，寸步不離，並自刻一方圖章「東南西北只有相隨無別離」印在畫捲上。

　　一九四七年夏，張大千感覺身體已經恢復了往日的健康，於是又決定出去旅遊寫生，開闊眼界。這次他沒有去煙雨江南，而仍然向比較貧窮落後、偏僻荒涼的大西方西康省。

　　西康省歷來被稱為「蠻荒之地」，山高寒冷，氣候多變，道路崎嶇，甚至不通公路。外人至此多數都水土不服。而且，當地都是少數民族，一直不滿於國民黨的統治，排外情緒高漲，部族械鬥時有發生，土匪橫行無忌，治安狀況在全國最差。

　　原來，張大千在敦煌時，對壁畫中的〈吐蕃選普圖〉、〈回鶻王供養圖〉、〈西域商隊行旅圖〉以及描繪各族王子的壁畫產生了濃厚興趣，並決心將來要了解這些民族歷史變遷、衣冠服飾、風俗習慣以及宗教樂舞、文化美術等。

　　因此，他不顧許多朋友的勸阻，毅然決定前往西康考察。因為這時他有個有利條件，他的朋友四川軍閥劉文輝正兼任西康省省長。

　　張大千跟幾個朋友，輕裝簡行動身了，第一先到了雅安。在那裡，大家遊覽了金鳳寺和高頤闕。

　　高頤闕是東漢時益州刺史高頤和弟弟高實的墓和闕。墓前成雙成對的石羊石馬雖已風化剝蝕，但可想見當年的宏盛規模。張大千久久觀摩碑上的書法和石刻，在回雅安的途中即興作詩〈雅安〉以記之：

朝登金鳳山，夕攀高頤口。
雅雨與黎風，郁此山水窟。

回到城裡，他又吟〈飛仙關〉一首：

孤峰絕青天，斷崖橫漏閣。
六時常是雨，聞有飛仙度。

一出雅安城往西，路途變得崎嶇坎坷，開始沿著一條羊腸小路盤旋而行。來到著名的二郎山，就不能再坐滑竿了，必須騎馬翻山。

二郎山終年積雪，海拔三千多公尺，寒風凜冽。當地民歌唱道：

提起二郎山，岩鷹不敢翻。
再下三尺雪，高可齊蒼天。

張大千卻連呼「快哉」，歷盡艱險騎馬上山後，山兩邊呈現出兩種不同的景象：東坡，雲海、濃霧、綠色森林；西坡，枯草、朗日、晴空萬里。大家稍鬆一口氣，張大千的〈二郎山〉詩也完成了：

橫絕二郎山，高與碧天齊。
虎豹窺閶闔，猿猱讓路蹊。

來到大渡河，十三根鐵索橫越河上，木板搭成的橋面在急流上微微晃蕩。橋頭石碑上刻著「瀘定橋邊萬重山，高峰入雲萬里長」。

張大千被橫截崇山、巨浪驚天的奇景所征服，感受到了與「天下幽」的青城、「雲海共朝陽」的峨眉截然不同的風光，衝擊心靈的是一種原始粗獷的莽蒼、強勁、荒涼之美。他寫道：

鐵索高千尺，虛舟渺一葉。
天風沖白浪，愕使不敢涉。

他們隨著嚮導通司，沿著大渡河北上，路途更加艱難，有時甚至還要下馬拽著馬尾巴爬山。大家踏著沒膝深的枯葉，撥開古藤樹枝，有的腿上被磨掉了皮，有的眼角被樹枝劃破，傍晚時分，他們才筋疲力盡地在野外宿營。有人揶揄張大千說：「大千，怎麼沒有作詩的興趣了？」

張大千照著天邊的霞光，慢慢吟道：

馬頭耀旭日，鞭影亂彩霞。
天孫雲錦衣，絢然絕壁掛。

抵達瓦寺溝，離康定城就只有幾里路了，大家的心情逐漸變得開朗了。離瓦寺溝還有兩三里，就聽到了瀑布的轟鳴聲，張大千催馬向前跑去。

一進溝，大家都被眼前絕壁對峙、飛瀑凌空的自然風光驚呆了，那清新的空氣，讓大家都張開大嘴貪婪地吸著。這裡簡直就是一個絕美的世外桃源。大家正在讚嘆不已時，張大千又在吟誦了：

河晚客心悸，殷殷眾礮號。
靈胥誰激怒？移得海門潮！

大家讚道：「大千，你詩才真是敏捷。能不能再作一首古律？」

張大千毫不推辭，又作了一首《瓦寺溝》：

銀河忽如瓠子決，瀉向人間沃春熱。
跳珠委佩未足擬，碾破月輪成瓊屑。
老夫足跡半天下，北遊溟渤西西夏。
南北東西無此奇，目悸心驚敢書寫。
四方當動蛟龍吼，萬里西行一隻手。
山神歷泣海瀾翻，十六巨鰲載山走。

眾人齊聲喝彩！

很快，大家來到了康定城。接下來幾天，張大千在幾個朋友的陪同下，從他下榻的劉文輝在康定南門的公館開始，遊覽了康定全城，經過了號稱「雙寺雲林」的城南南無寺、金剛寺，遊覽了城南十公里的御林宮，觀看了農曆五月十三的跑馬會。

在遊覽完康定城後，張大千還曾涉足關外，廣泛飽覽了西康的山水風光、民情風俗，終於如願以償地細緻觀察了這個地區少數民族的生活狀況。

遊覽期間，他不僅吟詩，還寫生作畫。這在當地引起了極大的反響，一時間，康定城裡幾乎到處都在傳說著這位美髯飄飄的藝術家的新聞。

這年秋天，張大千回到成都，結束了他4個多月的西康之遊。

不久，張大千的十二首詩以〈西康游展〉為題在報紙上發表。這是張大千首次在報上發表如此之多的組詩。他還從數百幅

寫生畫中選出一部分在成都舉辦了「西康寫生畫展」。

畫展一展出，立即給人以耳目一新的感覺，因為這些畫不僅有〈御林宮雪山〉、〈二郎山〉、〈多功峽鐵索橋〉、〈沙坪獨木橋〉、〈五色瀑〉、〈兩河口瀑布〉、〈瓦寺溝〉、〈飛仙關〉、〈格桑花〉等風光寫生，也有〈跳鍋莊〉、〈金剛寺番僧〉等表現民俗風情的人物畫，再配以自己寫的題畫詩，將長期被人們忽視的中國壯美山河的一部分展現在世人面前。

成都畫展結束後，張大千又赴上海舉辦了西康寫生畫展，同樣引起巨大反響。大家都對張大千深入西康寫生的精神表示欽佩。李秋君還為年底即將出版的〈西康游展〉畫冊題寫了封面。

張大千的這次西康之行，全程數千里，歷時近五個月，經過聚居著藏族、彝族、羌族、回族等兄弟民族的廣闊地區，沿途經歷無數艱險。

但是，他不畏艱險，深入不毛之地，終於為自己的作品又增添了一批風格、內容不同的新作，並成為中國專業畫家深入西康費時最長、遊歷最廣的第一人。

荷花出水畫贈潤之

有一天，張大千來到了摯友徐悲鴻處。早在八月，中國美術學院遷往北平，徐悲鴻仍然是院長，並兼藝專校長。

見到張大千後，徐悲鴻非常高興，對他說：「你來得正好，這次學院能順利遷址，多虧了北平行轅主任李宗仁先生，我正無以為謝甚感過意不去。這回就有勞你了。」

張大千慷慨應允：「沒問題，悲鴻，你說吧，畫什麼好？」

徐悲鴻說：「那就畫你賴以成名的絕技荷花。」

張大千來到畫案前，對著那張六尺宣紙，略一審視，然後提起大筆，飽蘸濃墨，瀟灑揮毫，片刻工夫就完成了一幅《荷花圖》，把筆一放說道：「悲鴻，你看怎麼樣？不行的話我重畫。」

徐悲鴻與夫人廖靜文一齊讚道：「很好，非常好！」

張大千坐下喝茶，以為沒事了。但徐悲鴻卻沒有放過他：「大千，這次我要請你做北平藝專名譽教授。你忙就不給你安排課了，但一個學期要給學校寄兩張畫。這次你可不要推辭了！」說到最後一句，徐悲鴻的語氣已經不容回絕。

張大千也嚴肅起來，他一向欽佩徐悲鴻熱心中國美術教育的行動和精神，也明白他多次請自己出來，並不是為自己，而完全是為了學生們，於是慨然應允：「蒙你看得起，我不敢推辭。」

說完，兩人四手相握，相視而笑。

九月，張大千與徐悲鴻、謝稚柳、黃養輝以及張大千帶的新娶的四夫人徐雯波一起同遊香山。在白松亭上，他們共同觀賞了

漫山遍野、殷紅如火的紅葉。

　　幾天後他們回到城裡，下榻於王府井大街的北京飯店。當晚，黃養輝在飯店的樓上為張大千寫速寫畫像。黃養輝曾經為郭沫若、何香凝、齊白石、李濟深、陳叔通、梅蘭芳、周信芳、黃君璧、傅作義等人畫過像。

　　十月，張大千正在北平頤和園登萬壽山，漫步長廊，泛舟昆明湖。

　　一九四八年十二月，籌備已久的「張大千畫展」在香港舉行。張大千帶著夫人徐雯波去了香港。張大千夫婦在香港迎來1949 年新年。

　　一九四九年三月初的一天，國民黨元老廖仲愷的遺孀何香凝老人來到張大千寓所拜訪。張大千聽到通報，趕忙撣撣長袍，疾步走出畫室迎接何香凝。

　　張大千與何香凝早在一九二〇年代初就已經相識。那時，他參加了由何香凝、柳亞子、於右任、經亨頤等人組織的「歲寒三友社」。從那時起，他就一直很敬仰何香凝的人格，並視其為前輩。

　　兩人寒暄落座已畢，何香凝試探著說：「張先生，這次來是想請你畫幅畫送給朋友，可以嗎？」

　　張大千謙遜地答應道：「當然可以，但不知是送給誰啊？」

　　何香凝說：「現在在香港的進步人士都受到了邀請，將陸續北上，到北平去參加新中國成立的各項工作，此去我想送給毛潤之先生一份見面禮。」

一聽是送給毛澤東主席，張大千眼前一亮，不由得「哦」了一聲。他慌忙離席一揖，忙道：「您就是大畫家，卻青睞大千，實在有愧。恭敬莫如從命。何況潤之先生素為我所敬仰，正無由表達，只怕拙作有汙法眼。」當下言定，三天後即交卷。

　　一幅《荷花圖》如約交卷。畫為紙本水墨淡彩，高一百三十二公分，寬六十四點七公分。畫面茂荷兩葉，白蓮一朵掩映於荷影中，給人一種生機盎然、萬像一新的印象。全畫構圖飽滿而疏密有致，濃淡有韻，為大千無數荷花畫中上乘之作。在圖之左上方，是張大千的一行工工整整的題詞：

　　潤之先生法家雅正。己丑二月，大千張爰。

　　這些題詞顯示了作者對受贈方的高度敬意。

　　過了幾天，恰好是「三八國際婦女節」，何香凝帶著女兒廖夢醒再度到張大千寓所拜訪表示感謝。何香凝回贈了張大千一幅親筆畫的〈梅菊圖〉。這也是一幅大畫，並賦詩一首，由女兒廖夢醒書寫：

　　先開早具沖天志，後放猶存傲雪心。
　　獨向天涯尋畫本，不知人世幾升沉。

　　不久，何香凝離香港祕密北上，專程去北平參加中國人民政治協商會議籌備大會。她到達北平後，即代張大千將此畫轉贈給了毛澤東。

　　當時，毛澤東收到張大千贈的這幅〈荷花圖〉後，很是高興，連忙托何香凝向張大千代致謝意和問候。據說，毛澤東極為

欣賞這幅〈荷花圖〉，曾將之掛在書房裡面，經常品賞。

不久，畫展結束後，張大千到澳門一個朋友家逗留了一段時間。當他帶著自己花重金從東南亞買來的一對長臂白猿興沖沖返回成都時，已經是一九四九年春夏之交了。

此時內江發生洪災，張大千在鬱悶中度過了幾個月時間。

秋天，中國人民解放軍開始向華南、西南進軍，四川也處於風雨飄搖之中。這時，徐悲鴻來信請張大千到和平解放的北平去，參加新中國的美術工作。

張大千卻猶豫起來。因為在此期間，國民黨撤離大陸，不但捲走了巨額的財物，而且也軟硬兼施地帶走了各行各業的專家、學者。

張大千當然也在此列，有人千方百計想讓他離開大陸，國民黨的一些達官貴人絡繹不絕地踏進張家的門檻。

其中，真正有說服力的，是國民黨軍政要員張群。由於他與張大千多年來一直感情甚篤，知道張大千有很濃厚的鄉土觀念和宗族觀念，直接提出讓他去臺灣肯定會拒絕的。

過了幾天，張群再次來遊說，這次並不勸張大千去臺灣，而是從書畫和鄉土、宗族方面說服他：「兄弟，一筆寫不出兩個『張』字，哥哥絕不會坑你。你想想……你不接到了印度大吉嶺大學的邀請嗎？可以去印度住住，考察阿旃陀石窟與敦煌石窟的異同。不習慣可以再回來嘛。」

最後，張大千決定採取張群的建議去印度。因為有人認為敦煌壁畫是佛教藝術，敦煌壁畫就是印度藝術傳入中國的。張大

千一直不這麼認為，堅持敦煌壁畫是中國歷代藝術家融會貫通後的傑作，是中國人自己的藝術。他早就有去印度實地考察、研究的想法，這次正好可以借此解開這個千古謎團。

子女與學生們都勸說張大千不要出國，但張群派人送來了三張機票，並允許多帶近一百公斤的行李。當時飛機票是極難買到的，張大千非常感激張群的情意，終於決定出國。

就這樣，張大千帶著夫人徐雯波、孫子大阿烏一道，先到了臺灣。在臺灣居住了一段時間之後，於一九四九年的最後一天，他謝絕了任何人要他在臺灣定居的要求，飛離臺灣，前往印度，開始了長期漂泊異域的生活。

印度考察苦中作樂

一九五〇年初，五十二歲的張大千到印度的大吉嶺大學講學。臨走前，他曾對家人和學生說：「少則一年半載，多則二三年，我一定會回來。」

初到新德里，張大千就舉辦了「張大千畫展」，並遊覽了風景名勝和菩提伽耶等六大佛教聖地。他曾寫詩描繪印度的異國風光：

一水停泓靜不流，微風起處浪悠悠。

故鄉二月春如景，可許桃林一睡牛。

不久，張大千就到印度西南部阿旃陀石窟觀摩，考察壁畫及文物古蹟。

阿旃陀石窟位於印度德干高原文達雅山，是佛教著名的石窟群。在歷史上，它是唐朝玄奘法師西遊天竺所經之地，建於公元前一二世紀，在此後長達七百多年的時間裡又不斷增修。

但時空輪轉，歲月滄桑，阿旃陀石窟現存世的僅有二十九個洞窟，規模遠遠小於敦煌莫高窟。

張大千終於來到這個使他想了七八年之久的地方，把一切的煩惱和不快都拋在腦後，他又像當年在莫高窟一樣，全身心地投入進去。

經過三個多月的臨摹、研究，他終於使早年的畫界論爭有了明確的答案：

它的透視是單方面的，而我們六朝時代在敦煌留下來的繪畫透視法，是從四面八方下筆的。從服飾上看，敦煌壁畫之佛經故事，所繪佛降生傳中的印度帝王后妃，亦著中國衣衫，畫中的寶塔也是重檐式的中國塔。

再者，從繪畫技法到繪畫工具，二者都有明顯的不同，更不用說壁畫人物的風格、線條等。當然，二者也有相同之處。

留於印度阿旃陀三個月，研討與敦煌壁畫異同，頗為有得，就石窟這種建築形式而言，起源於印度，這種建築形式隨絲綢之路帶往東方。

莫高窟的修建是佛教傳入中國的產物，它無疑借用了佛教故事，但在許多方面又表現了我國歷朝歷代人民的生活。

好多人都說敦煌壁畫是佛教藝術，尤其是佛教人物畫的最高表現，因而就有人認為敦煌壁畫是印度藝術的傳入。我則認為不然，佛教固由印度傳入，但敦煌的藝術，卻是我們歷代藝術家融會貫通後的偉構，中國人自己的藝術，絕不是模仿來的。

張大千對石窟藝術的考察，帶動了我國許多敦煌學學者在新中國成立前後的辛勤勞動和嚴密考證工作。

一九五一年四月七日，周恩來指示要對敦煌藝術予以發掘，使其獲得新生。張大千在大陸的家屬分兩批將其留在大陸的全部臨摹壁畫共兩百多幅捐獻給了國家。

敦煌藝術研究所所長常書鴻睹物思人，動情地說：「張大千先生豪情靈氣，一生重情義，我們都愛惠於他。」

大吉嶺大學位於印度北部風景區，山峰高聳入雲，山巒幽壑，地勢高寒，清新宜人。張大千漫遊到此，一下就喜歡上了這個地方，決定暫居此地，看山看雲，吟風賞月。

東方的天空逐漸明亮了，將近山近巒的雄姿展現。世界第三高峰干城章嘉峰雄踞群峰之上，整個世界變得巍峨壯觀。

可能由於昨天去看維多利亞瀑布走累了，徐雯波還在睡夢之中。而張大千卻已經在陽臺上打了一趟太極拳，收勢後，精神為之一爽，他轉身走進作為畫室的房間。

一會兒工夫，他在一幅〈松蔭鳴琴圖〉中題詩：

解道無聲勝有聲，寄情將意一泉明。
懷人坐負三更夢，得汝松梢缺月生。

隨後，他又完成了一幅水墨山水。然後想在上面題些什麼，「大吉嶺的確不錯，可惜沒有……」他在畫上寫道：

大吉嶺山勢磅礴，兼有吾蜀青城峨眉之勝，惜無飛流、奔泉以付之。此僅有之瀑布矣，人呼之日維多利亞瀑布，高才八十尺。

但是，這時的張大千卻被一件事困擾著，那就是他往常最不願提及的錢。

從前，張大千從不為錢發愁。「佳士姓名常掛口，平生饑寒不關心」，這是張大千最喜歡的對子。「千金散盡還復來」，他覺得，自己的一雙手、一支畫筆就是錢。

可是現在卻不同了，他寓居印度，在這裡，雖然他辦畫展、講學、賣畫也賺了不少，但張大千是來如流水、去如奔泉，不久就兩手空空了。然而此處不比國內，用錢的地方太多了：吃飯穿衣、請保姆、夫人美容、飼養印度猿，一切都離不開錢。

而此時夫人分娩在即，那又需要一筆無法預料的開支。萬般

無奈之下，張大千決定：賣掉部分帶到國外的古代名貴字畫。這件事還必須瞞著夫人，以免她心情不好受刺激。

於是，張大千悄悄向香港的老友、字畫商高嶺梅寫了一封信，談了自己的難處，請他幫忙。

信發出之後，他整日苦中作樂，寄情筆墨紙張之間，吟詩作畫，並寫了一首自嘲詩：

> 窮年兀兀有霜髭，癖畫浮書老復痴。
> 一事自嗤還自喜，斷炊未廢苦吟詩。

徐雯波起床後，來到張大千的畫室，注意到了丈夫心事重重的樣子，就問道：「你有什麼心事嗎？」

張大千趕忙掩飾道：「沒有。你起來了，你看，那山多美。」

信已經寄出去一個月了，按理說，現在也該有回音了。

但是，當張大千收到高嶺梅的回信後，心裡一下百味交集。

自大陸政權更迭，眾多文物隨隱居香港之「寓公」一道，充斥香港字畫市場，價格自此一蹶不振。時下賣畫無異火中取栗。況賣畫容易收畫難，何不咬緊牙關渡過難關。我已信囑印度分公司老友曾濟華，請代為籌劃，當無問題助君渡過難關。

張大千不由得長吁一口氣：「這真是『山重水復疑無路，柳暗花明又一村』啊！」

錢終於有了著落，張大千與徐雯波夫婦到處觀景寫生，偶爾在百貨商店側巷發現了一個賣畫冊的地攤，那裡面有關於阿旃陀石窟的畫冊，比不久前張大千在新德里買的還要精美。

在印度大吉嶺住了一年多，雖然張大千的身體、精神都極

佳，繪畫功力也正值巔峰狀態。但他一顆心卻始終夢繫家鄉：青城山的晨霧、川江的煙雲、老家屋後牆根的蟲鳴，無時無刻不在他的腦海裡湧現。他曾作詩云：

奪眼驚秋早，熊熊滿樹翻。
坐花蘇病客，濺血泣犀魂。
絳帳笙歌隔，朱樓燕寢溫。
青城在萬里，飄夢接雲根。

他懷念國內的親朋好友，懷念與好友歡聚的無比快樂，更思念對他關心備至的紅粉知己李秋君。這期間，他為李秋君作「懷祖韓兄妹」詩一首：

消渴文園一病身，偶思饕餮輒生嗔。
君家兄妹天同遠，從此渾無戒勸人。

雖然身在海外，張大千卻一直非常重視來自故鄉和祖國的音訊，他與四哥張文修一直保持著通信聯繫。每逢接到四哥的來信，他就會涕淚濕襟。

從大吉嶺可以遠眺雄偉的喜馬拉雅山，這更增添了他心中那抹不去的鄉愁。他手執家書，含淚寫下幾首懷鄉之詩：

泣露飄窗墮月疏，鳴蛩回夢四更初。
家書壓枕啼號滿，客鬢搖燈病廢余。
濃綠雄髯尚嫩寒，春來何處強為歡。
故鄉無數佳山水，寫為阿誰著意看。
故山猿鶴苦相猜，甘作江湖一廢材。
亭上黃茅吹已盡，飽風飽雨未歸來。

一九五〇年深秋，張大千夫婦離開大吉嶺去香港，在香港舉辦了個人畫展。這時徐雯波生下一個兒子，為紀念在印度的這段歲月，張大千為兒子取名心印。

　　當時，崑曲大師俞振飛正暫住在香港，張大千為老朋友的生日畫了一幅精緻的石濤筆法的山水橫幅。隨後，俞夫人黃蔓耕女士正式拜張大千為師。

　　一九五一年初，張大千再返大吉嶺，居住了八個多月，於夏末離開了印度。

　　張大千在大吉嶺前後一年的時間裡，也是他一生中創作最勤奮的階段之一。他臨摹印度壁畫，創作了大量的作品，包括印度、尼泊爾的風光；也同時創作了許多懷念故鄉山水的畫作。在創作這些畫作的同時，懷著對故鄉的思念，他還創作了兩百多首詩詞，這些詩詞多為懷鄉之作。

　　張大千自己總結說：「在大吉嶺時期，是我畫多、詩多，工作精神也最旺盛的階段。我畜有印度猿猴，當時最佳，繪的也多精細工筆。」

移居南美定居巴西

一九五一年九月，張大千帶全家趕往南美洲。

促使張大千下定決心離開印度的，還有一個突發的事件。一九五〇年秋冬之際，大吉嶺一帶發生了一次地震，地動山搖，一塊重達兩噸的巨石從山上滾落下來，差一點就砸到了他居住的那所房子。這使張大千意識到，大吉嶺乃危險之地，不可久留。

而他選擇南美，有幾個理由，張大千對此解釋道：

> 遠去異國，一來可以避免不必要的應酬煩囂，能於寂寞之穎，經營深思，多作幾幅可以傳世的畫；再者，我可以將中國畫介紹到西方。
>
> 中國畫的深奧，西方人極不易了解，而近年來偶有中國畫的展覽，多嫌浮淺，並不能給外國人留下深刻的印象，更談不上震驚西方人的觀感！
>
> 中國的歷史名蹟，書畫墨寶，近幾十年來流傳海外者甚多，我若能因便訪求，雖不一定能合浦珠還，至少我也可以看看，以收觀摩之效。且南美地廣人稀，一切尚在待開發階段，受到現代文明的汙染最少。

張大千在赴南美之前，做出了一件令許多人大惑不解的事。他將自己視為大風堂藏畫鎮室之寶的〈韓熙載夜宴圖〉、〈瀟湘圖〉、〈武夷山放棹圖〉三幅古蹟出售。而其中〈韓熙載夜宴圖〉這幅價值連城的珍品僅賣兩萬美元。

了解他的人不解甚至震驚，張大千無論在多麼困難的時候，也沒有賣掉自己心愛的藏畫，這次出於何意呢？

　　張大千離開香港之後，中國國家社會文化事業管理局局長鄭振鐸專程從北京來到香港，從張大千好友手裡購得了這三幅傳世之寶。這時人們似有所悟。

　　直到三十二年後的一九八三年，張大千逝世一個月後，〈瞭望〉上的一篇文章揭開了這個謎底：

> 一九五○年代，大千先生先後把他珍藏的古畫賣給大陸，現在珍藏在北京故宮博物院。

　　張大千去南美途中路過日本，稍作停留，隨後到達阿根廷。但就在此時，侄兒張心德卻因病突然逝世，這對張大千是很大的打擊。

　　張心德原是四哥張文修之子，因二哥張善孖無後，張大千將他與自己的兒子張心一過繼給了二哥。張心德在子侄輩中最受八叔器重，他一直隨張大千學畫，在敦煌是八叔的重要助手。張大千認為他在後一輩中是最有繪畫天才的，將來必成大器。

　　自二哥過世之後，張大千發誓永遠照顧二哥的遺孤，因此更特別鍾愛心德，視如親生。孰料剛剛踏上南美，心德由於風寒誘發了原來的肺病，竟一病不起，不多久就病逝在這塊陌生的土地上！

　　心德的死是張大千繼二哥逝世後受到的又一沉重打擊。他只覺五內俱焚，黯然神傷。這也是他以後長期滯留南美的重要原因。

一九五二年，一行人暫居阿根廷首都布宜諾斯艾利斯，租了一處帶有大花園的住宅，張大千取名「呢燕樓」。

這裡環境優美，風景秀麗。張大千心情漸安，心緒漸佳，他寫詩道：

> 且喜移家深復深，長松拂日柳垂蔭。
> 四時山色青家畫，三疊泉聲淡入琴。
> 客至正當新釀熟，花開笑倩老妻簪。
> 近來稚子還多事，黯綠篇章笑苦吟。

張大千由於不了解阿根廷的民俗風情，所以抱著觀望的態度，因此把自己視為春來秋去的燕子，並沒有在阿根廷長住的打算。

在這裡，張大千舉辦了來到南美後的第一次畫展。這位中國繪畫大師的到達，轟動了整個阿根廷。阿根廷各大報紙電臺紛紛報導，大街小巷也都流傳著這位中國畫家的傳說，張大千這位美髯翁一時成了阿根廷的新聞人物。

一九五三年，張大千又舉家前往巴西。在阿根廷居住期間，張大千結交了許多僑居巴西的華僑朋友，這些朋友都紛紛向他誇讚巴西的美，有些朋友也建議他到巴西居住。

張大千自己也說：「在阿根廷總是和一些黃頭髮、藍眼睛的外國人打交道，而巴西華僑眾多，我希望在異國他鄉能多看到一些自己的同胞，多聽到一些熟悉的鄉音。而且我聽人說，阿根廷的生活費是香港的三分之二，巴西又只有阿根廷的三分之二。帶著這麼一大家人，還是來巴西比較划算。」

張大千感覺聖保羅是一個由來自許多國家的許多民族組成的城市。有一天，當他登上位於市中心共和國廣場邊上的義大利大廈時，他久久地注視著市中心不遠處的「東方區」。這裡讓他嗅到了故國的鄉土味，感到了家鄉人的親切氣氛。

青石板路的兩邊，掛著漢字或日文書寫的店鋪招牌和匾額，有中國風格的朱漆牌坊，來來往往都是黃皮膚黑眼睛的中國人，在這裡根本不用翻譯，就可以暢所欲言。

當時巴西正在吸引大批移民，共同開發。張大千住下之後，也到聖保羅郊外四處考察。一天中午，他和聖保羅餐館的經理楊先生、聖保羅農場的虞兆興、養雞場的四川同鄉李子章一道，來到小鎮外的一個起伏的小山丘，走上一個地勢平坦的壩子，忽然發現這裡與四川一樣栽著許多柿子樹，就急切地詢問當地人這個地方的名字。

當地人告訴他：「那個縣叫『蜀山落』。」

張大千不由得心中一驚，嘴裡不停地念叨著：「蜀山落，蜀山落，多麼讓人遐思的地名。四川古稱三巴之地，綿陽古代叫巴西郡，而這個國家恰恰就叫巴西，這是巧合。」

他俯身抓了一把路邊的泥土：啊！黑油油的沃土也與故鄉四川的川西壩子一樣。

張大千不可抑制地衝口而出：「我決定在此安家！」

同行的幾個人都大吃一驚，餐館經理楊先生趕緊提醒他說：「張先生，不行啊，你看，這裡還沒有通電，離聖保羅有半天路程。另找一個好些的地方吧！」

李子章和虞兆興也極力勸阻。

張大千固執地說：「不，就在這裡！我投荒南美，尚無立足之處，現在我決定了，就在這裡安家，因為喜其似成都平原。」

張大千花了一萬美元就在距離聖保羅七十五公里處買下了一個綠樹成蔭、溪流環抱的柿子林，大約有兩百七十畝，整片地都是密密麻麻的樹林，另外還種了兩千多株玫瑰花，是一個非常美麗的地方。這個地方原是義大利藥房老闆的，而恰好這個義大利人要回國定居急於出手。這真是一個絕佳的機會。

張大千後來了解到，這個小鎮讀音類似「摩詰」，於是他就乾脆稱為「摩詰鎮」。

按照他的理解，是要建一座中國式的花園，除中國傳統式樣的房舍以外，還要有假山、池塘、松林、梅園、奇石、曲徑、小亭，以及四季盛開不敗的花草樹木，「必故國所有者植之」。甚至還有不可或缺的各種盆景點綴。正如他在詩中所描述的：

> 廢圃寬閒五百弓，十千廉買會衰翁。
> 疏泉種石通松鳴，築室開軒面竹叢。
> 歲計全家收芋栗，生涯半世轉萍蓬。
> 藤枝倚壁生芝菌，且閉柴門養蟄蟲。

經過一段時間的建設，「五亭湖」挖成了，「潮音步」長廊修好了，一切全都齊備。

一九五三年，張大千把庭園命名為「八德園」，池名「八德池」。張大千為「八德」之名解釋說：

「八德」之由，概取意於佛經中的「八德功水」。然吾之「八

德園」，尚有餘三種含義：一則遵照中國傳統之「四維八德」，所謂「八德」者，乃「忠、孝、仁、愛、信、義、和、平」；二則因鄙人因柿安家，段成式〈酉陽雜俎〉曰：柿有七德，一長壽，二多陰，三無鳥巢，四無蟲，五霜葉可玩，六嘉實，七落葉肥大可臨書。

近來勞作之餘，翻翻醫書，才知柿葉煎水可治胃病，柿子樹豈非具有八種功德？三則，余排行第八，晚輩皆呼「八叔」，學生稱「八先生」，取名「八德」也有一番情趣。

「五亭湖」三十餘畝，張大千在其中養魚種荷。但這裡由於引不進活水，完全依賴老天幫助，久不下雨就會乾涸。有一次居然三個月都沒有下雨，張大千終日憂心忡忡，忽然這晚大雨滂沱，他不禁狂喜難抑，披衣起床，提筆一揮而成〈喜雨圖〉，並題詩云：

三月晴干無好壞，撫築日日覓花開。
夜來一雨纏綿甚，更有山櫻怒破蕾。

「八德園」初創時，正是張大千最辛苦最勤奮的時期，築園所借的錢要還，擴建工程也需要付給工人工資。

這個時期，張大千從精力旺盛的中年步入老年，他以「十目終能下一行」的精神，創作了大量山水、人物、花卉作品，其中8幅以四川資中縣景色為題材，統稱〈四川資中八勝〉，張大千對朋友說「為寫資中八景，以慰羈情」，寄託了對故國之思。他還在〈思鄉圖〉中題字：

扁舟一棹，便有湖山之思。

鄉愁！鄉愁！這綿綿不盡的鄉愁，伴隨了張大千的一生！

與畢卡索結下友誼

　　張大千定居巴西十七年，而在八德園中是他心情最為平靜的一段歲月，平日吟詩作畫，種竹栽花。

　　夏秋之時，巴西多雨，往往麗日當空時，剎那間烏雲四合，四下里籠罩在一片雨霧之中。張大千面對這朦朧靈奇之景，心有所感，便以潑墨及潑彩的方式宣泄於紙上，形成一種獨特風格的山水形式。他還在這種靈感促發下題詩道：

老天夜半清興發，驚起妻兒睡夢間。

翻倒墨池收不住，復雲湧出一天山。

　　遊興大發時，張大千便外出雲游，買賣古畫，舉行畫展，經常出現在東京、巴黎、紐約、曼谷、香港、臺北等地。他的作品開始在世界範圍內產生影響。

　　一九五三年，張大千將十二幅作品贈給巴黎市政廳；並在臺北舉辦「張大千畫展」。

　　一九五四年，張大千到香港舉辦個人畫展；並在紐約、聖保羅舉辦畫展。

　　一九五五年十二月，由日本國立博物館、東京博物館、讀賣新聞社聯合在日本東京舉行「張大千書畫展」。這次書畫展不僅轟動了日本，也轟動了國際藝壇。這次展覽不僅展出了張大千的各種山水、人物、花卉作品，而且還展出了他的書法作品，這更引起了人們的興趣。同時，在日本出版《大風堂藏畫》四冊。

一九五六年四月，日本東京舉辦了「張大千臨摹敦煌石窟壁畫展覽」。張大千以深厚的功底，再現了絕妙的敦煌壁畫。這次展覽不僅吸引了美術界，也震動了日本的考古學界。

張大千在國內臨摹的敦煌壁畫，並沒有帶到海外，展出的作品都是他依靠驚人的記憶力再現的。世人都驚嘆於他深厚的藝術和超人的天才慧敏！

當時正在東京旅遊的巴黎羅浮宮博物館館長薩爾很感興趣，於是極力邀請張大千到巴黎。

一九五六年五月三十一日至七月十五日，在巴黎博物館、羅浮宮博物館舉辦了「張大千敦煌壁畫展覽」和「張大千近作展」，共展出了三十七幅敦煌壁畫代表作品和三十幅近作。

巴黎是國際藝術中心，曾產生過羅丹、高更、塞尚、莫內、達維等藝術大師，容納過文藝復興以來各種藝術流派。張大千畫展的成功，代表著中國繪畫藝術在西方美術界佔有了一席之地，也標誌著張大千在世界畫壇的崛起。

這次展覽取得了巨大成功，巴黎這個號稱「人間藝術天堂」的城市被征服了。各大報紙對此紛紛予以報導和評介。權威的塞魚斯基博物館館長艾立西弗在報紙上發表文章，高度評價說：

張大千先生的創作，足知其畫法多方，渲染豐富，輪廓精美，趣味深厚，往往數筆點染，即能表現其對自然的敏感及畫的協調。若非天才畫家，何能至此？

法國最有名氣的美術評論家耶華利也在報紙上評論稱讚道：

批評家與愛好藝術者及漢學家，皆認為張大千畫法變化多端，造

型技術深湛，顏色時時革新，感覺極為靈敏。他在接受中國傳統的基礎上，又有獨特的風格。他的畫與西方對照，唯有畢卡索堪與比擬。

在西方人看來，「唯有畢卡索堪與比擬」可說是極高的評價。

瓦拉里斯鎮是法國的燒陶名城，一九五六年七月二十七日，從清晨起就特別熱鬧，一年一度的陶器展覽會今天開幕。

張大千與夫人前一天就從巴黎到達此地，今天一早就帶著一位姓趙的華裔翻譯走到街上。

在這裡，張大千親眼目睹了萬眾歡呼畢卡索的熱烈場面。

張大千此前曾托在西方美術界很有名氣的旅法中國畫家趙無極和羅浮宮博物館館長薩爾，希望他們能幫他與畢卡索見上一面。但是，這兩個人都怕畢卡索那古怪脾氣，因此，他們當時都沒敢給張大千一個肯定的答覆。

於是張大千決定自己聯繫，他請翻譯打電話給畢卡索在昂蒂布市的居所。電話是畢卡索的祕書接的，他請張大千到陶器展覽會上與畢卡索見面，因為畢卡索將到展覽會上主持開幕典禮。

張大千正在思索著的時候，忽然聽到人群騷動起來，就如同一陣颶風颳過海面，掀起波濤一般，每個人都在興奮地呼喊著：「來啦！嗚！來啦！嗚！」

張大千舉頭看去，只見畢卡索從人們的頭上飄了過來。原來，他是被人們抬在肩上，舉著走過了成千上萬人的頭頂的。人們跌跌撞撞，緊隨其左右，狂熱地向他歡呼，人們不時地把芬芳的花瓣撒在他的頭上、身上。

畢卡索飄浮在人浪之上，咧著嘴哈哈大笑，時時揮舞著雙手，向狂熱的崇拜者致意。

張大千平生第一次見到一個畫家能擁有這麼多痴狂的崇拜者，他仔細端詳畢卡索：頭頂微禿，額頭突出，雙目深陷而閃爍著智慧的光芒，根本不像一位七十五歲高齡的老人。

這種熱烈混亂的場面，根本容不得兩位大師說話。等畢卡索主持完開幕典禮之後，趙翻譯走到畢卡索面前，說明了來意。

畢卡索友好地在翻譯的肩上拍了拍，將身子微微傾斜，在他耳邊說著什麼。然後，他回過頭來，用目光與張大千打招呼。然後，他又被更多的人圍了起來。

翻譯回到張大千身前說：「畢卡索先生說，現場人太多，太亂，沒有辦法交談。他邀請先生夫婦明日中午到他別墅午餐敘談！」

七月二十八日十一時三十分，豔陽高照，張大千夫婦與翻譯來到地中海邊畢卡索的鄉下別墅。

他們到達那裡時，看到畢卡索親自站在門廳裡迎接。他見到張大千後上前幾步，兩位大師的手緊緊地握在一起。兩個人卻沒有過多寒暄，就直接走進屋內。

他的女祕書傑奎琳悄悄告訴張大千的翻譯：「畢卡索先生夏天在家裡從不穿上衣，這次為了表示尊重，破例穿上了花紋襯衫，而且還穿上了皮鞋。」

兩個人的氣質、思維、藝術創作方法雖然大相逕庭，但深談之下，又感覺有許多相似之處：張大千繪畫由母親啟蒙，而畢

卡索則是由當圖畫老師的父親啟蒙。而且他們都是各自在遵承本國傳統的基礎上，廣泛地接觸了各種傳統流派，再加以創新而獨領風騷的。

張大千在藝術上主張：「一定要在像與不像之間，得到超物的天趣，方算是藝術。」而畢卡索也主張：「作畫應集中精力注意相似之處，一種比現實還要真實的相似之處。」

張大千一生將近一半歲月寓居海外，但生活習慣始終保持著中國式傳統；畢卡索一生中有四分之三的時間生活在其他國家，而他也一直保持著西班牙的生活習慣和氣質。他們都拒絕放棄祖國國籍加入其他國籍，他們都以永遠屬於自己的祖國而自豪。

談話間，畢卡索拿出五大本他自己學習中國畫的作品請張大千指教。

張大千一看就知道他是習齊白石的畫風，不由得暗自驚訝，名滿天下的西方現代派藝術大師畢卡索，為什麼要花如此多的精力去學習古老的中國畫技法呢？

畢卡索似乎看出了張大千一副驚奇的樣子。他解釋說：「這是我學齊白石的作品，請大千指正。」

張大千先說了一些恭維的話，然後講了中國畫的繪畫精神與玄象及毛筆的使用等有關知識給畢卡索聽：「中國畫講究『墨分五色，層次互見』的特徵，不必過分求形似。」

然後他誠摯地指出：「您的中國畫雖然有功力，但由於不太了解中國畫的用筆和用墨，所以沒有焦、濃、重、淡、清五色的

韻味，沒有韻味，就只有像形而沒有意趣。」

畢卡索靜聽著張大千侃侃而談，並頻頻點頭表示理解。聽完之後，他對張大千說：「請張先生寫幾個中國字看看。」

張大千並不推辭，提起桌上一支日本製毛筆，一揮而就寫了「張大千」3 個字。

畢卡索仔細端詳著這 3 個字，突然說道：「我最不懂的是，你們中國人為什麼非要跑到巴黎來學藝術？在這個世界上談藝術，第一是你們中國人有藝術；其次為日本，日本的藝術又源自你們中國；第三是非洲黑人有藝術。除此之外，白種人根本無藝術，不懂藝術。這麼多年來，我常常感到莫名其妙，為什麼有這麼多中國人乃至東方人要來巴黎學藝術！」

畢卡索兩眼發出灼人的光芒，逼視著張大千：「這不是捨本逐末嗎？」

這一番發自肺腑的驚人之論，令張大千異常激動。作為一個中國人，在遠離祖國的異邦土地上，能夠聽到異國藝術家對自己祖國藝術的崇高評價，怎能不使他深感自豪。他真想痛哭一場才高興。就連那位年輕的華裔翻譯眼眶中也溢滿了淚水。

畢卡索指著張大千寫的字和那五本畫冊接著說：「中國畫真神奇，齊先生畫水中的魚兒，沒有用一點色、一根線去畫水，卻使人看到了江河，嗅到了水的清香，真是了不起的奇蹟。連中國的字，都是藝術。」

張大千完全被他感染了，心裡說：「這才是真正的畢卡索。」

突然，畢卡索聲調低沉下來，他傷感地說：「我沒有去過中

國，我很想去……我可能永遠都不能畫中國的墨竹蘭花！」

張大千心中突地一震，看著這位七十五歲的老藝術家。

畢卡索也迎著張大千的目光，對視著，畢卡索說：「張先生，我感到，你是一個真正的藝術家。」

這是他直接評述張大千，更是他對中國藝術的崇拜。張大千默然無語，只以中國禮儀向畢卡索致以莊重的一躬。

畢卡索邀請張大千一行共進午餐，飯後他們又在花園裡漫步。在明媚的陽光下，兩個人繼續縱論人生、友誼、藝術。

畢卡索平生不喜歡拍照，但那天在一位法國記者的提議下，他與張大千和夫人高高興興地在庭院中照了一張合影。

臨別時，畢卡索把大千夫婦過目並得到稱讚的那幅《西班牙牧神像》送給大千作為留念。這是一幅由大小不等的黑點和粗細不同的黑線組成的人頭像，滿頭鬃髮，鼻子歪在一邊，兩眼一大一小，像鬼臉似的非常古怪。很少送畫給人的畢卡索在畫上題寫了「贈張大千 畢卡索 56.7.28」等字樣。

消息傳開後，馬上就有畫商前來找張大千，要以幾十萬美元買下畢卡索贈給他的那幅畫。但張大千堅持不賣，後來他把這張畫掛在巴西八德園客廳的正中牆上，不少的來訪者都在它下面合影留念。

會面後不久，張大千為畢卡索畫了一幅〈墨竹〉，畫中兩根墨竹一濃一淡，深淺相宜。張大千的題字是：

畢卡索老作家一笑

丙申之夏張大千爰

張大千送畢卡索〈墨竹〉，而沒有送自己最拿手的荷花，自有一番用意：竹為歲寒四君子之一，它表明張大千與畢卡索是君子之交的情誼，而且墨竹最能體現中國畫的用筆特點，也合乎書法的用筆，從中可窺見中國畫的奧妙和意境。

　　同時，張大千看到畢卡索的毛筆不是中國的優質毛筆，還送了一套中國漢代石刻畫拓片和幾支精製的中國毛筆。

　　對兩位大師的會晤，巴黎及西方新聞界紛紛給予評論，報刊以圖文並茂的形式加以渲染，稱之為「藝術界的高峰會議」、「中西藝術史上值得紀念的年代」，讚譽「這次歷史性的會晤，顯示近代中西美術界有相互影響、調和的可能」，「張大千與畢卡索是分據中西畫壇的鉅子」。

榮獲金獎名揚世界

　　與畢卡索會晤後不久的一天，張大千午睡起來，正坐在旅館安靜的房間裡。

　　這時，巴黎市中國藝術會會長、女畫家潘玉良在徐雯波的陪同下走了進來。因為他們早就已經熟識了，因此張大千只笑著說：「請坐吧！」然後低頭開始作畫。

　　潘玉良接過徐雯波為她沏的茶，靜靜看著房間裡掛著的一幅著名畫家溥心畬贈張大千的詩：

滔滔四海風塵日，宇宙難容一大千。
卻似少陵天寶後，吟詩空憶李青蓮。

　　潘玉良原名張玉良，與張大千同齡。她自小就被親舅舅騙賣到青樓為妓，後來有幸結識了蕪湖海關監督潘贊化，並娶她為妻。她自此走上藝術道路，並隨夫改姓潘。

　　潘玉良天性聰慧，生活的坎坷又養成了她堅忍的毅力。她矢志奮鬥，先後在上海美專、里昂國立美專、羅馬國立美專學習，然後在上海美專、里昂國立美專任教。

　　自一九三〇年代起，潘玉良就從畫上認識了張大千，並成為他的藝術崇拜者，後經恩師劉海粟先生介紹，與張大千結識。

　　這時，張大千停下手中正畫著的畫，轉身看著潘玉良，不無淒涼地說：「我已經老了，別的不說，視力已經大不如以前了，我總是擔心它還要加重。過去我一個月可成百十幅畫，可是現

在，唉，連一半也達不到嘍！」

他左手輕輕捋著長髯，目光透過潘玉良的頭頂，穿過她身後的白壁，望向無限遠方，然後慢慢吟成一詩：

瀑落空山野寺穨，青城歸夢接峨眉。
十年故舊凋零盡，獨立斜陽更望誰？

這時，潘玉良凝視著張大千，觀察著他寬闊的額頭、微閉的雙唇、注視前方的雙眼，就連他臉上的一絲表情也不放過。突然她萌生了一個強烈的願望：給張大千塑像。有了這個想法，潘玉良馬上說：「張先生，我要給你塑尊像。」

張大千並沒有回答她的話，他的思緒還留在自己的意境之中：思鄉又漂泊異鄉，懷國又投荒他國！

金風橫掃巴黎之時，張大千偕夫人回八德園去了。

此時，潘玉良仍然廢寢忘食地在她的畫室裡嘔心瀝血。她用手背揩了一下額頭上的汗水，然後長舒一口氣，後退兩步，瞇著眼睛看著自己的作品：

柔和的陽光透過窗格，照亮了桌上一尊半身塑像 —— 張大千頭像。

一九五八年八月，在巴黎多爾賽畫廊舉辦的「中國畫家潘玉良夫人美術作品展覽會」上，一尊半身銅像〈張大千頭像〉最引人注目，參觀畫展的人們在這尊中國藝術家的頭像前流連忘返，發出一聲聲的真誠的讚嘆。

不等展覽結束，這尊張大千的半身銅像，連同她的水彩畫〈浴後〉一同被法國國立現代美術館購藏。這尊與真人一般大小

的銅像，同羅丹等藝術大師的傑作一起，永久地陳列在了這座著名美術館的展廳裡。世界上每一個遊客到這裡參觀時，都會看到這位中國藝術大師的立體型象。

一九五八年，張大千六十歲。他的國畫作品〈秋海棠〉參加了美國紐約舉辦的「世界現代美術博覽會」，被國際畫協會推選為全球最偉大的畫家傑作，並獲得金質獎章。而他本人獲得了該協會公選的「當代世界第一大畫家」的榮譽稱號。

全世界的報紙、通訊社都播發了這一消息：

> 這個榮譽，是張大千先生幾十年藝術追求的結晶，是他血和汗的凝聚。這個榮譽，也是源遠流長、獨具特色的中國畫的勝利！

張大千得到這份殊榮是當之無愧的，他用幾十年的心血換來了世界對他的承認。這個最高榮譽不僅是對張大千的評價，也是對張大千所代表的中國藝術的評價。

絕妙的中國繪畫藝術，終於在張大千的努力下，獲得了世界級的崇高榮譽！

一九五九年，法國巴黎博物館成立了永久性的中國畫展覽廳，張大千的十二幅作品參加了開幕式，但他本人並沒有去巴黎。

此時的他，已經應邀去了臺灣，在臺北舉辦了「張大千先生國畫展」。同時應臺灣故宮博物院之邀，張大千為故宮藏畫作鑑定，後來寫成《故宮名畫讀後記》。

鑑於張大千的藝術成就，教育部長、原清華大學老校長梅貽琦代表有關方面，授予張大千「金質文化獎章」。一時間，臺灣

掀起了一股「張大千熱」。名聲越叫越響了，上門祝賀並求張大千作畫的人終日不絕。

但這時，張大千卻越來越受到眼疾的困擾，於是決定去美國治病，順便到日本、法國、瑞士、聯邦德國等地遊歷。

三月到達美國，威廉·畢凡姆醫生為張大千檢查，他眼球後部微血管破裂五十五處，要立即縫合，其他疾病治療要稍推後。但鑑於張大千年事已高，又有嚴重的糖尿病，不能開刀，決定先給他保守治療，十月份再來採用紫色光射機治療。

不料回到巴西靜養期間，一天他錯把三級臺階看成了兩級臺階，一腳踏空，摔斷了右腳兩根趾骨。

消息傳出，不少朋友紛紛解囊捐助，一時就集了上萬美元，這令張大千深為感動。

十月，再去美國，張大千在醫生處做了費用昂貴的紫色光射機治療。剛開始感覺效果很好，可惜回到巴西後，右眼視力又突然下降，三步之外幾乎看不見人。

他的眼病時好時壞，名醫請了不少，大醫院進的也不少，但效果都不是太理想。眼疾成了張大千晚年的一大心腹之患。

勇於突破再創輝煌

　　張大千在海外畫展不斷，他的聲譽如日中天，名揚世界。但他並不滿足，他仍在探尋藝術的無窮境界。

　　儘管年進老邁之列，又受眼疾困擾，但張大千並不服老，他常自比三國黃忠，並對家人說：「我比黃忠還小些吧！藝術道路上不進則退，當了個什麼『世界第一大畫家』不畫畫算哪門？」

　　張大千在苦思著突破之路，從一九四〇年代末開始，他就一直研究在繪畫中使用大潑墨、大潑彩的技法。一九五六年從巴黎回來之後的那個久旱驟雨之日，他以潑墨法為主畫了第一幅作品〈山園驟雨〉，當時就有人敏感地認為：這也許是一條突破新路的訊息！

　　他又想起前幾年自己寫的一句話：「抉造化之玄奧，覘運會之降升。衡鑑之微，唯以神遇。」

　　「對！」他不由得豁然開朗，手一拍床邊，「窮則變，變則通，通則達。哈哈！」

　　第二天一早，張大千練完一套太極拳，回到畫室鋪開大紙，寫了一副對聯，每個字都有碗口大小：

身健在，且加餐，把酒再三囑；
人已老，歡猶昨，為壽百千春。

　　這是集黃庭堅、辛棄疾的詩句而成。他退後兩步欣賞已畢，隨即命人拿去裝裱後掛在畫室內，開始了他辛勤的閉門修練。

從此，張大千以從中國傳統繪畫技法中吸取的營養為基礎，融合西方繪畫技法，創新求勝，在畫面上大面積運用積墨、破墨、積色、破色等技法，使其作品煥然一新。

一九六〇年，張大千又在巴黎舉行近作展，共展出作品三十件，大部分為大潑墨作品。接著，這三十件作品又在布魯塞爾、雅典、馬德里等處巡迴展出。

一九六一年，張大千在日內瓦舉行近作展。並在巴黎舉行巨幅荷花展。這幅荷花後來被紐約現代美術博物館高價收藏。

在展覽期間，張大千有一次去他的義妹、音樂家費曼爾女士開的大觀園餐廳吃飯，忽然發現很多餐具上燒有一幅中國水墨畫，畫面是一個在草葉上的刀螂，而繪畫風格頗似齊白石，便問費曼爾：「這是誰畫的？」

費曼爾高興地說：「哦！有一次畢卡索來我這裡吃飯，偶然跟我提起了你，也知道了我們之間的關係。他高興地當場就用毛筆畫了這幅畫贈給我。我於是就把它燒在餐具上做裝飾了。」

張大千頗感興趣：「原來這個老先生還在學習中國畫。」

飯後，他讓費曼爾拿來紙筆，也即興畫了兩幅花卉小品。後來費曼爾也把它們都燒在了餐具上。這段美談傳開後，大觀園的生意也比原來更興盛了。人們有時來這裡並不僅僅是為了品嚐美味，更是來欣賞兩位大師的餐具的。

同年冬，他又在聖保羅舉辦了近作展。

一九六二年，張大千創作了四幅通景巨幅〈青城山〉，這成為張大千大潑墨技法的代表作。這幅畫長五百五十五點四釐米，

高一百九十五釐米，取材於他所「平生夢結」的故鄉青城山。四幅作品通景相連，雲海峰峙，煙雨迷濛，氣派宏大，筆墨酣暢淋漓，一氣呵成。上面還有張大千題寫的詩句：

> 沫水猶然作亂流，味江難望濁醪投。
> 平生夢結青城宅，擲筆還羞與鬼謀。

這幅作品的出現，立刻引起各方面的關注和興趣，同行都被它震驚了，感到了它的非凡意義。

張大千在這幅畫中，運用了西方繪畫中光與色、明與景的處理技法，但採用的形式、手段到繪畫顏料和工具仍然是中國傳統手法，只是張大千透過變法，氣勢更加雄渾蒼老和宏大精深了。

他由以往的細筆改成了大筆，重視渲染，將水墨與青綠、潑彩與潑墨融為一體，表現出中國山水的意象。這正是張大千獨創的潑彩法、墨彩全潑法，他為中國畫開闢了一條嶄新的道路。

一些美術評論家準確判斷，這是張大千藝術道路上的第三個里程碑，他的藝術生命又跨入了一個新的更高境界。

而有些人在震驚之餘，也發出了懷疑之聲：「一個六十多歲、身患多種疾病的老人，怎麼能畫出這樣氣勢恢宏、迷離混沌的東西？」

一九六三年初，正在紐約舉辦畫展的張大千聽到了這種挑戰的聲音：「張先生，俗話說『耳聽是虛，眼見為實』，我不信你還畫得了這樣的大畫！如果行，可不可以當眾畫一幅？」

張大千接受了挑戰：「你要怎麼著才能相信？」

「我受一位很有地位的美國人委託，請您畫一幅長二十四尺、

寬十二尺的六幅荷花通景屏。她的名字保密。」

張大千一聽不由得心裡冷笑，他一捋長髯：「這算什麼，更大的我也可以畫！畫出來又怎樣？」

來人也不示弱：「我的委託人願出十萬美元以上的高價購買先生這幅畫，條件是當眾畫。」

張大千仰天長笑：「就這樣，我明天就畫，請你當面觀看！」

第二天上午，聞訊趕來的華僑、字畫商、記者等各界人士雲集張大千下榻的旅館寬大的客廳。地上擺著兩丈多長的數幅宣紙，毛筆、墨汁、彩色顏料都準備好了。記者們也準備好了照相機，大家都等待著這場好戲開場。

隨著爽朗的笑聲，張大千來了。他左手提長袍，右手拄藜杖，長髯飄飄，走到人們面前：「囉，來了這麼多人哪！」

夫人跟在他身後，幫他將長袍袖和白綢襯衣衣袖捋了上去。人們從他的舉止，確實看出了他的一絲老態，不由得為他捏了一把汗。

但當張大千脫掉布鞋，穿著布襪站在宣紙上的時候，眼皮一撩，雙目立刻射出炯炯神光，神情為之一變。

只見他雙手捧著盛滿散發出清香的墨汁的紫色雲紋大水盤，若斷若續從左到右地把墨汁潑到宣紙的各處，就像在練習太極拳一樣，步伐輕柔而矯健，情態昂然，一點也不像一個六十四歲的老人。

人們的視線全被在紙上浸潤的一團團墨汁吸引住了，呆呆地看著，弄不明白這個中國老人在搞什麼名堂。

只見張大千掣起了兩尺多長的「師萬物」巨筆，在畫面上順著鋪灑的墨汁隨形勾勒，筆鋒縱橫馳騁，如疾風驟雨一般……

人們慢慢看出了一些名堂：「這不是一塘繁茂的荷葉嗎？」

畫室裡只聽到「沙沙」的紙響，人們都緊張得抿住了嘴唇。張大千的額頭上沁出了細細的汗珠，他全神貫注，時蹲時站，銀髯飄擺，就如揮刀縱馬萬軍中取敵首級的老黃忠一般。

時間慢慢流逝，有的人腿都站酸了；記者累得臉上流滿了汗珠，一邊拍照，一邊筆錄現場。

張大千終於停筆抬頭，手捋鬍鬚朗聲說道：「怎麼樣？還有人說我老嗎？」

眾人仔細欣賞，驚嘆拜服：這是一塘繁茂連天、生機盎然的荷花，而且每一幅既是獨立的佳作，又是二十四尺整幅畫中的一個組成部分。

一位年過花甲又患有疾病的老人，卻仍然有如此高超的畫技、敏捷的思維和強韌的體力，這真是一個奇蹟！

這幅荷花通景屏被美國發行量最大的刊物《讀者文摘》的女編輯主任花十四萬美元高價購藏，創下了當時中國畫售價的最高紀錄，也創下了張大千自己售價的最高紀錄。

畫卷運到了以裝裱精美著稱的日本東京，日本人從來沒有見過這麼巨大的中國畫，裝裱師找不到這麼長的裱褙室，不得不打通了兩間寬大的工作房。十個工人一齊動手都無法提起，只好用了二十人才完成了這幅畫的裱褙，使高超的師傅們累得筋疲力盡。

張大千的名氣更響亮了，人們稱他為「神奇的張大千」。而他在報紙上的照片更被加了旁註 ：

　　中國的活神仙。

　　張大千讓中國繪畫藝術高高地站立在世界的頂峰。

積極弘揚中國文化

　　張大千不僅使中國繪畫藝術崛起於世界，而且更是一位不倦地弘揚中國藝術的「文化大使」。

　　在此之前，由於中國多年閉關鎖國和戰亂不斷，中國畫在世界上的地位一直不被看好。而張大千在海外期間，足跡踏遍歐洲、美洲、日本和東南亞；在美國、法國、日本、比利時、希臘、西班牙、瑞士、英國、聯邦德國、印度、阿根廷、泰國、馬來西亞、新加坡、韓國和香港、臺灣等國家舉辦了八十餘次畫展。

　　張大千始終以弘揚中國文化和藝術為宗旨，除了繪畫，他還以中國的園林藝術、美食、文化，甚至他的中國人的氣質、風度和穿著打扮，征服了無數的外國人。

　　一九六三年五月，張大千在香港見到了從內地來探望他的女兒張心瑞、張心慶。張大千悲喜交集，淚如雨下。張心慶告訴父親，母親曾正蓉於一九六一年在成都病逝，由四川省文化局專門撥給了安葬費。張大千在難過之餘，也感謝祖國對他及家人的關懷。

　　張心瑞當時是四川美術學院老師。她自幼隨父親學習書畫，很受張大千疼愛。她隨父親在香港辦完畫展後，又一起來到巴西「八德園」，同去的還有張大千從未見到過的外孫女肖蓮。

　　張大千終日與外孫女在八德園嬉戲玩耍，當時恰逢張心瑞三十六歲生日，張大千親筆為女兒畫了巨幅畫〈八德園山水風景

圖〉作為紀念。

　　畫完之後，他深情地拉著女兒的手，眼眶中溢滿了淚水，傷感地說：「時光流逝何如是之速！與吾兒分別，竟十八年矣……」話未說完竟已是熱淚滾滾而出。

　　心瑞和肖蓮朝夕相伴在張大千身邊，陪他作畫、聊天、散步。有一次，心瑞臨摹父親過去的一幅〈歲朝圖〉，張大千看後高興得連連點頭，提筆在畫上略加點染潤色，並在畫上題詞：

拾得（心瑞乳名）愛女，遠來省親，溫凊之餘，偶效老夫墨戲此臨〈歲朝圖〉，頗窺堂奧，喜為潤色之。爰翁並識。

　　張心瑞注意到，父親雖然久居海外，但一直心繫中國，關注著大陸的情況。張大千的書架裡有許多中國一九五〇年代以後的出版物，如黃賓虹等畫家的畫冊，還有一些歷史、文物考古方面的書籍，梅蘭芳先生的錄音帶等。

　　在園中散步時，張心瑞發現「八德園」完全是一座中國城。園內的山水、草木都按中國式風格佈置，包括室內的家具、喝茶的沏法、飯菜的風味都是中國式的。父親無論冬夏，都穿中國衣衫和布鞋，按照中國的風俗過年過節。

　　每逢張善孖、曾熙和李瑞清的生辰和忌日，張大千總是親自率領全家人，按中國傳統禮儀上供祭奠。

　　在教育子女方面，張大千也完全按中國傳統的觀念：和睦共居、長幼有序、勤儉持家，並且嚴屬到不許在家裡說外國話。

　　他與外國客人交談也是用四川內江方言，還說：「為什麼我一定要說外國話？外國人為何不跟我說中國話？」

一九六四年四月，張心瑞就要起程回國。臨走那幾天，張大千整日作畫不停，他要給親人留下永久的紀念。

他給七歲的小肖蓮畫了一本山水、花卉畫冊；還單為外孫女畫了一幅〈雀石圖〉，並題了一首詩：

送一半，留一半，蓮蓮、蓮蓮你看看，到底你要哪一半？

寫完後張大千笑著對肖蓮說：「爺爺這幅畫只給你一半，我也要一半喲，你自己挑要哪一半，爺爺好為你裁開。快說。」

肖蓮以為是真的，仔細地橫看豎看，怎麼都會把畫弄壞，急忙求張大千：「爺爺，這怎麼分得開呢？不要裁好不好？裁了就壞了！」

大家都被孩子的天真逗樂了。張心瑞看女兒都快急哭了，笑著說：「傻孩子，爺爺逗你玩的。快謝謝爺爺。」

肖蓮看著張大千，張大千笑著說：「喔，爺爺不裁了，全部給你。哈哈！真是個老實孩子！」

張心瑞離開巴西到香港，張大千專程送到香港。一到香港，張大千又專門給肖蓮畫了一幅山水〈摩詰山園圖〉。畫作成了，張大千久久凝視著女兒和外孫女，欲語又止，再次提筆在圖上方寫下長跋：

此予新得，磐礴泉石之勝，當為摩詰冠……務將還蜀。治亂不常，重來知復何日？言念及此，能無悵恨！

短短數語，無不充滿愛憐和遺憾。臨別之際，張大千又為家鄉的領導和朋友們作了一些畫，請女兒帶給他們，並轉達一個海

外遊子的心意。

　　一九六四年，張大千來到東京，請日本醫科大學樋渡正五教授治療眼疾。檢查後發現，他兩眼除患有白內障外，右眼血管硬化，眼球底出血。經過一個月的治療，摘除了白內障，出血停止，病情有了一定的好轉。

　　這年五月十日是張大千六十五歲生日，正巧是在聯邦德國科隆舉辦畫展期間。這一天，表弟喻鐘烈和朋友們特意在萊茵河的遊船上為他設宴慶賀。

　　喻鐘烈是張大千表叔喻培倫之子，比表哥小三十三歲，很早就出國留學並定居，他還娶了一位德國太太。

　　當日碧空如洗，遊艇輕快地昂著藍白相間的頭向下游馳去。萊茵河就如一塊鋪在玻璃板上的淡藍色軟綢。

　　張大千穿著長袍、布履，手拂長鬚，高興地和朋友們談笑著。兩岸時而是平緩的草地，時而是叢生的樹林，岸上與相鄰遊艇上的人們都好奇地看著他，因為多數人雖然聽說過這位中國畫大師，卻沒有見過他。

　　後來當人們知道遊船上那個被稱為「張先生」的長鬚老者就是張大千時，不由得都熱情地向他招手致意。同船的遊客則紛紛請他簽名。

　　嗅覺靈敏的記者馬上湊上前來說：「張先生，請問你再次暢遊萊茵河，是為觀景還是有其他原因？」

　　張大千神采飄然地答道：「鄙人痴長六十有五，今日敝表弟喻鐘烈特約其同事為老朽做生日。」

　　表弟喻鐘烈與同事們見此情景非常興奮。因為嚴肅的日耳曼人很少對外國人表示這麼狂烈的熱情，是張大千以他中國人的氣質、風度及藝術魅力征服了日耳曼人，都感覺張大千真為中國人爭氣。

　　有記者又問到他去年在新加坡、吉隆坡和紐約等地的畫展均獲成功，這次在科隆再次獲得空前成功有何感想時，張大千略一思索，朗聲答道：「此次鄙人到貴國舉辦個人畫展，深感貴國人民好客之誼和酷愛藝術之風。畫展之所以取得成功，並不僅僅是我個人的成功，而是中國繪畫藝術千年不衰之魅力所致。」

　　一位友人敬仰張大千的風采和藝術，引用了歌德的一首詩贈給張大千以示祝壽：

> 開展的生命，
> 長年的努力。
> 不斷地探索，
> 繼續地建樹。
> 從來不閉塞，
> 經常地通達。
> 忠實地保護舊傳統，
> 善意地發揚新作風。
> 態度嚴肅，
> 目標純潔，
> 方才達到今日的境地。

　　畫展尚未結束，聯邦德國四大銀行之一的商業銀行與德國航空公司將所有的畫買下，準備在聯邦德國全境內舉行巡迴展覽。

科隆市長破格參觀了這一併不是政府承辦的民間畫展，還親自在市政大廳設宴慶祝，隨後市長又親自用自己的遊艇陪同張大千再次遊覽了萊茵河。但喻鐘烈在不經意中發現，表哥在凝視萊茵河時，忽然有一絲黯然神傷的表情。

　　記者將此盛事在報紙上連載報導，於是，張大千的美髯又飄灑在聯邦德國的報紙上。

　　一九六五年底，張大千正在倫敦開畫展，突感不適，於是趕往美國治療。十二月十四日，經美國哥倫比亞大學附屬醫院檢驗，發現他膽囊有龍眼大小的結石兩粒，還有不少小結石。經過三個星期治療，基本治好了膽結石。

　　住院期間，張大千保持了樂觀的心態，他說：「蘇東坡曾說『因病得閒真是福』。往日窮忙，今日才知此言極妥帖。」

　　張大千多年來始終堅守著年輕時在日本留學時立下的誓言：「今後無論在國內國外，永遠只穿中國衣履，使用中國語言。」

　　因此雖然在國外居住了這麼多年，但他一直以中國的風俗習慣生活。無論他去哪裡，總是一襲中國長衫、圓口布鞋，鬚髮飄然，有時還戴著自己制的「東坡帽」。在外國人的眼中，他永遠都是手提長衫，昂首闊步的「美髯公」形象。他以做一個中國人而自豪。

　　他始終不忘故鄉的情景，有一次他觀看相冊，往事一幕幕如此新鮮，歷歷在目，恍如昨日，情不自抑作詩一首：

　　不見巴人作巴語，爭教蜀客鄰蜀山。
　　垂老不無歸國日，夢中滿意說鄉關。

　　他一生畫過無數國外山水，如《瑞士戛山》《海嶠二士》等，但始終不畫小汽車、洋房和西裝，甚至在外國山水上添上中國古裝仕人。

　　張大千六十七歲生日時，表弟喻鐘烈夫婦飛越大西洋來到巴西為表兄祝壽。張大千非常高興，熱情招待表弟伉儷。

　　喻鐘烈看到張大千列出的菜單，驚奇地問道：「炒蝦球、釀醋背柳、白汁魚唇……在表哥家竟然能吃到這樣道地的中國菜，簡直太出乎我意料了！」

　　表兄弟一起度過了兩星期的快樂時光。臨別前，兄弟倆一起漫步在五亭湖邊，喻鐘烈看了一眼表哥，忽然問道：「表哥，當年在萊茵河上，我發現你在高興之餘突然有一刻神情黯然，當時我不好多問。今天我又見你似有心事。我憋了兩年也難解，不知當日……」

　　張大千抬起頭來，嘴角微微抽搐，雙目直視表弟答道：「當日我突然想起了揚子江。」

　　隨後，張大千吟起在〈六十七歲自畫像〉上題的一首詩：

　　　還鄉無日戀鄉深，歲歲相逢感不禁。
　　　索我塵容塵滿面，諸君饑飽最關心。

　　當晚，兄弟倆坐在五亭湖畔，一輪皎潔的明月嵌在無邊無際的蒼穹，周圍一切景物都籠罩在朦朧之中。

　　張大千聲音低沉地對表弟說：「小時候，修哥跟我講詩詞，開篇就是『舉頭望明月，低頭思故鄉』。當此明月，焉能無情，豈不眷念舊國！中國有句古話：『小草戀山，野人懷土』，身為

中國人，就不能忘了祖宗。」

喻鐘烈看到，兩滴清淚順著表哥的面頰流了下來。

喻鐘烈原本年輕氣盛，一直追隨於歐美的西方文明，對中國文化早已不太感興趣，生活習慣上也早已拋棄了中國方式。但自他在海外見到張大千後，卻深深地被這位著中國衣衫、說四川方言的老表所吸引。

喻鐘烈自那次科隆畫展見到表哥的作品後，宛如回到了家鄉的山水間，倍感親切。他看到張大千受到無數外國人的崇拜而更心生慚愧。而與張大千在聖保羅喧譁的鬧市中心，看到表哥著中國長衫，昂首闊步，被人奉為「中國的活神仙」，顯得那麼瀟灑，他更差點流下淚來，為表哥的風度折服、自豪，也為自己失去炎黃子孫的氣節而慚愧。

從此，喻鐘烈在表哥的潛移默化下，慢慢改掉了自己身上的「西化」習慣，重新回歸對中國傳統文化的崇敬。

一九六七年至一九七三年的六年裡，張大千在美國史丹福大學博物館、加州卡米爾城萊克美術館、紐約文化中心、洛杉磯考威克美術館、紐約聖約翰大學、法蘭克‧卡諾美術館、波士頓隊阿爾伯－蘭敦美術館、舊金山礫昂博物館、卡米爾拉奇博物館、洛杉磯安克魯畫廊等地共舉辦了近二十次畫展。

張大千的畫傾倒了千千萬萬的美國人，美國洛杉磯市授予他「名譽市民」的稱號，加州太平洋大學還頒授他「榮譽人文博士」學位。

張大千堅持弘揚中國的文化，使世界上無數的人們認識了中

國，認識了優秀的中國文化，並使無數的海外炎黃子孫都為之自
豪和驕傲，他不愧是中國的「文化大使」。

離開巴西移居美國

在海外居住日久，張大千的思鄉之情越來越重。在為疾病痛苦所折磨的時候，他也越來越思念家鄉和親人們。

自二哥逝世之後，每逢三哥張麗誠、四哥張文修的生日，他都要作畫遙祝。

一九六六年四哥張文修八十二歲生日，張大千畫了一幅《黃山舊遊圖》，並在畫上感傷地題道：

> 丙午春，記寫黃山舊遊，寄呈修哥誨正。吾哥年八十有二，弟亦
> 六十八矣，相望不得見，奈何，奈何！

張大千出國時隨身攜帶了母親畫的《貓蝶圖》、二哥畫的虎等作品，他把這些畫當作最珍貴的寶物珍藏，從不輕易給別人看。而自己常常一個人的時候，久久地觀看這些畫，常常看到淚水灑滿衣襟。

同命相連、飽受思鄉之苦的于右任先生知道之後，深為老友的思鄉之情而感動，作了一首〈為張大千題先人遺墨〉相贈：

> 天涯人老忘途遠，君莫話前游。風雲激盪，關河冷落，賢者飄
> 流。
> 一支名筆，三年去國，萬里歸舟。依依何事？先人遺墨，並此神
> 州！

張大千看到「先人遺墨，並此神州」這兩句，撥動了他心底的萬丈情絲。

張大千常常想完成一件表現偉大中國氣魄的作品。一九六八年四月，他不顧視力極差、疾病纏身，僅僅用了十天時間，就完成了巨幅長卷〈長江萬里圖〉。全圖分為十個段落，起筆於青城山下的岷江索橋，收筆於大洋岸遠望的長江入海口。

這幅巨作，高五十三點三釐米，長一千九百九十六釐米，再現了錦繡河山的萬千氣象、瑰麗壯闊，氣勢上超過了南宋畫家夏珪六丈四尺長的〈長江萬里圖〉。

〈長江萬里圖〉作為張大千送給在臺灣的老鄉張群八十大壽的禮物，五月九日轉交給張群，隨後在臺灣故宮博物院展出，吸引了千千萬萬的臺灣人民。很多青年都是第一次從這幅畫上見到中國的長江。許多從中國到台灣的老年人，彷彿又回到了故鄉，激起心中的故國之思，個個都熱淚盈眶。

人們紛紛爭相搶購這幅畫的復製品加以珍藏。

著名美術評論家黃苗子曾有一段精彩的評論，概括了這幅巨作高超的藝術手法和不朽的藝術價值：

這幅作品正如一個大交響樂章，時而黃鐘大呂，管弦鏜嗒；時而小弦切切，餘音繞樑；時而豪絲哀竹，綿渺流暢。輕盈處如美女披紗，凝重處如莊嚴妙相。有時疏能走馬，有時密不藏針。五丈多長的一幅卷子，他一氣呵成，得心應手。

我們不能否認張大千有很好的記憶力，對萬里長江的主要特點，經過三十多年還瞭如指掌並且畫了出來。

但我認為更重要的是他具有深摯的鄉土之愛，對祖國的山川人物有骨肉之情。離開這些，再高明的技法也是無源之水，日漸枯竭。

成功的畫家需要很多條件，但最需要的，首先是充沛的感情，對

祖國大地山河的愛戀。

後來，這幅畫還在美國紐約福蘭克加祿美術館、芝加哥藝術美術館、波士頓阿爾伯－蘭敦美術館展出，吸引了一批批海外中國人和外國人。

一九六八年七月二十一日，曼谷〈世界報〉經過在泰籍華人和華僑中進行廣泛的民意調查，推崇張大千為「當代中國最佳畫家」。

時光荏苒，十多年過去了，一九六八年張大千七十大壽時，曾感慨地畫了一幅自畫像，並題詩道：

七十婆娑老境成，觀河直覺負平生。
新來事事都昏瞶，只有看山兩眼明。

為什麼在功成名就之後，會有如此落寞的心情呢？因為他費盡千辛萬苦經營的八德園，就將要忍痛放棄了。

由於巴西政府準備在八德園附近修建水庫，按設計規劃，這一帶將要被淹沒，因此政府要徵收。

八德園的被徵收對張大千是一個沉重的打擊，這裡的一草一木、一山一石都曾經花費過他的心血，一旦離去，心中的失落難以言表。

之後，張大千考慮到美國加州有較多的華僑和老相識，於是帶著夫人、兒子、女兒及一家人移居美國西海岸，在舊金山南面的觀光小城、加州的卡米爾城購下一處住宅，取名「可以居」。

可以居比起八德園的寬敞與氣魄來，當然不可同日而語，但環境非常秀美。它的附近是頗負盛名的「十七里海岸」，怒濤拍

岸，岩石奇特，非常壯觀。沿岸蒼松處處，草坪如茵，奇花異草，珍禽馴鹿，海中有小島，海鷗群集，白浪滔滔，真可謂人間仙境。

張大千的心境漸漸地安定了許多，在可以居期間，他陸續在洛杉磯美術館、舊金山美術館、臺北故宮博物院及香港大會堂舉辦了畫展。

一九七二年春節剛過，張大千終於在「十七里海岸」內找到了一處地方。「十七里海岸」曲折而壯闊，公路兩旁到處是一片花海。他看中的新居地點不靠海，但是數棟平房周圍儘是茂林修竹，濃蔭垂碧，青翠欲滴。對長久患眼疾的張大千來說，多看一些綠色景緻是有益處的，於是他毫不猶豫買下了數畝地，命名為「環蓽盫」，仍然準備建造一座中國式庭園。

以前在中國各地時，張大千從來不親自構築園囿，上海的租界、蘇州的網師園、北京的頤和園聽鸝館、青城山的上清宮，都已經是最美的各具特色的園林了。

但自從到北美之後，他施展開拓精神，把畫面上的構想和創意，適度地轉到實際園林上，憑藉經營八德園的經驗，把環蓽盫修建得井井有條。幾經尋覓，運來一塊重達五千公斤的巨石置於梅園，並題為「梅丘」。

喬遷之日賀客盈門，張大千接連幾天都處於興奮之中。

宴席之上，有人大讚六小姐心聲的麻婆豆腐色香味俱佳；有的誇獎梅丘上的數百株梅樹姿態各異，景寒添香；也有人對斜徑兩側的各式盆景讚不絕口，巧奪開工，自成一統。後來就說到

了環蓽盦這個名字上，大家都說這個名字不好理解。

張大千慢慢地說：「這也難怪，諸位一輩子居住海外，中國的古書讀得少些。這是取自《左傳》的典故：『蓽路藍縷，以啟山林。』意思是駕著牛車，穿著破舊的衣服去開闢山林，含有創業維艱之意。」

宴後，張大千作〈移家〉詩一首：

萬竹叢中結一盦，青氈能守自潭潭。
老依夷市貧非病，久侍蠻姬語亦諳。
得保閒身唯善飯，未除習氣愛清談。
呼兒且為開蘿徑，新有鄰翁住屋南。

隨後他在洛杉磯安克魯畫廊舉辦個人畫展，取得成功。由於這時他已在美國定居，一時成了當地新聞人物。當記者圍攏張大千提出各式各樣的問題時，張大千機智幽默地與他們打趣：「諸位，有個先生問我，為什麼我的鬍子少了許多，其實道理很簡單，我作畫要用毛筆嘛，我拔去做毛筆了。但這支筆作的畫不對外，因為它畫在我心上。」

在環蓽盦，與旅美畫家侯北人成了近鄰，兩個人經常你來我往，切磋畫藝。

早在一九五六年春，侯北人暫居香港時，就曾登門拜訪過張大千。侯北人師從於黃賓虹，當時張大千以石濤筆法畫了一幅六尺墨竹送給侯北人。

十一年後的一九六七年夏，張大千受美國史丹福大學邀請，到該校博物館開畫展時，在加州卡麥爾城華僑邱永和開的旅館裡

又遇到了已經旅居美國的侯北人。這時他已經是柏拉特藝術中心的中國畫教授了。兩個人一直暢談到深夜才分手。

侯北人也對故鄉懷著深深的思戀，因此他在侯宅種了不少中國的花木，如梅樹、海棠、桂樹、玉蘭、石榴、銀杏等，並為住宅起名「老杏堂」。

一九六八年的洛杉磯，侯北人在杏花飄落時節見到了那幅永世不朽的〈長江萬里圖〉，不由得百感交集，想起當年張大千站在海邊翹首故國的情景，忍不住伏案揮筆，在〈老杏堂雜記〉中寫下了一篇感人至深的觀感散文：

> 作了這樣漫長的萬里之遊，浮在腦際的，是那無盡無休的美麗的江山。在眼前的，是這幅令人陶醉的畫卷。
> 當我慢慢把這複製本的卷子合上，望窗外異國的白雲悠悠，杏花飄落，心中有無際的感懷，無邊的嘆息。
> 難道說那萬里長江，壯麗的山河，在這一生，在我們這一代，就永遠如夢似的縹緲，不可捉摸了嗎？但願山川有靈，告我們歸期吧！

侯北人後來發誓：「此生此世，無論如何要回故國，看我長江！」

一九六九年三月，張大千到侯北人家看杏花。看到杏花，他又不由得想到了江南，回去之後就畫了一幅〈看杏花圖〉，並題了一首詩：

> 一片紅霞燦不收，霏霏芳雨弄春柔。
> 水村山店江南夢，勾起行人作許愁。

張大千與侯北人共賞群花，懷念故國。侯北人曾畫過一幅〈桂林山水〉，張大千看後感慨至深，提筆在上題了一首詩：

八桂山川系夢深，七星獨秀是幽尋。
渡江不管人離別，翹首西南淚滿襟。

侯北人也是潑墨潑彩畫的積極倡導者和實踐者。他和張大千一道，對完善潑墨潑彩畫法作出了努力，並形成了自己的構圖、意境。兩個人成為至交好友。

第二年冬天，坐落在環蓽盦西面小丘上的亭子建成了，張大千取蘇東坡「此亭聊可喜」之意取名為「聊可亭」。

徐雯波說：「古人說六十不造屋，你七十有五，既然亭子都造了，也聊為可喜，再給它題副聯如何？」

張大千欣然應允，幾個大字一揮而成：

聊復爾耳，可以已乎。

從此環蓽盦內曲徑小路、竹亭梅園無不具備。

張大千在此創作了大量的作品，並在美國舊金山美術館舉辦「張大千四十年回顧展」，又先後在臺北、香港、漢城等地舉辦大型畫展。並榮獲加州太平洋大學「人文博士」榮譽學位。

張大千的氣度、風範和談吐，承襲了中國傳統的風貌，氣質高雅，自然親切，獲得了世界各國人民的崇敬和讚揚。

侯北人讚嘆張大千的潑彩法：

舉世為之驚讚推賞，使中國山水畫另闢一個新天地。

書法家王壯為說 :

大千之可愛可貴，在於其畫之繁者、巧者、細者都是超人一等
的。

溥心畬乾脆用「宇宙難容一大千」來概括對張大千的讚美。
於右任作〈浣溪沙〉稱讚張大千說：

上將於今數老張，飛揚世界不尋常 ；龍興大海鳳鳴岡。
作畫真能為世重，題詩更是發天香 ；一池硯水太平洋。

回到臺灣定居雙溪

環蓽盦雖然比八德園小，但張大千卻總覺得園子裡一天到晚冷冷清清的不是滋味。

真正的原因是，親人們都散處四方，兒孫們也或外出求學或工作在外，大家聚在一起的時間自然少多了。人們都整日忙碌，很少有人沒事串門清談。

但張大千天生閒不住，好熱鬧，現在人入晚境，話越多就越怕冷清，但朋友們不是藉口忙而來不了，就是來了坐一會兒也就告辭走了。

更苦惱的是，與家鄉的親人們已經好長時間都沒通信了，得不到中國的真實消息。

他不由得犯了疑惑，問徐雯波道：「三哥、四哥為什麼還沒來信？」

徐雯波只好說：「可能他們不知道我們已經遷居美國了，信寄到巴西還沒轉過來吧！」

張大千氣道：「你不要以為我老糊塗了，最近我聽到好幾個朋友說，他們都收到中國親人的來信，為何偏偏我們沒有？我去年、今年都給心慶她們寫了信去，並透過香港的李七叔分別給他們幾兄妹匯了款，為什麼連個信都不回一封？我看其中必有原因！」

張大千寫給張心慶的信，她都收到了，她不知讀了多少遍，有的句子都快背下來了：

　　美國與中國雖無邦交，但已有往來，汝可將情況前去申請，必可
得其准許。外孫女小咪，你所極愛，必須帶來或者留在我身旁。

　　而在這時，中華民國政府開始不斷地主動關心張大千。不斷
授予他榮譽，幾乎年年舉辦有關張大千的畫展。臺灣的相關人士
也不斷登門邀請張大千去臺灣定居。

　　一九六八年十一月，張大千托張群將自己臨摹的六十二幅敦
煌壁畫贈給臺灣故宮博物院。

　　一九七〇年仲夏，張大千在臺灣梨山賓館偶然遇到一個四川
老鄉，他是隆昌人，離張大千的老家內江僅百里之隔。張大千與
此人並不相識，但聽到鄉音，欣喜至極，竟放下了重要事情，與
老鄉作了一番長談，談起了四川的風土人情。張大千在談完之
後，寫了一首充滿誠摯情誼的小詩並書寫在宣紙上，贈給這位
老鄉：

　　君之鄉里為鄰里，異地相逢快莫論。
　　挈我瓊樓看玉宇，不勝寒處最情溫。

　　一九七六年，張大千垂垂老矣，再過三四年，就是八十高齡
了。時間以它鋒利的年輪，無聲無息卻又無情地給這位老人留下
了無處不在的痕跡，頭頂禿了，頭髮白了，腰板不硬，步履艱
難，酣酣入眠的時間一天比一天少了。

　　他知道自己老了，以前的「大千父」印章不常用了，換成了
「大千老子」、「爰翁」。他又多麼希望自己不要老，畫上的「大
千唯印大年」、「雲璈錦瑟爭壽」、「張爰福壽」，就是自己心願
的寫照。

人入老境，另有一番滋味，孤獨寂寞怕是其中最難熬的滋味。身在美國，這種滋味尤為明顯。他的目光又落在那首韓愈寫給侄兒十二郎的詩〈河之水二首寄子侄老成〉上。

　　這首詩不知誦了多少回，已經完全背得了。纏綿傷感的詩情，無法排遣的愁懷，無可奈何的思緒，千古如是！

　　張大千覺得自己疲倦了，幾十年海外的奔波，萬里之外的思戀，都使他感到寄人籬下之苦。現在，人老了，也該回去了。自一九四九年底離別故國後，張大千始終以藝術為自己的出發點和最終目的，長期在異國居住。但是，作為一個中國人，總要葉落歸根呀！

　　一九七五年，臺灣的國立歷史博物館舉辦了「張大千早期作品展」、「張大千畫展」。接著，該館在舉辦「中西名家畫展」時，又將張大千三十年來的八十餘幅精品參加展覽。

　　旋即，該館與「韓中藝術聯合會」聯合在漢城國立現代美術館舉辦了一個大型畫展，張大千以六十幅代表作參展。同年，臺灣方面還編印了〈張大千作品選集〉、〈張大千九歌圖卷〉等精美畫冊，並頒發了「藝壇宗師」匾額與張大千。

　　任何一個藝術家，都希望別人尊重他所從事的藝術和創作的作品，甚至超過他本人。

　　在這之前，張大千隔一兩年要回臺灣一次，那邊有相交幾十年的老朋友和學生；那邊，有阿里山、日月潭、北投、太魯閣……臺灣土地上的秀麗山水，又可以激發出他多少創作激情，畫出多少勝景之畫。

一段時間，張大千泡在臺北「故宮」裡鑑定古字畫。這批古字畫的主體部分，是中華民國政府自大陸潰退之際，從北平、南京等地運來的。它包括歷代古字、古畫、珍寶器皿，其中不乏稀世之珍。張大千有幸泡在裡面，怎不使他陶醉呢？

鑑定文物，貌似輕鬆，實際上是個相當費勁的工作。張大千恰恰是鑑賞的神手、字畫的法官，他頗為得意地認為：「一觸紙墨，辨別宋明；間撫籤賻，即知真偽。意之所向，因以目隨；神之所驅，寧以跡論。」

他和故宮裡的專家一道，上下三千年，縱橫八萬里，時間過得特別快，心情也特別暢快，大有「樂不思蜀」之感。

還有一件使他興奮的事正等著他，臺灣電影界很有影響的耆宿吳樹勛經過長時間的籌備，決定自編自導一部彩色紀錄影片《張大千繪畫藝術》。這部紀錄片，包括〈寫意荷花〉、〈淺絳山水〉、〈潑景雲山〉三個相對獨立而又聯為一體的短片，既有張大千的作品、他對藝術的見解，還有他作畫的實況。這部電影無疑很使他興奮。

影片開拍了。不太喜歡看電影的張大千卻很會演電影，他表情自然，與攝製人員配合默契。攝製組的人都驚奇了：「喲，看不出這個老先生一點兒不慌張，不做作，沒事人一般。」

老人一聽反倒奇怪了：「你們不是拍我嗎？又不叫我演別人，我就是這個模樣啊！」

影片上映後，產生了很大影響。其實在此之前在很多臺灣人之中都流傳著張大千「一朵荷花換一輛轎車」的逸聞。

嚴慶齡是臺灣有名的裕隆汽車公司的董事長，一次朋友托他求張大千畫一幅荷花。他登門拜訪，老人欣然提筆畫了一幅荷花相贈。嚴慶齡很感激，言談之間知道張大千自己沒有汽車，每次來臺灣都是包租汽車，他便主動提出，願贈送一輛本廠新產的「裕隆200型」汽車，供張大千使用。

　　第二年六月，張大千又從美國赴臺灣。除了在臺中市舉行畫展外，他還有幾件事要辦：歷時五年才編成的《清湘老人書畫編年》在香港出版後，將在臺灣發行。紀錄片《張大千繪畫藝術》已剪輯完畢，將舉行首映式。

　　同時，他決定在臺灣修建新居。因為在美國的環蓽盦雖然風景優美，但是地處荒僻，而且張大千年近耄耋，體弱多病，經常千里迢迢跑到紐約哥倫比亞醫院就醫，所以十分不方便。

　　張大千決定在臺灣定居後，臺灣政府曾表示要贈送他一所住宅，但被張大千謝絕了。

　　一九七六年一月張大千由美國去臺灣，這時還沒有找到理想的住地，只是租房而居。張大千開始在旅館中住了一段時間，後又遷到臺北市的「雲河大廈」，然而由於畫室自然光線不足，通風設備不夠，一生酷愛大自然的張大千非常不習慣。

　　於是他想找一處有山有水的地方。不脫離都市的繁華，卻能享受到鄉野的寧靜，能夠與朋友交流，又能讓他有安心作畫的時間及空間，這才是他理想的居住環境。

　　尋尋覓覓，前後馬不停蹄地不知看了多少地方，一年過了，又是歲暮春回的季節了，他終於看上了臺北近郊外雙溪中游的一

處三角地帶,地點選在臺北市士林區至善路。這裡恰是內外雙溪匯流處,環境幽靜,有山有水,風景優美,交通方便,是一個理想的居家之所。張大千激動不已,十分滿意,當即買下。

這所住宅,是張大千離開中國後修建的第一所房屋。大概感到此處是其平生最後的住所,張大千依照他歷來的治園如作畫的要求,不遺餘力。施工過程中,某樣東西不合他的意,不惜成本拆了重修。

他按照北京「四合院」的格局,建一幢有走廊連接的二層樓住宅,並按自然的地形,設計了內外花園,環蓽盦重達五千公斤的「梅丘」也由船運過來了,許多的花木及盆栽也遠由巴西及美國環蓽盦用飛機運來。

一九七八年八月,歷時一年,這所名叫「摩耶精舍」的庭園竣工了。「摩耶精舍」命名的含義,取自佛經典故。

喬遷之日,賀客盈門。剛好八十歲的張大千身穿團花閃緞單袍,頭戴一頂黑色絲葛料子做的六角形軟帽,腳蹬白色布底黑色禮服呢面圓口鞋,手持一柄漆得烏亮的樹根手杖,笑呵呵地站在門廳迎接客人。

站在他身邊的徐雯波穿著淡綠色的手繪荷花旗袍。這樣的旗袍,張大千一共只繪過三件,一件給她,一件給女兒,一件給臺灣著名京劇演員郭小莊。

寒暄之後,主人陪著客人們四處轉轉。這所二層樓的住宅,大門向西,以院子為核心,每間房子都面對院子,整體感、連續感很強。院內有假山,栽有上百株梅花和松柏,還擺放著一盆盆垂枝松、佛肚竹、龜背竹、龍柏,一陣陣清香飄逸院中。

木棋橋下，外雙溪的流水穿橋而過，注入池中。一樓的大畫室坐北朝南，一架大畫案就幾乎占了畫室三分之二的面積。二樓有五間臥室、一個小畫室和天井。再上一層，就是屋頂花園，由許多樹景和盆景組成，從屋頂花園能俯瞰後院景色。

　　沿著後園白石鋪成的小徑，經過一株株、一叢叢小葉黃楊、福建山茶、榕樹、紫薇，來到竹棚。沿竹棚蜿蜒而上，便來到位於內、外雙溪分界線上的雙連亭。這裡是摩耶精舍風景最好的地方，它們分別叫分寒亭、翼然亭。

　　分寒亭出自李彌詩句「人與白鷗分暮寒」；翼然亭則來自歐陽修《醉翁亭記》：「峰迴路轉，有亭翼然臨於泉上者。」雙連亭被青山環繞，雙溪圍就，鳥聲、水聲、樹香、花香、山青、水翠，聲、味、色俱全。

　　整個建築群遠遠望去，「兩山聳峙，溪水中流，流泉清越，翠竹叢生」。近前觀看，呈直角形的兩道長堤與四合院兩層建築之間，形成一個後花園，由「梅丘」和「影娥池」兩部分組成。

　　因張大千酷愛梅花，鑑於古人有「梅林」、「梅村」、「梅苑」、「梅園」，才把巨石題名「梅丘」，並把它作為百年之後的墓碑看待，並作有〈題梅丘石畔梅〉詩一首：

　　　片石峨峨亦自尊，遠從海外得歸根。
　　　餘生餘事無餘憾，死做梅花樹下魂。

　　「影娥池」則取意在池中映著月亮時，能「對影成三人」。因張大千年邁，頭暈目眩，不能如李白「舉頭望明月」，只好「低頭望明月」了。

張大千高興地對朋友們說：「這裡就是我臥月看梅，聽風聲雨聲的人境桃源。」

上了年紀，老人常常感到自己的時間不多了，他越來越覺得要抓緊人生最後的日子，再畫一兩幅能傳之後世的不朽作品，做一兩件有益人世的事情。

後來他畫了一幅〈桃源圖〉，題寫了一首詩，表達了結宅雙溪的情趣：

種梅結宅雙溪上，總為年衰畏市喧。
誰信阿超才到處，錯傳人境有桃源。

隔海相望心繫故園

一九七九年，張大千八十一歲了，身體狀況大不如前，由於視力越來越差，不小心跌傷了右腿，被迫在床上躺了好長時間。雖然最後傷痊癒了，但走路卻更艱難了。

張大千果斷決定 ：立下遺囑以便處理後事。在壽辰前夕，他請來老朋友張群、王新衡、李祖萊、唐英傑以及律師蔡六乘，夫人徐雯波也在場，平靜地口述了遺囑內容，由唐英傑代筆記錄。

在遺囑中，張大千把遺產分為三部分 ：一、自作書畫 ；二、收藏古人書畫文物 ；三、摩耶精舍房屋和基地。他將自己收藏的古字畫文物捐給臺北故宮博物院，房屋、基地捐給有關的文化藝術機構。

張大千一生沒有巨額積蓄，大部分賣畫收入都用來收藏古文物字畫，這些無法估價的珍貴文物全部捐了出去。他只將自己所作的書畫分作十六份，由妻子徐雯波，兒子心智、心一、心玉、心珏、心澄、心夷、心健、心印，女兒心瑞、心慶、心淵、心沛、心聲，以及原來的夫人楊宛君分別繼承。

定居臺灣以後，張大千仍然時時牽掛著身在中國的親人，他時時感到心中的孤苦。

他把二哥張善孖、三哥張麗誠等人的大幅照片掛在摩耶精舍的畫室中。

其實張大千並不知道，四哥、三哥早已分別於一九七二年和

一九七五年逝世了。四哥在病中還常常叨唸著八弟。一九七二年十一月二十七日，張文修以八十八歲高齡與世長辭。

大陸的子侄們怕年邁的張大千經受不住這樣的打擊，一致商量透過了一條必須人人遵守的保密規定：絕對不把三叔、四叔逝世的消息告訴八叔！從此以後，晚輩們便常常假以三叔、四叔的口氣給遠方的老人寫信。

其實，張大千也一直半信半疑：三哥、四哥是否如此長壽？他曾聲色俱厲地追問過在身邊的兒子心一。心一與國內的兄弟姐妹通信最密切，所以，中國親人的狀況他都知道。但是，他也只能欺騙父親，他知道父親絕對承受不住這種打擊。

張大千直到逝世，都以為三哥、四哥還健在。他為二哥的長女張心素母女提供路費到美國探親，並為心素畫了一幅〈陶潛覓菊圖〉，在左上角題道：「時念三叔、四叔年近百歲，無由相見，老淚縱橫，泣不成聲。」在右下角又題道：「晨起為汝檢點行李，發現題字錯落零亂。心素，心素，汝可知為叔心情為何如？」

一九七九年秋天，張大千為張心素畫了一幅〈紅梅迎春〉寄去，並告知了自己目前的身體狀況：

> 心素三侄，汝叔已年八十一歲，尚能健飯，亦復能捉筆，怪目翳不能工細。於行步艱難，緣去歲曾跌右腿，他春所苦。寫此數筆，與汝如相見也。

人老了，特別希望得到親人的訊息。過去他收到一些家信，總是看了又看，細細推敲，還寫過一首詩：

萬重山隔衡陽遠，望斷遙天雁字難。

總說平安是家信，信來從未說平安。

一九八〇年春節，張大千在故鄉內江市舉辦了「迎春畫展」，展出了他流散在家鄉的早期作品。

春節過後，張心瑞與丈夫肖建初趕到美國環蓽盦，與在臺灣摩耶精舍的張大千撥通了國際電話。電話接通了，張心瑞卻哭得說不出話來。電話那頭的張大千只好安慰她說，等醫生允許他乘飛機時，就到美國與他們見面。

但幾個月過去了，張大千的病體仍然未見起色，無法來美國，他們只好每天在電話上敘家常。張大千為心瑞畫了一幅〈花鳥圖〉，圖上題跋：

辛酉四月二十五日寫與拾得愛女，汝細觀之，當知父親衰邁不得
與汝輩相見，奈何！奈何！

張心瑞接到畫後，眼淚滾滾而下滴落在畫上，想到父親讓她「汝細觀之」，細看〈花鳥圖〉，她不由得聯想到了杜甫的詩句：「感時花濺淚，恨別鳥驚心。」

張大千有時也主動給老朋友們去信作畫。一九八〇年，中國書法家協會名譽理事、西泠印社副社長、篆刻家方介堪忽然收到從他國轉寄的郵件，打開一看，原來是莫逆之交張大千從臺灣為他八十歲生日特意寄來的一幅山水畫。

他不由得感慨萬分：「分別數十年，大千竟然還記得我的生日，我自己有時還把日子稀里糊塗錯過了。這是多麼深厚的情誼啊！」

方介堪心潮難平，揮筆作賦：

嗟彼遠方人，不知何日賦歸歟。可以橫絕峨嵋巔，為何不能渡一水！雁蕩舊遊地，長江萬里情。倘來日重逢，好邀二三老友。暢談海天壯闊，圖寫無邊風月。漫說論文尊酒，鄉里是事當然。

一九八一年夏天，兒子張心玉趕到美國與臺灣的張大千通話，而這時，張大千已經得知四川發生了洪災，就問心玉：「四川漲了大水，內江被淹得怎麼樣？」

心玉是一位音樂家，在甘肅省音協工作，家安在蘭州。他已經三十多年沒見到父親了，沒想到父親剛接通電話就問他這些，一驚之下只好答道：「聽說損失很嚴重。」

臺灣那頭的張大千生氣地喝問：「聽說！你咋不回去看一下？」

心玉一時語塞。

張大千語氣嚴厲地追問：「我問你話呢，你咋不回去看一下？」

心玉滿腹委屈：蘭州離內江幾千里，工作在身，時間和經濟上都不允許他想去看就去看的；這次來美國與父親通話也是張大千要求並提供的資費。他臨行前才從收音機和報紙上得知四川特大洪水成災的消息。

而在張大千眼中，蘭州、內江都在國內，百十塊錢買張車票不就回去了嗎？他生氣地訓斥道：「老六，老家在發大水，你卻跑到美國來，真不像話！你四叔家淹了沒有？成都淹了沒有？龍泉驛呢？重慶有沒有大水？」

心玉雖然挨了訓，但心裡卻非常溫暖，因為他從中感到了父親一顆幾十年未變的愛鄉之心。他等父親火氣稍稍消了一些後說：「爸爸，我雖然沒回內江，但是，我在報上看到了消息，內江是被淹地區之一。但是當地政府採取了許多預防和搶救措施，沒有淹死人。四叔家在北門，地勢那麼高，根本不會被淹。重慶也只淹了沿江一帶，沒有造成什麼大的損失。您老人家的心情我能理解。您放心，我回國後一定回內江一次，代您老人家看看老家。」

張大千這才鬆了口氣說：「這話還說得過去。」然後父子倆談了一些其他事情。

不只對大陸的親人，張大千對大陸的學生們也是非常懷念的，閒暇的時候常常念叨著他們。

一九八一年，張大千昔日的學生胡爽盦托一位到北京來的外國朋友包先生給恩師帶去一幅新作〈老虎下山圖〉。張大千看後非常高興，馬上吩咐將畫掛在牆上，自己站在畫前仔細欣賞。看後，坐在畫前拍了一張照片。

包先生看到，他剛進門時張大千似乎心情還不很好，但一看到學生的畫，就立刻興奮起來。

照完相，張大千把畫放在案上，當場在畫上題詞：

滿紙風生，真所謂虎虎有生氣，但慨不得晤爽盦磅礡揮灑時也。

辛酉上元後三日八十三叟爰

第二天，包先生要離開臺灣了，他應約又來到摩耶精舍。

張大千為胡爽盦準備了幾本畫冊和復製品，還在昨晚特意為

他畫了一幅荷花，並在今早起床後寫了一封信：

> 包先生來談弟近況，至欣慰。為兄年已八十有三，複目昏眊，左
> 耳亦復重聽；右腿三年前跌傷，雖骨已接好，行步亦須人扶。
> 世亂如此，會晤無期，奈何奈何！今晨包先生即行，昨夜為弟趕
> 作一畫，展示當知兄之老態矣。望轉致諸同學，未能多筆，恐累
> 包先生也。諸世兄近在何？來書希詳告之，以慰老懷也。

張大千將一腔思鄉之情都給予了在祖國土地上的親人、朋友、學生們，他曾寫詩道：

> 海角天涯鬢已霜，揮毫蘸淚寫滄桑。
> 五洲行遍猶尋勝，萬里歸遲總戀鄉。

張大千八十四歲壽辰那天，他的老朋友、著名書法家吳玉如在生命垂危之際，寫下一幀條幅：

> 炎黃子孫盼統一，遙寄張大千。

張大千在臺灣的最後幾年，一直以各種方式表達對中國、家鄉的眷戀與懷念，他曾到金門，用望遠鏡久久地遙望大陸的山河……

精心創作《廬山圖》

　　張大千一生遍游中外名山大川，卻從未登過廬山。他曾有一個夙願，希望祖國統一後，能一登匡廬，在過溪亭上小憩一會兒，飽覽廬山美景。但遺憾的是，這件心願在他有生之年未能如願。

　　1981 年夏初，張大千剛度過 83 歲壽辰後，一位旅居日本的華僑巨商李海天專程飛到臺北，登門拜望張大千，見老人身患多種疾病，腿傷後還需人扶，話到嘴邊欲言又止。

　　李海天與張大千以前就相熟，更了解他的懷鄉之情，正因為此，他才來找張大千的。「唉，乾脆說出來試試！」他終於道出了來意：「大師，我想請您作幅畫，以廬山為題材的大畫。」

　　老人認真了，看來客人真心誠意，他說：「我從未去過廬山呀！」

　　「沒去過？」李海天聽了大吃一驚，難以相信，天下名山都看遍的張大千，怎麼會沒有去過大名鼎鼎的廬山呢？

　　「真的沒去過。」張大千再次肯定，順便說起自己沒去的原因，「這與先仲兄善孖有關。以前在上海和蘇州，我和先仲兄同遊華山、黃山，無拘無束，自由自在。但就怕一點，哪一點？只要有他的朋友在，我就完全成了鼻涕橫揩的小兄弟，談詩論畫，飲酒品茗，我只能站在一旁伺候，不是味兒呀！先仲兄兩次遊匡廬，都是他的朋友相邀，我當然不願去，不如躲在家裡稱王稱霸。」

李海天聽了這段有趣的往事，臉上在笑，心中暗暗叫苦，這幅畫沒譜了！想不到，忽地柳暗花明。

張大千沉思了一會兒，忽然說：「這幅畫我畫。」

「真的？！」李海天喜出望外。

張大千一聽不高興了：「我張大千說話無戲言。」

李海天趕緊解釋：「哦，大師，真對不起，我不是這個意思。你不是說沒有去過廬山嗎？」

「畫我心中的廬山！」張大千口氣分外乾脆堅決。

「形成於未畫之先。」沒有去過廬山的人，怎麼畫廬山？張大千歷來認為：「我筆底下所創造的新天地，叫識者一看自然會辨認得出來。」

但要真正畫出「心中的廬山」，絕非易事。更何況，這是一幅罕見的巨幅，36尺長，6尺高！它要由一個從未去過廬山、疾病纏身的老人完成，難！不少人為張大千捏了把汗。

張大千自己也不敢掉以輕心。他特地請來朋友沈葦窗，為他收集有關廬山的文字、照片資料，並將這些資料做成詳細的筆記。說來也巧，沈先生收集的文字、照片資料中，有一些就是大陸出版的。

張大千還翻閱了一些古籍和有關書籍，有意識地和一些去過廬山的人擺談。漸漸地，廬山在他心中活了：它獨有的自下而上的雨，有聲的雲，洶湧的雲海，時聚時散的佛燈，直下三千尺飛瀑……它豈止是心中的廬山，它是心中祖國的象徵！

張大千要以他的筆墨，抒寫對祖國的思念。他要以終生的經驗和學識，繪出這幅能流傳久遠的巨作。

幾個月來，他神遊在廬山峰巒之間，日日夜夜，朝朝暮暮，和廬山交談。老人以他幾十年遊歷山川的心得和繪畫的經驗，憑藉他驚人的藝術想像力，廬山真面目展現在他眼前，廬山屹立在他心間。

1981 年 7 月 7 日，是張大千巨構《廬山圖》的開筆吉日。

張大千裝束一新，團花長袍東坡帽，白綢長褲青緞鞋，面帶喜色，銀髯飄拂，哈哈笑聲響徹畫室內外。被特邀參加開筆禮的觀禮嘉賓有大名鼎鼎的「三張一王」的另外三人：張學良、張群、王新衡等。

大畫案上，鋪著絹織畫料，兒女們已經用清水把它敷潤過了。畫室裡擠滿了人，大家的目光都投射到主人身上。

張大千終於笑呵呵地起身了，他手指輕捻銀髯，目光來回掃視著畫料。片刻，他回過頭來，雙手抱拳，向觀禮嘉賓一一致意：「大千獻醜了。」

他首先端起一個青花大水盤，裡面盛著滿滿的墨汁，身體前傾，手肘自左至右，將墨汁緩緩向畫料上潑去。

嗬，開筆不用筆！烏黑的墨汁在絹料上慢慢浸潤。它將變成高山，長出峰巒，吞吐萬象。客人們都起身站在四周，看他如何創造一個新天地。

張大千執定大帚筆，依然談笑風生。他以淡墨破出層次，勾定大框廓，然後，又以筆蘸水濡墨，以通氣韻。他不像在作畫，像在打一趟極富內養功的太極拳。他運動大帚筆，頭、眼、頸，乃至四肢都在動，連嘴巴也在動，有板有眼地說：

> 濃墨不破，便無層次；淡墨不破，便乏韻味。墨為形，水為氣，氣行形乃活。

在畫《廬山圖》前先畫幾幅小畫，是張大千給自己定的規矩，並在整個創作過程中加以堅持。

他說：「畫我心中的廬山，整體在胸，局部卻要邊想邊畫，不可妄下一筆。」

這幅畫，猶如在阿里山上修一條盤山公路，工程浩大，不能偷工減料，整整一個多月，老人才著手在畫上潑灑石青、石綠等色彩。

不知怎麼搞的，張大千覺得胸口越來越悶，呼吸短促起來，他明白自己的心臟病又發作了。老人張大口喘息，右手在茶几上摸索，尋找裝心臟病特效藥的小瓶子。

這樣的事以前多次發生，徐雯波就在他常去的地方都放上這樣的藥瓶，以防萬一。

張大千發抖的五指在几上摸呀，摸……徐雯波出現在門邊，尖叫一聲，臉唰地白了，她三步並作兩步，奔到丈夫面前，趕緊把藥片塞進老人發紫的嘴唇，輕輕揉著丈夫的胸口。

吃下藥，張大千舒服多了，他仍然閉著眼，耳邊只有座鐘「滴答、滴答」單調重複的聲音。「滴答、滴答……」好像家鄉聖水寺石壁上往下滴的水聲，「滴答、滴答……」好像青城山上清宮計時的水漏，敦煌石窟融化的雪水，成都四合院瓦脊上的綿綿細雨……「滴答、滴答」，多耳熟。

張大千覺得自己的心率如同那座鐘，平穩，有規律，完全恢

復了正常跳動。他想再歇歇，又想去畫畫，眼睛似睜非睜之間，猛然一個想法閃過自己心中。唉，真後悔，應該在寫寄大陸老胡的那幅《荷花圖》上題寫那首詩：

海角天涯鬢已霜，揮毫蘸淚寫滄桑。
五洲行遍猶尋勝，萬里歸遲總戀鄉。
1982 年春，張大千贈送他的老畫友張采芹先生一幅花卉，圖上
題了一首詩：
錦繡裏城憶舊遊，昌州香夢接嘉州。
卅年家國關憂樂，畫裡應嗟我白頭。

這一天清晨，張大千正準備開始潑彩，繼續他為之嘔心瀝血近一年的《廬山圖》。這時，忽然有客人來訪，原來是旅英鋼琴家傅聰。

張大千站在客廳門口，等傅聰走近了，他笑呵呵地用手指點他：「大概有 10 多年沒有見到你了，今日一見，真高興！」

傅聰搶前一步，雙手扶著張大千的手臂，愉快地回答：「是啊，我們在巴西相識，美國相交，今日又在臺灣重逢，真不容易啊！」

張大千一邊由傅聰扶著走向客廳，一邊搖搖頭：「哪裡是巴西相識的喲，我認識你的時候，你比鋼琴高不了多少，鼻涕橫揩喲！」

傅聰聽了，開心地笑了起來。這個 48 歲的鋼琴家，哪會知道這個 84 歲的老前輩跟他父親的交往哩！張大千早年在上海時，就與同在上海的傅雷互有往來，自然見過自小就有音樂天分的傅聰。

　　幾十年一晃而過，再度相見已是1982年5月23日，「大鬍子」老了，「小孩子」已成為聞名遐邇的鋼琴大師。

　　上午的陽光暖融融的，傅聰和老人並坐在一對沙發上，隨便聊了起來。傅聰打量著這個陳設典雅的客廳。尤為引人注目的，是四壁懸掛的書畫。正中一幅大立軸，是張大千二三十歲的自畫像。畫中人一臉黑黢黢的絡腮鬍，烏亮的雙目凝視前方，一股自信軒昂的神采飛出眼外。

　　右壁上，有一幅曾熙畫的《梅花圖》。這幅畫並不高明，因為曾熙晚年才學畫梅花。

　　左壁，是黃公望的《天池石壁》。張大千之所以捨得花重金向琉璃廠國華堂老闆購買，全因為畫上有張善孖的老師傅增湘題的字：

大風堂藏一峰道人天池石壁圖，真跡無上神品。

　　張大千對傅聰說：「這些畫，是幾天前剛換上的。」

　　家人和他的知心朋友都知道，客廳和大畫室四壁的作品經常更換。但是，張大千卻有一條不成文的規矩，更換的字畫多少要與他常叨念的三個人有關，一個是他的二哥張善孖，另兩個是他的老師曾熙和李瑞清。到了晚年，老人經常掛在嘴邊的，就是這三個他極尊重的人。

　　大家由書畫上扯開了，從不久前在臺北市展出的「宋元明清古畫展」，一直談到中國的詩詞歌賦和戲劇，又興致勃勃地談到中國繪畫藝術所表現的抽象意境和獨特的抽象美。兩人都不約而同地認為，中國藝術這分具有千古魅力的抽象美應予保留。

徐雯波知道傅聰晚上還有演奏，悄悄扯了一下大千的衣袖。

張大千明白了夫人的用意：「哦，看我，擺起龍門陣就沒有完。傅先生，我們到園內走走，要不要得？」

張大千剛陪著傅聰走出客廳，那只黑面黑耳金黃細毛的長臂小猿騰空一縱，躍上主人的右肘彎，然後老實不客氣地輕舒長臂，攀著主人的肩頭，舒舒服服地坐到主人的肘彎裡。張大千撫摸著小猿蓬蓬軟毛，笑咪咪地說：「這淘氣的小傢伙。」

傅聰笑而不語，他知道大師愛猿、養猿、畫猿的逸事，也聽人說過那個廣為流傳的黑猿轉世的神話。

張大千陪著傅聰，興致盎然地在園內四處走，指點著精心佈置的假山、流水、亭閣、花木、盆景。

傅聰在心裡讚嘆：「多美呀，生活中處處有藝術，無論是詩、畫，還是音樂。」他不禁想起掛在客廳內的那副對聯，是張大千手書的：

種萬樹梅亭上下，坐千峰雨翠迴環。

腳邊嬌嫩的小草正吐著春的氣息，傅聰心裡暖酥酥的，忍不住俯身下去，溫柔地撥弄小草。他用手指捏起一塊泥土，湊近鼻孔，黑油油的，清香、醉人。「嗬，多好，多麼肥沃的泥土！」他忍不住讚嘆。

張大千不言不語，好像沒有一絲反響。傅聰扭頭一看，老人的頭微微低著，盯著腳下的泥土，臉上掠過一道陰影，轉瞬即逝。傅聰看得出，老人心裡隱藏著深沉、豐富、複雜的感情，它跟泥土有關，或者說，是泥土激發了這種感情。

就在 10 多天前，一位剛從大陸來的美籍客人，不遠萬里送來一包泥土，一包成都平原的泥土，家鄉的泥土！

張大千用顫抖的雙手捧著泥土，貼到臉前，用力聞著，熱淚，慢慢、慢慢地蓄滿兩眶。

整整 40 年了，從北平逃亡出來，和孩子們返內江，暢談土地、茅封、社稷。40 餘年後重睹這故鄉沃壤，老人像捧著最莊嚴最神聖的東西，一步，兩步，慢慢地邁向父母遺像前，將這捧故國的泥土，伴著這數行熱淚，敬供在先人遺像前。

此刻，張大千的神情感染了傅聰，整個園子靜靜的，無聲的音樂在心中盤旋，憂鬱、傷感、深沉。

張大千又領著傅聰來到他的大畫室。剛走進畫室，傅聰立即被一幅氣勢宏大的畫吸引了，這是老人灌注了全部心血正在創作的《廬山圖》。

這幅畫了近一年還未完成的巨構，是張大千平生創作時間最長的作品。創作期間，他數次在畫室裡暈倒，數次被送到醫院急救。每一次，他都化險為夷。

每次出院，他都要向喜笑顏開的親友開玩笑：「閻羅王不要我。他說，你的事還沒有做完，怎麼就想來了？還是回去吧！」

傅聰站在這幅大畫面前，從心底發出了讚嘆：「嚄！廬山，真是氣勢非凡！大師，你上過幾次廬山？」

張大千平靜地說：「我沒去過廬山。這張畫，畫的是我心中的廬山。」

傅聰的心情豁然開朗了，他抓住了始終在心中盤旋的那首無

名樂曲的主旋律。他以仰慕的心情看著這位老人，同時想起了他所仰慕的另一位藝術家 —— 蕭邦。

這位客居巴黎近 20 年，年僅 39 歲就與世長辭的波蘭鋼琴家，在他垂危之際留下遺囑，請求友人一定要把他的心臟送回祖國，安葬在故土的沃壤裡。而眼前這位老人，他把他的思鄉之情，全部寄託給了丹青。

張大千的身體每況愈下，經常進出醫院，險象迭生，家裡人時刻都為他捏把汗。然而，他日益固執，不願長期住院治療，每天要畫上半個小時至一個小時，氣勢雄偉、浩瀚萬千的廬山已將自己的真面目躍然紙上。

這幅畫，張大千使用了多種技法。他用大潑墨渲染出主山的脈絡，以漫延的重墨凝聚為厚重山岩。在濃墨染出的峰頂、幽壑、叢林處，他一反以水破墨的古法，以石青、石綠、重赭諸色代替清水破開濃墨，析出層次，使得層巒滴翠，雲霧氤氳。

他以潑墨潑彩法寫出的逶迤山勢，雲氣橫鎖，煙籠林隙，古木森羅，廬山橫側真面目欲現又隱。

畫上，有他在 1982 年底題寫的一首七絕：

不師董巨不荊關，潑墨飛盆自笑頑。
欲起坡翁橫側看，信知胸次有廬山。

徐雯波試探著問道：「春節馬上要到了，今天你就不畫了吧，待過完節再說。」

張大千爽快地回答：「好，聽你的，今天不畫了。只題兩首詩可以嘛。」

　　筆硯準備好了，張大千提筆思索片刻，在畫上又增題了兩首七絕，幾十個字整整花了半個多鐘頭。老人顫抖著手放下筆，頹然倒在沙發上，許久說不出話來。

　　徐雯波一邊在丈夫背上輕捶，一邊細語解憂：「大千，我記得你前兩年寫了這樣一副對聯：『踵羲皇而齊泰，體虛靜以儲神。』我想，你安心靜養一段時間，身體更會好些的。」

　　張大千點點頭，口氣有些幽默了：「老乎哉，人老矣，心不老，管它這麼多做啥！」繼而，他問夫人，「林先生捎來的那幅合作畫，現在該完成了吧？」

　　這幅合作畫，是美國德州休斯頓貝勒醫學院的林文傑教授往返穿梭，四處搭橋而促成的。

　　1982 年底，林文傑隨美國空中眼科醫院那架被稱為「奧比斯工程」的飛機到廣州探親，他將自己畫的蘭花拿去向關山月請教，並說去臺灣時還要向張大千先生討教。

　　關山月想起了往事，於是在畫的梅花賀年卡上題寫了「大千前輩萬福，藝術生命長青」的賀詞，請林文傑去臺灣時轉送張大千。

　　林文傑在繁忙的治病和講學之餘，到了年底再次來到廣州，他弄到一張質量很好的 4 尺宣紙，在上面畫了幾葉春蘭。

　　12 月 30 日，他直飛香港，將自己的來意告訴了嶺南派畫家趙少昂。趙少昂非常讚許這種筆墨因緣，又在畫上添上一竿墨竹和一枝勃勃向上的筍竹，鈐上齊白石生前篆刻的白文印章「少昂」。

1983 年 1 月 2 日，林文傑剛抵達臺北，馬上驅車去拜見張大千，張大千很有興趣地接待了這位文質彬彬、西裝革履的青年。林文傑送上了關山月的賀卡，張大千連稱「難得」。

　　隨後，張大千坐在畫案前，鋪開林文傑帶來的那幅未完成的畫，看了之後自謙道：「我自己不善於畫蘭花，不過我可以畫別的。」

　　張大千說罷，欣然揮毫寥寥幾筆，染出一塊兀立的壽石，然後在上面添加了一朵靈芝。「靈芝一定要有紅葉才會補得，我得給它上點兒色。」

　　張大千在毫尖上蘸著朱紅，染出了紅葉。然後，在畫的左下角題道：「八十四叟張爰大千寫靈芝和壽石。」蓋上老友方介堪兩年前託人從大陸帶來的白文印章「張爰之印」和朱文印章「大千居士」。

　　林文傑看到張大千確實老了，畫這樣的小畫他竟休息了兩次！

　　張大千鈐好印章，向林文傑建議道：「靈芝寓有長壽之意，如需添配，最好請關先生畫上幾枝墨梅。」

　　林文傑持此畫路經香港時，趙少昂、楊振寧得知此事，都曾在這幅畫前合影。

　　3 個月後，林文傑再度從美國去廣州，在新華社香港分社社長王匡的幫助下，請關山月畫上了一枝蒼勁的梅花。

　　3 月 19 日，這幅畫被送到北京榮寶齋，在鑑定專家侯凱的精心指導下，由有名的裝裱師傅精裱。然後，林文傑持畫分別拜訪

了吳作人、肖淑芳、董壽平、李苦禪、黃冑、範曾、胡爽盦等中國名畫家，大家都為之擊節讚賞。

這幅由大陸、臺灣、香港以及旅居美國的中國藝術家通力完成的《梅蘭竹芝圖》，不僅成為藝壇的一段佳話，也是張大千與人合作的最後一幅絕筆畫。

人們都沒有想到，此時的張大千已臥榻不起了。

一代宗師溘然長逝

　　傅聰飛離臺灣不久，又有人來摩耶精舍拜訪張大千。張大千剛從香港回來，他在那裡與他三十多年未見面的兒子聚首了。兒子從家鄉四川來，同時帶來了張大千的學生楊銘儀捎給老師的禮物和口信。

　　楊銘儀一九七五年九月三十日由臺灣經日本踏上了飛往北京的班機。身在中國，楊銘儀更加思念自己的老師，家中常年掛著他與張大千老師的合影。這次楊銘儀帶給老師的禮物是張大千愛穿的手工制的布鞋和布襪子，連布鞋底都是手工納的。

　　張大千高興地收下了學生的禮物，連聲說好。

　　一九八三年的春節到來了，江蘇省國畫院著名畫家黃養輝先生在南京的住宅裡高朋滿座，他正對客人興致勃勃地說著：「大千先生嗎？我們早在一九三〇年代就相識了。你們看，這是大千先生的近照，是他在一九八二年春節寄給我的，距今不到一年時間哩。我當時寫了一幅『大壽千年』的篆體大字回贈他，恭賀他新年愉快。」

　　黃養輝曾任過徐悲鴻的祕書，他知道一些兩位先生交往的事情，又對大家說：「大千先生出國後，與徐先生還有書信往來。當時正是新中國成立初期。徐先生寫信給大千先生，勸他回國參加新中國的文化建設。當時張先生回信說，很感激徐先生對他的關心，但是當時國內正在進行艱苦的建設，而他家庭負擔過重，

比較困難，因此一時無法回來。徐先生理解他的難處，仍然高度
評價大千先生的藝術。」

　　二月初，奉爺爺張大千之命，曉鷹趕到北京，專程看望中國
文史館副館長、北京市中山書畫社社長張伯駒。張大千囑咐曉
鷹，要將張伯駒的近照帶到美國，然後轉到臺灣。

　　張伯駒當時正在首都某醫院養病，深深感激張大千這種老友情
誼，不禁想起了三年前，他與夫人潘素受港澳友人之邀，準備前去
香港。張大千知道消息後，立即由臺灣經香港給他轉來一封信：

> 伯駒吾兄左右：
> 一別三十年，想念不可言。幫人情重，不遺在遠，先後賜書，喜
> 極而泣，極思一晤。清言無如蒲柳之質，望秋光零，不及遠行，
> 企盼惠臨晉江，以慰饑渴。
> 倘蒙俞允，乞賜示敝友徐伯效兄，謹呈往返機票兩張，乞偕潘夫
> 人同來，並望夫人多帶大作，在港展出。至為盼切，望即賜覆。

　　可惜張伯駒當時因故未能成行。今日張大千又遣孫子前來
看望。

　　張伯駒斜倚在病榻上，與曉鷹依偎在一起，留下了一幅合影
照。然後，張伯駒提筆寫了一首〈病居醫院懷大千兄〉：

　　張大千兄令孫曉鷹赴美，來院探視余疾，並拍照，因賦詩：

> 別後瞬過四十年，滄波急注換桑田。
> 畫圖常看江山好，風物空見幾月圓。
> 一病方知思萬事，餘情未可了前緣。
> 還期早醒閱牆夢，莫負人生大自然。

但是，曉鷹離開還不到一個月，張伯駒就以 84 歲高齡與世長辭了。

一九八三年三月八日，清晨起床後，大千老人就覺得胸悶，呼吸有些短促，但是他又覺得精神比往日好。

飯桌上，大家談到〈廬山圖〉春節期間展出的盛況，張大千插話說：「我畫畫完全是興趣，想畫時，經常半夜起床作畫；若是不想畫的話，即使家裡沒錢買米，也不畫。是不是這樣，雯波？」

徐雯波笑笑沒正面回答，張大千繼續往下說：「近年來，我反倒有了作畫的興趣，只可惜，身體不作美，力不從心。〈廬山圖〉畫了這麼久，還尚待潤色。」

張大千在徐雯波的攙扶下來到畫室，嚥下夫人餵的一顆藥片，覺得稍好些，就對她說：「你去抱十三本書畫集來。上次譚廷元伉儷來，我答應給中國故舊親題畫冊，以誌永念，晃眼間又拖了這麼些天。」

徐雯波突然發覺丈夫氣色不好，婉言勸阻：「改日再題吧！」

張大千十分執拗地說：「此時不寫，以後恐怕再無機會了。」

徐雯波苦笑著搖搖頭，只好去抱來十三冊《張大千書畫集》第四集。

張大千這次的十三冊，是要送給中國的老友李可染、李苦禪、王個簃，弟子西安何海霞，天津慕凌飛，北京田世光、劉力上和俞致貞夫婦，上海糜耕雲、潘貞則、王智圜，蘇州曹逸如，常熟曹大鐵共十三位朋友和學生，他一一親自題字。

張大千戴著深度眼鏡，俯首畫案，兩手顫抖，一字一頓，行筆艱難，題一冊要花好幾分鐘：

凌飛賢弟留閱。與弟別三十餘年，弟藝事大進，而兄老矣。
八十五叟爰。

徐雯波心裡著急，又無法可想，只好在一旁殷勤接畫冊、遞畫冊。每寫好一冊，她就鬆一口氣。

終於，只剩下最後一本了。

第十三冊《張大千書畫集》翻開擺在張大千胸前的案上，他吃力地抬起頭，用有些古怪的目光看了夫人一眼，然後，緩緩低下了頭，提起了筆。突然，他頭一歪，筆桿從手中脫落，「啪」地掉在地毯上。他身子一斜，頹然倒下……

救護車飛速將張大千送進醫院，醫生立即採取緊急措施搶救。經診斷，老人是因急遽心絞痛引起糖尿病、腦血管硬化復發，病情險惡，老人昏迷不醒。

一天、兩天、三天，第四天，老人心臟一度停止跳動，經過搶救，六十秒鐘後，心臟又起搏了，但仍處於昏迷狀態。

報紙電臺紛紛報導張大千先生病發住院的消息。

三月十六，張大千因住院治療耗費太多，家屬委託臺北蘇富比當天下午拍賣了張大千的兩幅畫，並將近一百萬元新臺幣立即送往醫院交納搶救費用。

遠在中國的張心瑞泣不成聲，由香港、美國轉來慰安電：

我們全家人心情十分焦慮，兒等不能親侍湯藥，深感罪疚。謹乞
大人安心調養，早日康復。

張心慶哭得兩眼紅腫：

海峽阻隔，關山重重，音訊渺渺，兒心憂慮。

雖然經過全力搶救，但昏迷了二十四個日夜的當代著名國畫大師張大千，沒有留下任何一句遺言，於一九八三年四月二日凌晨八時十五分，溘然長逝，享年八十五歲。

張心智、心玉、心珏、心瑞、心慶、心裕等子女發出唁電，沉痛哀悼：

驚悉爸爸不幸逝世，兒等心如刀絞，痛斷肚腸。孔子曰：「生事之以禮，死葬之以禮，祭之以禮。」爸爸含辛茹苦，將兒等養育成人，恩重如山。

今海峽阻隔，咫尺天涯。兒等生不能為老人家盡孝，死不能為老人家送終，只能引頸東溟，痛哭長天。

張大千在中國的夫人楊宛君放聲大哭：「他臨終前還想著我，這三十六年我就算不白等。」

她是保護張大千臨摹敦煌壁畫的功臣。張大千當年離開中國之前，將兩百六十幅臨摹精品交楊宛君保管，並囑咐她：「你如生活困難，可以賣掉一部分！」

但她卻立誓說：「我寧可餓死，也不賣畫！」

在她顛沛流離、極端困苦的日子裡，也一直保護著這批珍貴的畫卷，直到徵得張大千同意，最後捐獻給了中國政府。

當林文傑帶著這幅合作畫由北京去香港時，他萬萬沒有想到，這一天正是張大千先生與世長辭的日子。關山月得悉噩耗後，揮筆寫下一首哀悼詩：

夙結敦煌緣，新圖兩地牽。
壽芝天妒美，隔岸哭張爰。

當日，臺北市各界人士前往弔祭，絡繹不絕。

中午十二時二十分，少帥張學良將軍在趙四小姐陪同下，乘車趕來。張學良站在靈堂前，嘴角微微顫抖，久久地凝視著老友的遺像。然後，張學良與趙四小姐分別祭拜三炷香，悵然離去。

四月五日，張大千的遺囑公佈，其寓所「摩耶精舍」捐給有關機構。後來此處闢為「張大千紀念館」。隋、唐、五代、宋代等珍貴字畫七十五件及其他文物捐給臺北故宮博物院。

四月十四日，在親人悲泣、好友垂淚的哀痛氣氛中，舉行了張大千遺體入殮和火化儀式。大千先生頭戴東坡帽，身穿七套長袍馬褂，外罩紅色的織錦被，雙唇緊抿，銀髯倦息胸前。他像在沉睡，如在沉思，頭部左側放著一卷書畫，伴他歇息，隨他長眠。

十時三十分，張大千先生遺體火化。

四月十六日，舉行張大千先生的喪禮。

張大千生前曾向人言：「至痛無文。」他主張喪禮力求簡單、隆重。因此治喪委員會依照遺願，不發訃文，不收花圈，靈堂正中掛著張大千的遺像，周圍是黃白相間的花叢，真正做到了簡單樸素而隆重肅穆。

治喪委員會的輓聯是：

過蔥嶺、越身毒、真頭陀苦行，作薄海浮居，百本梅花，一竿漢幟；

理佛窟、發枯泉、實慧果前修，為山同生色，滿床退筆，千古宗風。

中午十二時，張大千先生的骨灰被安葬在「摩耶精舍」中的「梅丘」巨石之下。

一代畫壇宗師就此長眠，留給後人無限追思。

張大千先生，在他長達半個多世紀的藝術生涯中，以鍥而不捨和不斷創新的精神，囊括了國畫的所有畫科，開拓了國畫前進的道路，同時他還是一位書法家、鑑定家、篆刻家、收藏家和詩人。無論是在故國還是在異鄉，他始終眷戀著他的根，為做一個中國人而自豪。他的作品是中國乃至人類藝術長廊中的瑰寶。

一代宗師溘然長逝

附錄 ：張大千年譜

1899 年，5 月 10 日生於四川內江。排行第八，乳名小八，名正權，又名權。

1904 年，從姐瓊枝識字，讀《三字經》等啟蒙讀物。

1905 年，從四哥文修習字，讀《千家詩》。

1907 年，從母隨姐習畫，母曾氏善繪民間剪紙花卉。

1911 年 9 月，就讀內江天主教福音學校。

1914 年，就讀重慶求精中學，後轉江津中學。

1916 年，暑假與同學徒步返內江，途中遭匪徒綁架，迫為師爺，經百日才脫
　　　　離匪穴。冬，與表姐謝舜華定親。

1917 年，與二哥張善孖留學日本京都，學習繪畫與染織。

1919 年，返上海，拜曾熙為師，因未婚妻謝舜華去世，痛而在松江禪定寺出
　　　　家，法號大千。3 個月後還俗，奉命歸川，與曾慶蓉結婚。婚後重
　　　　返上海。

1922 年，與黃凝素結婚。

1923 年，舉家遷居松江。到上海，出售仿石濤作品。

1924 年，父親去世。

1925 年，在上海首次舉行個人畫展。

1928 年，與二哥合創「大風堂」。

1929 年，籌辦全國美展，任幹事會員。

1931 年，與兄張善孖一同作為唐宋元明中國畫展代表赴日本。次年，移居蘇
　　　　州，住網師園。

1933 年，應徐悲鴻之邀，任中央大學藝術系教授，轉年即辭職，專事創作。

1936 年，上海中華書局出版《張大千畫集》，徐悲鴻作序，推譽「五百年來
　　　　一大千」。

1938 年，經上海、香港返蜀，居青城山上清宮，臨摹宋元名蹟。

1940 年，赴敦煌莫高窟臨摹歷代壁畫，前後共計兩年零 7 個月，共臨摹 276 幅，並為莫高窟重新編號。

1943 年，出版《大風堂臨摹敦煌壁畫》。敦煌之行，轟動了文化界。

1945 年，抗戰勝利後，張大千的作品先後在巴黎、倫敦、日內瓦和國內各地展出，聲名大振。

1949 年，暫居香港，遊臺灣。次年應印度美術會之邀赴新德里舉行畫展，在印期間所繪作品多精細工筆，且有《大吉嶺詩稿》一卷。

1951 年，返港，第二年遷居阿根廷。

1953 年，移居巴西。

1955 年，所藏畫以《大風堂名蹟》4 冊在日本東京出版。

1956 年，首次歐洲之行，赴法國與畢卡索會見。

1957 年，寫意畫《秋海棠》被紐約國際藝術學會選為世界大畫家，並榮獲金獎。此後，又相繼在法國、比利時、希臘、西班牙、瑞士、新加坡、泰國、聯邦德國、英國、巴西、美國及台灣等地辦畫展。

1969 年，遷居美國舊金山。

1972 年，在舊金山舉辦 40 年回顧展。

1973 年，捐贈作品 108 幅給臺北歷史博物館。

1974 年，獲美國加州太平洋大學名譽人文博士學位。

1978 年，移居臺北，於臺北外雙溪築摩耶精舍。

1983 年 4 月 2 日，因心臟病逝世，享年 85 歲。

潑墨大師張大千：

從仿畫到被仿畫，三載敦煌面壁創人未所能，宛若飛仙躍向國際，中西合璧的書畫聖手

作　　者：盧芷庭，周麗霞

發 行 人：黃振庭

出 版 者：崧燁文化事業有限公司

發 行 者：崧燁文化事業有限公司

E-mail：sonbookservice@gmail.com

粉 絲 頁：https://www.facebook.com/
　　　　　sonbookss/

網　　址：https://sonbook.net/

地　　址：台北市中正區重慶南路一段六十一號八
　　　　　樓 815 室

Rm. 815, 8F., No.61, Sec. 1, Chongqing S. Rd.,
Zhongzheng Dist., Taipei City 100, Taiwan

電　　話：(02)2370-3310

傳　　真：(02)2388-1990

印　　刷：京峯彩色印刷有限公司（京峰數位）

律師顧問：廣華律師事務所 張珮琦律師

定　　價：299 元

發行日期：2022 年 08 月第一版

◎本書以 POD 印製

國家圖書館出版品預行編目資料

潑墨大師張大千:從仿畫到被仿畫，
三載敦煌面壁創人未所能，宛若飛
仙躍向國際，中西合璧的書畫聖手
/ 盧芷庭，周麗霞著. -- 第一版. --
臺北市：崧燁文化事業有限公司，
2022.08

　面；　公分

POD 版

ISBN 978-626-332-627-9(平裝)

1.CST: 張大千 2.CST: 臺灣傳記
3.CST: 畫家

940.9933

111011956

電子書購買

臉書